21世紀旅遊新主張

生態旅遊

「NEO系列」叢書

【作者：郭岱宜】

「NEO系列」叢書總序

Novelty・新奇・Explore・探索・Onward・前進

Network・網絡・Excellence・卓越・Outbreak・突破

世紀末，是一襲華麗？還是一款頹廢？

千禧年，是歷史之終結？還是時間的開端？

誰會是最後一人？大未來在哪裡？

複製人成為可能，虛擬逐漸替代真實；後冷戰時期，世界權力不斷地解構與重組；

歐元整合、索羅斯旋風、東南亞經濟危機，全球投資人隨著一波又一波的經濟浪潮而震

盪不已；媒體解放，網路串聯，地球村的幻夢指日可待；資訊爆炸，知識壟斷不再，人力資源重新分配……

地球每天自轉三百六十度，人類的未來每天卻有七百二十度的改變，在這樣的年代，揚智「NEO系列叢書」，要帶領您——

整理過去・掌握當下・迎向未來

全方位！新觀念！跨領域！

《導讀》
芝麻，請開綠色的登機門

在一篇翔實算計一個褓褓嬰兒所耗用的紙尿布，從取料製造到用完丟棄每個步驟對環境的傷害，深深感到現代人的原罪，不再是宗教的伊甸園神話。所謂紙尿布並不是「紙」與「布」這麼單純的成分，那些難被土壤微生物分解的，便是人類的「新原罪」，便是新科技帶來的「不文明」。新嬰有他們的無辜，他們沒有說「不」的權力，我不想出生，我不想一生下來就包上第一片充滿愧疚與無奈的紙尿布。

性愛男女如果能夠決定精卵要不要結合，他們考慮的必然是婚姻與道德，圍繞己身的物質與精神條件，嬰兒帶來的希望與負擔兩端孰重，萬萬不會想到紙尿布這種芝麻小事。如果將一個嬰孩兩三歲內消耗的紙尿布全部堆聚在一起，也許會嚇阻知性父母懷孕意願，至少他們會更加用心教養子女，來回饋對大自然的蝕害。

大概沒有人只因為紙尿布的壞處，便斷了傳宗接代的意願，職場婦女有不得不用它

的苦衷，就像生理期不能不用衛生棉墊。人生不如意事十常八九，紙尿布與衛生棉算哪椿？難堪的是從沒有製造商在廣告宣傳上，有一丁點兒關於環保的訴求，除了舒適與防漏外，也標榜使用者可以用得無愧疚一些。生產者、促銷者、消費者好像故意一起遺忘或消滅這個缺點，何況一個新嬰帶來的食衣住行與教育娛樂，裡面有多少比紙尿布更嚴重的「污糞」，你可不能獨扒這一坑！

旅行這件事，帶有雷同紙尿布的本質。一趟遠程出國旅行，醞釀與期待可比懷孕，有人儲存盤纏同樣要花掉十個月節衣縮食所得。鼓吹旅行的人，也像賣尿布的人，同樣不願意多談旅行的陰暗面。就像嬰兒一脫離產道就造成地球的負擔，旅人一踏出自家門口，便開始產生完全不自覺的效應。你的休閒鞋對土壤的踐踏，是第一道最直接的破壞。土壤遭到壓實後空隙變小，雨水、空氣、微生物的通透與繁衍，都會影響植物生長。為了交通方便，需要開發快捷又安全的道路，帶來汽車廢氣及噪音。然後是停車場、餐飲店、旅館設立，帶給「原住民」動植物生存空間威脅。露營、烤肉、釣魚、泛舟、滑翔翼，各有各的不同破壞，甚至只上一趟洗手間，都帶來廢棄物的清理問題。就算你忍得住膀胱，總忍不住呼吸吧？二氧化碳的酸性侵蝕，對密閉洞穴裡的鐘乳

石、壁畫，又是另一場浩劫。乃至鞋底含氮量太高的泥沙，都會對存活千載的古物，來一場就它們來說是「彈指剎那」的猛暴摧毀。人們無法想像，看來無關緊要的舉動，其實都埋著萬劫不復的驚心。最常在觀光區見到的情景，就是導遊解說某種植物是當地特有，一定是去摸摸樹幹、揉揉葉子或嗅嗅花蕊，乃至摘下其中一梗一葉。人類從不站在植物的立場，想想這是多麼騷擾、疼痛甚至致命的事。

觀光客對食物的偏好，絕對影響當地種植與魚獵的習慣。遊人喜歡買什麼紀念品，也宰制著供應者，上天下海去蒐羅稀罕的珊瑚、象牙、化石、蘭花、獸皮。為了大型遊覽車能開進某個幽密的瀑布，青山綠地得灌入多少水泥和瀝青，扶手階梯奪去植物的根脈。不同的企鵝、燕鷗、犀牛、麋鹿、羚羊，遭受不同的殘虐方式，人們卻因為並未直接蓄意傷害，難有歉咎之心。

近年來所謂「無煙囪工業」美名，已不配冠在觀光旅遊。早年對環保生態還沒這麼計較時，觀光業看來是比水泥、塑化、造紙、紡織一類的重工業，還少污染。但二十世紀下半葉，航太科技帶動洲際旅遊的興起，開始暴露旅行對生態環境與精神文化的破

壞。這種慢性侵蝕，對短期出遊一兩個禮拜，真是慢到神不知鬼不覺人不愧。即使是在

地人，也要曠日持久，忽然才發覺滄海變成桑田。有些無形的價值觀與審美態度，不像

鑿空的山林與污染的水庫，還留下破壞的證據。

不會有人因為紙尿布而自斷香火，也不會有人因為環保而閉門索居，這不是解決問

題的好辦法。人因無知而狂妄，只有知識能帶來謙虛。或者誘之以利，以統計數字喚起

官方與民間的重視。比方說肯亞的生態旅遊所得，已遠超過咖啡與茶的外銷收入。殺掉

一隻公獅子雖有眼前八千五百美元的獲利，但留牠自然年老體衰，終其一生可賺進五十

一萬四千美元，有些地方的雄獅更有每年兩萬七千美元的觀光收入。同一塊土地規劃成

生態旅遊的獲利，是畜牧業的十八倍。這些數據活生生展示旅遊業的經濟魅力，但前提

是要有周延的生態保育計畫，才賺得到觀光客的錢。

更重要是觀光客的自律，消極的處罰或許能有一時嚇阻，但更終究要靠教育。有些

人的確是因為無知，如果讓他們曉得事態嚴重，並非不願遵守。時髦的「生態旅行」觀

念若能融合「新世紀思潮」，人們在旅行中，加入更多的簡約自省與內在觀照，便能減少

盲目破壞。旅者不吃瀕臨絕種或有違生態的食物，不隨意亂竄新的捷徑或步道，不觀看

因叨擾而會影響繁殖的稀有生物，不過度耗費物資並留下垃圾公害，這麼多的否定才能

換來心安理得。但願「紙尿布原罪」的一代，已開始學習使用「綠色飛機票」，人生不如

意事十常八九，旅行最好是那少數得意的一兩椿。

觀看書市豐富的旅遊指南，一面倒教人怎麼吃食、瀏覽、採購、交通、住宿，怎麼

用最少預算享受最舒適安全的吃食、瀏覽、採購、交通、住宿，如何省錢安全又充滿自

我個性去吃食、瀏覽、採購、交通、住宿……。很少有「反旅行（反向思考，不是封殺）」

的書，說說紙尿布廠商不願披露的負面價值。真有那樣一本書，總是被視為「教科書」，

是用來約束與刁難學生，旅行的人可不要這種牽絆。觀光客已不能因為多金，便自以為

擁有為所欲為的天賦，觀光景點開始展開反撲報復。只有尊重綠色的生態旅遊，才能細

水長流鞏固旅行的玩興，我們樂於見到這樣的觀念變成新千禧年主流思潮。

內科醫師及旅遊作家　莊裕安

生態旅遊
21世紀旅遊新主張　VIII

自 序

多樣性與單一化的選擇？

　　學過物理的人都知道宇宙運行之道係使亂度不斷增加，而地球生物演化進程就是造就物種多樣化，這也是自然環境和諧的機制，如此生態系才能達到複雜的動態平衡，而生態系愈複雜就愈能抵抗外界的干擾。此外，此「道」、「法門」似乎放諸四海皆準，放在人類社會也講得通，多樣化是一個國家的生命力，有它才能蓬勃發展；擁有多采多姿文化風貌的地區格外受人注意；一個健全的社會要能容納多元的聲音；現代的教育也講究多元化發展，五育並重、因材施教、學習多樣化、入學多元化……等；即使是講求效率的企業經營也講究多角化經營。

　　觀光似乎也是一種人類追求多樣化的行為，大家希望透過觀光旅遊活動欣賞多樣化

的自然環境、文化、景觀……等，以增加自己的閱歷、豐富自己的生活。觀光需求因人

而異，有人偏愛登山健行，有人熱愛水上活動，也因此組

構出非常多樣的觀光市場。所以，在進行遊憩規劃時，有項最簡單的基本原則，那就是

提供多樣化的遊憩機會，滿足各種遊憩需求…；觀光規劃工作者好似魔術師，絞盡腦汁，

設計出多樣化的節目，就為了取悅大眾。

但是有股勢力也未曾消逝，那就是單一化，經常操縱人類社會發展歷程，如在政治

上，有所謂的強人獨裁、集權統治的一人政治。某些人信仰單一化價值時，也曾催化帝

國主義興起，強權版圖一直擴張，造就悲壯的殖民時代。而影響最為深遠的要算是資本

主義了，資本主義幾乎宰制全世界的經濟活動，原本欲與之抗衡的社會主義、共產主義

多已敗陣下來；資本主義的骨子裡就含有單一化的信仰（單一商品、大量生產、鼓勵消

費），而且當全球獨尊資本主義時，更形成最大的一種單一化價值，如麥當勞、籃球鞋、

可口可樂等浪潮。資本主義席捲全世界的結果，不僅影響經濟制度與活動，更影響了原

本以多樣風貌呈現的社會文化、生活習慣、價值觀等，這股強勢的西方文化不斷入滲到

許多開發中或者低度開發國家，造成當地傳統社會解構、固有文化凋零等現象，此舉將

維持地球的多樣性

邁向二十一世紀，人類除了要解決Y2K危機外，更有項艱難的任務，那就是維持地球的多樣性；其實Y2K危機也是人類獨尊某項發明、過分倚賴某種工具的結果。二十世紀末，部分有識之士已重視此問題，如生物多樣性公約被提出，許多國家也已簽署此項協議，將致力維護地球多樣化的生物資源；但是我們不該僅將視野侷限在生物資源上，而必須將關懷的面向放大，如少數民族文化、原住民生活、民俗音樂、鄉土藝術、地方風味飲食……等層面，不該讓這些人類智慧的結晶以及生活的軌跡消失。觀光是人類追求多樣性生活與體驗的一種選擇，那麼若要讓這類需求與選擇獲得滿足，則必須存在一

使百花齊放、熱鬧有趣的地球文明逐漸消失。單一物種常無法抵抗外來的擾動而發生危機，如大量飼養的豬隻很怕口蹄疫大流行；社會日趨單一化、文化逐漸單一化似乎也隱含著人類文明的危機？譬如當每個人都信仰一模一樣的單一價值時，社會似乎就會製造更多你的分身，有一天機器人、複製人將會出現，大量複製這個價值；這時「獨立人格」將成為歷史名詞，人類將只剩「工具性價值」。

個極為多樣的觀光環境（自然景致、生物資源、文化遺產、特殊風土民情……等），所以二十一世紀的觀光發展也要講究如何維護地球觀光資源的多樣化，如此才可能讓觀光產業永續發展。生態旅遊是眾多觀光旅遊活動的一種，單純來看，生態旅遊的出現就會讓遊客增加一種另類的選擇；生態旅遊不僅增加遊客選擇的多樣性，它常能比其他旅遊方式帶給參與者更多樣的體驗。基於上述前提，生態旅遊必須要能滿足「維護地球觀光資源的多樣化」，才可能邁入二十一世紀；我們不禁想問，生態旅遊對維護地球多樣性能有所助益嗎？

生態旅遊是二十世紀末興起的浪潮，人們企圖藉它來解決既有的三角習題：保育、觀光、當地社會發展；所以，各地發展生態旅遊的初衷即帶有維護天然環境、保育生物多樣性，以及維持文化多樣性的功能。舉例來說，生態旅遊支持保育工作，觀光收益可以直接援助保育經費，如此可避免珍稀物種的消失，維持地球的生物多樣性；生態旅遊約束遊客行為，避免遊客對環境造成嚴重的負面衝擊，如此可維護地球多樣的天然環境特質，免去因人類活動干擾而變質；生態旅遊在設計上，朝自然化、少人工設施，如此可減少單一人工設施取代豐富天然景觀的機會。此外，生態旅遊照顧當地居民，儘量保

留當地生活風貌，以免全世界豐富的人文資產消失；生態旅遊尊重當地文化，提倡與保護特有傳統文化，可避免全世界文化趨於單一化。

身為地球的一份子，當然有責任一起維持地球的多樣性；而常會扮演遊遊客的我們，當然也有義務加入維護觀光資源多樣化的行為，不僅為了自己也為了後代子孫，可以過多采多姿的生活，能夠享受各式各樣的遊憩體驗；所以也讓自己在旅遊選擇上來點變化吧！不僅參加大眾旅遊，也嘗試生態旅遊活動，豐富你的美麗人生，並且分擔這美麗的責任，在放鬆心情旅遊之際，多點關心、多份細心，放慢自己的腳步，減少粗魯對待環境的行為。懷抱一顆謙卑的心，想像自己是到高山、叢林、原始部落去作客，絕對不要喧賓奪主。多份「尊重」，地球環境將會更美麗，你將有更多的選擇機會，也將擁有更豐富的人生。

郭岱宜　筆於靜浦軒

生態旅遊
21世紀旅遊新主張 **XIV**

目　錄

生態旅遊
21世紀旅遊新主張　XVI

生態旅遊
21世紀旅遊新主張 XVIII

生態旅遊
21世紀旅遊新主張　XX

第1章　無煙囪工業

現代的觀光旅遊開始於十九世紀中葉，二次世界大戰後全球經濟起飛，加上科技的進步，許多人力需求為機器、電腦所取代，人們便多出了許多空閒時間，而隨著所得的增加，民眾也願意將閒錢用來從事觀光旅遊活動；於是觀光業狂飆式地成長，速度之快，遠超乎許多專家學者的預估，跌破這些預測者的眼鏡。觀光業發展迄今儼然已成為世界上最大的經濟活動，保守估計觀光業收入已超過全球GNP的六％；此外，約有一億三千多萬人投入觀光職場中，這個數值已超過全球人力資源的六％。隨著各國的開放政策，以及先進航空器的研發，著實縮短國與國、城市和城市間的距離，推波助瀾國際觀光旅遊的發展；遊客於世界各國間穿梭，造就了五％至六％的全球國際貿易量，使得觀光運輸得以躋列為全球貿易的第二大項目。

相較於實質工業所產生的環境污染與公害問題，觀光活動一直被視為較不具污染性，所以被冠上「無煙囪工業」的雅號，然而我們不禁要問：觀光產業真的不會帶來污染嗎？觀光旅遊活動對自然環境、生態系所造成的衝擊與威脅是否真的較一般工業活動來得輕微呢？在未能站在相同的比較基礎上進行比較，以及客觀資料未被證實之前，我們應該抱持保留而且審慎的態度。其實，隨著觀光發展所產生的環境問題還真不少，譬

觀光需求

◎ 觀光需求的本質

觀光需求其實是個非常複雜而且多層面的問題，人們對於觀光需求與對其他產品的需求不同，而且往往複雜好幾千倍，觀光需求涉及人類的欲望、善惡、嗜好、效用、所

如對地表植被的踐踏，進而影響植物的生長，甚至改變當地的植物物種組成，這將是本書的討論重點之一（第3章）。在瀏覽本書的內容後，你只消前往住家附近的風景區、旅遊景點瞧瞧，保證你會猛然驚覺事情的嚴重性。

然而在討論觀光與環境的關係之前，想要和大家討論幾個重要的概念、釐清對觀光活動的基礎認知。那就是在人類社會中為什麼會出現「觀光旅遊」這種活動？它對人類社會有何積極意義？人們為什麼要從事觀光休閒活動？是一種心理上、精神上的「必要性」需求，還是有無皆可的「調劑身心」角色。

得等因素，很難一一釐清其中的關係。此外，很難從系統觀點去檢視觀光需求，因為觀光需求的結構層次並不會和國籍、社會、職業、年齡、家庭成員等因素構成一有系統的型態、組群；如同你和你的家人在休閒時間的支配上、活動型態的選擇上、旅遊景點的抉擇等等，也常會有互異的行為；有時雖然宗教、文化、年齡、性別、經濟背景等有所差異的兩個人，但在觀光需求面上卻有相同的偏好。由此可知，觀光需求不僅複雜而且具有多樣性。

有了觀光需求才有可能產生觀光動機，進而誘發觀光行為。但是人類為何會有觀光需求呢？此乃源於人類的本能──「好奇心」，一種對未知世界探索的驅動力，因此這就是促成觀光發展的最原始動力。此外，人類對觀光還存在另一需求面向，那就是當人類對於所處環境感到厭倦時，就會產生一種心理緊張和壓力，驅使他離開自己所待的地方，用以減輕這種緊張狀態。工業革命後的人們普遍存在這種觀光需求，而且隨著工作壓力的增加、生活步調的加速、都市生活的繁忙與緊張、社會環境的複雜而更加強烈。

長久以來，許多社會以及心理學者為了闡釋「人類對觀光遊憩的需求」，提出各種學說，常被論及的如剩餘精力說（席勒於十八世紀所創）、休養說（斯天則和沙里所倡

導）、放鬆說（柏屈克所倡導）、生活準備說（葛魯士所倡導，又稱本能練習說）、發洩情感說（源自亞里斯多德於西元前三百多年的想法）、自我表現說（米契爾所倡導）和需求階層理論（馬斯洛於一九五四年提出），而我國遊憩規劃界最常引用者為馬斯洛的需求階層理論。

◎需求階層理論

現今社會環境下觀光需求可謂普遍存在每一個人的心裡，當需求受到認定時，正是觀光動機的來源，而觀光動機則是誘發觀光行為發生的心理能源。講到需求，不免要搬出極為著名的需求理論：馬斯洛的需求階層理論，馬斯洛認為人類有下列五種層次的需求：

自我實現的需求
self-actualization needs

實現抱負

表現才藝

追求創造力、遊戲等

自尊的需求
ego-esteem needs

受賞識、受尊敬、追求名望

威信、信心等

●社會需求 social needs

（歸屬感、社交、受別人接納等）

●安全感／安定感需求 safety/security needs

（如人身安全、工作穩定性等）

●身體／生理需求 physical/biologic needs

（如生存、休息、食物、居住等）

圖1-1　馬斯洛之「需求階層」理論金字塔

資料來源：Maslow, A. H. (1954). Motivation and Personality.

1. 生理需求：此為人類最基本的需求，包括食物、水、氧氣、睡眠等。

2. 安全需求：包括安全感、穩定性、秩序、在社會環境中的人身安全等。

3. 社會需求：包括社交、情感、集體榮譽感，以及家庭、朋友的感情聯繫。

4. 受尊重的需求：包括自尊、成功、成就等。

5. 自我實現的需求：是最高層次的需求，包括實現自己的潛能，充分發揮自己的能力等（圖1-1）。

我們或許可借用馬斯洛的理論來作為探討觀光客動機的基本架構，其原因有二：(1)它包括了所有人類的需求（不同層級）；(2)在所提的「自我實現的需求」中，涵蓋了個人自我選擇和自我決定的觀念。如果某位觀光客特別講究佳餚、美酒，那麼就意謂著其所從事的觀光活動是為了滿足生理上的需求；此外，也有些人在選擇觀光休閒活動時是為了提高別人對他的評價與看法，如時興的打高爾夫球運動，這極有可能是為了滿足其內心想要受到別人尊重的需求。以下介紹一項有趣的研究，菲利普皮爾斯曾經對年輕人進行抽樣調查分析，探討這些年輕人在哪些需求被滿足時所得到的旅遊經驗是愉悅的，

表1-1　不同需求層級影響愉快體驗的百分比

不同的需求層級	影響愉快體驗的百分比
生理需求	27%
安全需求	4%
社會需求	33%
受尊重的需求	1%
自我實現的需求	35%

資料來源：Pearce, P. L. The Social Psychology of Tourist Behavior.

表1-2　不同需求層級影響不愉快體驗的百分比

不同的需求層級	影響不愉快體驗的百分比
生理需求	27%
安全需求	43%
社會需求	17%
受尊重的需求	12%
自我實現的需求	1%

資料來源：Pearce, P. L. The Social Psychology of Tourist Behavior.

而當哪些需求未被滿足時則會導致不愉快的旅遊體驗，結果如**表1-1**和**表1-2**所示。

由上述研究可知這些年輕觀光客之所以對一度假勝地感到滿意，是因為在當地進行遊憩活動時可以滿足他們的自我實現需求（最重要），其次為社會需求，再者為生理上的需求。反之，哪些因素決定他們對一度假勝地反感，首先考慮的就是它的安全性，其次是該旅遊地能不能滿足生理需求以及社會需求。另外，較明顯的差異是自我實現的需求對於是否導致快樂的體驗占極重要的分量，但是它對不愉快體驗的影響卻不大。

也有研究者將馬斯洛這五種需求區分為生理的、社會的、自我實現的三個人類滿足階段。最基礎的滿足階段為生理的需求和安全的需求獲得滿足時，即為「生理的階段」；其次為社會需求和受尊重的需求達到時，稱為「社會的階段」；而最高層次的滿足為「自我實現的階段」，即當自我實現需求達成時。一般而言，較高級的需求出現於較低級需求得到滿足之後。

觀光旅遊雖然可說主要是由這些層次的需求而產生，但並不表示在觀光需求上也是必須等前一層次的需求滿足後，才會發生更高層次的需求，有的人僅是與生理上的階段需求相結合，也有的人是為了滿足社會的需求和自我實現的需求才進行觀光活動，而所進行的活動本身未必能滿足其在生理上的需求。對許多人而言，觀光旅遊是躲避現實、壓力、解除緊張、追求適宜氣候、消除疲勞的需求，也有的是為了

好奇和探險的需求，甚至是為友好交往、為提高聲望、獲得尊重及展示才華等需求的滿足；舉凡上述的種種需求大多可放置於馬斯洛的需求階層理論裡進行討論，顯示觀光旅遊的需求與人的各種需求是有關聯的。

但是觀光需求似乎無法單單利用馬斯洛的需求階層理論進行全盤解釋，其理論中缺乏人類對智慧追求這個需求層級（intellectual needs），這就是為了滿足人類的好奇心、求知慾所引發之探索眞理的過程，對於好奇心、探索、學習需求、了解需求等並沒有多做說明；然而有些人非常在意這些需求，有時甚至為了實現這些願望，可以付出自己的健康，甚至犧牲個人安全等代價。而這種智慧追求的需求又可分為求知的需求（need to know）和了解的需求（need to understand）。了解的需求是當個人收集到足夠數量的事實，滿足了求知需求後才會出現，了解的需求常會支配著人們的行為。

有學者指出參與套裝旅遊行程，一次參觀許多不同地方的遊客，通常以求知的需求為主要動機；而採取到一個定點，長時間停留的度假者，則可能是以了解的需求為主要動機。關於人類這種智慧追求的需求，並無法僅從書刊雜誌上得到，部分須從觀光旅遊中才能獲得滿足，「讀萬卷書不如行百里路」的部分原因就根源於此，所以才會誘使我

們不惜跋山涉水，想要親自去看看這個世界。

◎一致性和複雜性的需求

假如說所有人的觀光動機皆相同，就會前往一樣的地方遊玩，做相同的事，住在同一類型的旅館，甚至利用相同的交通工具；但是事實並非如此，在觀光動機及個人的喜惡上有個別差異的存在，遂衍生了一致性和複雜性兩種不同的需求。按照一致性理論，人們幾乎總是尋求平衡、和諧、相同以及可預測性；當情境不是如此，事情不在掌握之中就會引起心理的不適。因此，若將此推及旅遊的選擇，追求一致性的旅遊者只會尋求像狄斯奈世界、九族文化村等這些相當有名的度假勝地，最起碼這些場所的危險性低又是可預見地方，旅遊者碰到不愉快經歷的風險相對較少。因此，許多旅遊者要外出旅遊時，會採取事前預約、委託旅行者辦理，也是基於此點原因；其實這也隱含馬斯洛需求層級理論中安全需求的影子。

而複雜性需求的本質則是新奇、出乎意料、多變及不可預測性等。人們之所以會追求這些複雜的東西，乃是因為這些東西本身能帶給人們滿足，而且若只是過那些簡單

的、一致性生活久了，便會失去興趣，況且透過複雜性的追求，人們將更能了解生活的本質，變化與多樣，畢竟人的生活實在太複雜了。這些追尋複雜性的旅遊者在旅遊環境中，喜歡遊覽以前從未去過的地方，有些甚至不住那些提供標準化住宿設備的著名旅館，喜歡自己搭帳蓬；有些不搭飛機而是選擇乘坐遊輪。因為這些著名飯店、旅遊地點、常利用的交通工具，所提供的一致性及可掌握度太高了，令人心生厭煩。

但是大多數人的生活中其實是充滿著一致性和複雜性的，即使是看起來生活一致性程度非常高的家庭主婦，也是非常高興環境的偶爾變化，譬如在家事以外偶爾逛街、吃吃館子。至於生活究竟是一致性較多還是複雜性較多，就端視人們對多樣性需求的多寡，多樣性需求是因人而異的，有的人需要大量的新奇和變化，而有些人所能接受的量卻較為有限，這與個人的性格和價值觀有相當大的關係。人們出外旅行也是基於生活多樣性的需求，而且旅遊地點並非是旅遊者得到一致性和複雜性的唯一潛在的需求根源，尚須考慮到旅館、餐館、交通方式和其他細節活動的潛在刺激力量。到海外旅遊的人，也需要在一致性和複雜性之間尋求某種程度的平衡，即使是一個從未有出國旅遊經歷的人，雖然事前已透過旅行社辦理好所有的預約事項，或者是參加旅遊團的旅遊者，也會

希望能看到或體驗到在自己國內所沒有的事物和活動，讓行程中能增添一些新奇和變化。

觀光動機

　　需求與動機其實是一體的兩面，透過人類的需求才會引起行為的動機，觀光動機也是源於人類的觀光需求。在了解觀光需求後，接著想和大家探尋一下人類觀光動機的幾個面向，學者丹恩認為人類的初次觀光動機，係源於想脫離現有的社會規範和價值崩潰的社會環境的一種心態，或者是針對日常生活中疏離感的一種逃避心理；丹恩並將此動機也視為人類尋求自我開發的策略之一，而主張人們會選擇可以提供友誼、自我成就的觀光行為。

　　其實，人們從產生觀光動機到實際的觀光行為是一個複雜的心理決策過程，在這種決策過程中，人們必然會考慮到旅遊所需的主、客觀條件，亦即產生觀光行為的基本條件和客觀環境。只有當主客觀條件兩者俱備，且能滿足觀光需求時，觀光動機才能確

立，並由思想動力向現實轉化，變成實際的觀光行為。但並非所有的動機都能成功地轉化成行為，現實的社會生活、觀光環境隨時都在改變，而人的需求也會隨著決策環境的不同而產生變化，舉個非常簡單的例子，你本來打算於週六到海灘去進行日光浴，結果週六當天下起傾盆大雨，你只好臨時改變決策，躲在家裡看電視。到什麼地方去旅遊？選擇何種交通工具？住何種等級的旅館？都是一連串的決策過程，其中只要某些決策的動機消失就極有可能取消該項度假行程，也就說明唯有強烈的動機，配合適當的客觀條件才會引發出觀光行為。此外，人的行為是與決策當時其他相對動機強度變化有密切的關係，譬如說當電視轉播網球賽時，當留在家裡看球賽的動機強度高於出外踏青時，你就會耗在家裡的客廳裡。

◎ 觀光動機的種類

在忙碌的現代社會裡，觀光旅遊已成為人們生活中不可缺少的一項活動，隨著人們生活需求的多樣化、複雜化，觀光動機也日趨繁複、多樣。旅遊研究者湯姆士就曾提出驅使人們進行旅遊的十八種重要動機（表1-3）。而格雷曾將旅遊者的觀光動機分為向日性

表1-3　驅使人們觀光旅遊的十八種重要動機

教育與文化	休息和娛樂	種族傳說	其他
1.去看看別的國家的人民如何生活、工作和娛樂 2.去某些地方觀光 3.去獲得新聞界正在報導的事件，並進一步了解。 4.去參與特殊活動	5.擺脫單調的日常生活 6.好好地玩一下 7.去獲得某種與異性接觸的浪漫經驗	8.去瞻仰自己祖先的故土 9.去訪問自己的家庭或朋友曾經去過的地方	10.天氣 11.健康 12.運動 13.經濟 14.冒險 15.勝人一籌的本領 16.順應時尚 17.參與歷史 18.了解世界的願望

資料來源：Thomas, J. A. (1964). What Makes People Travel.

（sunlust）和流浪性（wanderlust）兩種，前者是渴望到有陽光的地方，後者則是傾向於流浪性的旅程，喜歡到陌生的地方去旅遊，這是一種很有趣的說法，也能說明某些觀光活動的背後基本動機。也有人認為觀光的動機可分為兩大類，一是長期動機，另一是短期動機；長期動機會影響目的地的選擇和度假型態，因此遠程的觀光行為主要是受長期動機的控制，而平日的休閒活動則為短期動機。當經過一星期的忙碌生活，一家人打算利用週末聚聚，而驅車前往離家不遠的地方度假，這屬短期動機所誘發的行為；而很多旅遊者則在數月前就開始籌劃旅程、蒐集相關資料，而且他們不但享受度假時的快樂，

甚至當假期結束後許久，仍沈醉在當時的愉悅中，這種就為長期動機所控制。

日本學者田中喜一則將觀光動機解釋成通常是為了賦予日常生活的變化，或是豐富生活內容的個人衝動下所產生的，因此他將觀光動機概分為下列四大項：

1.經濟的動機：購物目的、商業目的。

2.心情的動機：思鄉心、郊遊心、信仰心。

3.精神動機：知識需求、新聞需求、喜悅需求。

4.身體的動機：治療的需求、保養的需求、運動的需求。

美國的羅伯特和沙西肯特則提出基本的旅遊動機可分為四類：生理動機（physical motivation）、文化動機（cultural motivation）、人際動機（interpersonal motivation）以及地位和聲望動機（status and prestige motivation）。

1.生理動機：包括休息、運動、遊戲、治療等動機，這一類動機的特點是以身體的活動來消除緊張和不安。

2. 文化動機：了解和欣賞其他國家的文化、藝術、風俗、語言和宗教的動機，是屬於一種求知的欲望。

3. 人際動機：包括在異國結識各種新朋友、探訪親友、擺脫日常工作、家庭事物或鄰居等動機，屬於建立新的友誼或逃避現實和消除壓力的欲望。

4. 地位和聲望動機：這類動機包括考察、交流、會議以及基於個人興趣所進行的研究，主要在於建立良好的人際關係，滿足其自尊、被承認、受人賞識和具有好名聲的願望。

然而，這些動機眞的能解釋人們爲何要旅遊嗎？或者反過來問，你曾停下來問自己旅遊的動機嗎？了解自己的眞正需求嗎？相信許多人是無法完整地描述的。通常，眞正的觀光需求可能是旅遊者自己所不明瞭的、未察覺的或是難以說明的，而透過調查所顯示的結果，常代表一種較爲理想的答案、一種願景，甚至許多可能只是旅遊者更深層需求的反應。此外，上述的動機分類常是蘊涵著某種研究目的，或者是爲了說明上的方便，但是觀光的動機通常並不是單純地出現，而是幾個相互重疊出現，學者克倫布登就

非常支持旅遊行為的決定因素乃是多重動機說。

不管是基於哪一種動機下而產生的觀光行為，旅遊消費者大多渴望能得到下列不同報酬中的某部分：(1)理性的報酬（rational rewards）；(2)感覺的報酬（sensory rewards）；(3)社會的報酬（social rewards）；(4)自我滿足的報酬（ego-satisfying rewards）。觀光客可透過不同的方式來獲得這些報酬，如可從旅遊結果得到，也可能在旅遊過程中獲得。於是旅遊業者就會透過不同的廣告訊息，儘可能地滿足觀光客之報酬，用以吸引觀光客，例如五星級飯店的宣傳強調機場接送（理性的報酬）、住的舒適（感覺的報酬）、服務周到（社會的報酬）和讓顧客滿意的飯店服務員（自我滿足的報酬），而觀光客會將這些報酬視為住宿這家飯店的期望。

觀光、遊憩與休閒

休閒（leisure）、觀光（tourism）、遊憩（recreation）甚至如娛樂（amusement）等名詞，是一般人難以界定清楚的，許多學者在使用上與界定其涵蓋範疇上也存在相當程度

的歧見，沒有一種明確的共識與嚴格的分野。一般來說，「休閒」意義最廣，可視爲是一集合名詞，學者將之定義爲「於自由時間內的一種狀態，在此狀態下可以自由自在做自己喜歡的事，其行動不受任何約束或支配」，依據行政院經濟建設委員會的界定，休閒爲「工作以外的時間，可隨心所欲從事自己選擇的活動」；因此，休閒所顯示的一個面向是壓力的釋放。

對於「觀光」的定義更是五花八門，代表性如德國觀光學者波爾曼所做的闡釋，「舉凡保健與休養、遊覽、商務和職業等目的所從事的旅行，均可稱之爲觀光，但不應包含職業上因勤務關係而必須搭乘交通工具者在內」。而日本學者田中喜一也曾道出關於觀光客和移居者的區分，「觀光客係指任何人離開日常生活範圍不超過一年以上，即會再度返回其原居地」。

「遊憩」一詞也經常在各種文獻中被提及，如法蘭克·波科曼將遊憩界定爲「積極而愉悅的使用休閒時間」，而霍沃·丹佛則定義遊憩爲「個人自願參與任何會令人愉悅的休閒活動，並且可以馬上從中獲取持續性的滿足」，陳水源則將遊憩定義爲「消除精神與體力上之一切疲勞，日常生活上的一種休閒活動」，所以「遊憩」其實可說是人們利用自由

時間於身心處於休閒狀態下所從事的各類型活動的總稱，從事者並可從中獲得個人滿足和愉快的體驗。本書所討論的範疇以人類觀光活動為主，其中有極大部分是展現在個人遊憩行為上，探討觀光產業與環境的關係，以及人類遊憩行為對環境所造成的負面影響。

常見的觀光遊憩活動

觀光遊憩活動種類涵蓋極廣，也存在多種分類方式，可依活動目的、性質、動靜態、活動方式、資源環境、使用密度、裝備技術、參與對象、參與動機等不同觀點給予細部分類，常見的分類方式如下，或許可給大家一個基本的圖像。

1. 查伯氏分類表（表1-4）。

2. 巴黎大學分類法（表1-5）。

3. 密西根州政府自然資源部分類法（表1-6）。

4. 台大森林系分類法（表1-7）。

5. 東海大學分類法（表1-8）。

至於哪些是觀光遊憩活動的影響因素呢？經建會在都處就曾嘗試將這些影響國民觀光遊憩活動的因素，簡略地區分成兩大類，一是社會經濟發展因素，另一為個人屬性因素。可將前者視為外在環境變數，影響整個國家或地區的觀光遊憩需求，包括：(1)人口數量以及人口都市化；(2)休閒時間；(3)運輸設備；(4)所得水準。後者為影響個人從事觀光遊憩活動型態及需求的自變數，如：(1)性別；(2)年齡；(3)教育程度；(4)家庭收入；(5)職業；和(6)婚姻狀況。此外，學者陳昭明則將遊憩活動需求因素分為：(1)外在因素：如經濟發展、個人所得及可自由支配所得……等；(2)中間因素：如休閒時間、休閒經驗……等；和(3)遊樂區本身因素：如遊樂區之特質或吸引力、經營服務及管理……等。

表1-4　查伯氏對遊憩活動之分類

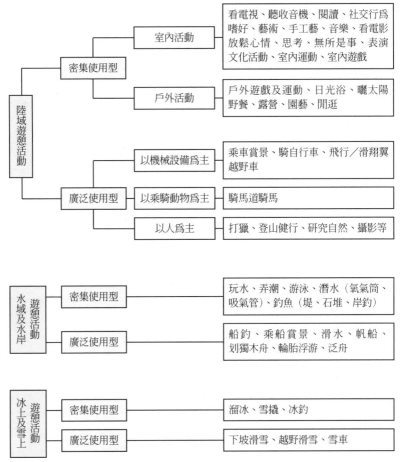

陸域遊憩活動	密集使用型	室內活動：看電視、聽收音機、閱讀、社交行為、嗜好、藝術、手工藝、音樂、看電影、放鬆心情、思考、無所是事、表演、文化活動、室內運動、室內遊戲
		戶外活動：戶外遊戲及運動、日光浴、曬太陽、野餐、露營、園藝、閒逛
	廣泛使用型	以機械設備為主：乘車賞景、騎自行車、飛行／滑翔翼、越野車
		以乘騎動物為主：騎馬道騎馬
		以人為主：打獵、登山健行、研究自然、攝影等
水域及水岸遊憩活動	密集使用型	玩水、弄潮、游泳、潛水（氧氣筒、吸氣管）、釣魚（堤、石堆、岸釣）
	廣泛使用型	船釣、乘船賞景、滑水、帆船、划獨木舟、輪胎浮游、泛舟
冰上及雪上遊憩活動	密集使用型	溜冰、雪撬、冰釣
	廣泛使用型	下坡滑雪、越野滑雪、雪車

註：1.查伯之分類方式係以「資源環境」為第一次分層，而後再利用「活動者對資源之使用狀況」作第二次分類。其活動種類約50餘種。

2.資料來源：Chubb, M. & H. R. Chubb. (1981). One Third of Our Time？ an Introduction to Recreation Behavior and Resources.

表1-5　巴黎大學遊憩活動分類法

1	體能性活動 （physical）	(1)體能遊戲型（physical play） 　參加運動、遊戲、觀賞運動比賽。 (2)體能旅行型（physical travel） 　觀光旅行。
2	智識性活動 （intellectual）	(1)智識了解型（intellectural understanding） 　上課、讀書、田間訪問／調查、看電視、練音樂會 　、看戲劇、聽演講。 (2)智識生產型（intellectural production） 　業餘寫作、業餘研究、業餘思考。
3	藝術性活動 （artistic）	(1)藝術欣賞型（artistic enjoyment） 　聽音樂、聽演奏會、聽歌劇、看話劇、參觀畫廊、 　參觀博物館、讀藝術性書籍。 (2)藝術創作型（artistic enjoyment） 　上藝術課程、唱歌、玩樂器、繪畫、寫散文、跳舞 　、演戲、業餘手工藝、參加藝術社團或活動。
4	社交性活動 （sociable）	(1)社交溝通型（sociable communication） 　二人以上之談天、寒暄（經由電話、口頭、書信、 　日記等）。 (2)社交娛樂型（social entertainment） 　單向交通（由表演者→消費者／顧客），如經由電 　視、報紙、雜誌、書等。
5	實質性活動 （practical）	(1)實質品收集型（practical collection） 　個人嗜好或收藏物，常可見於博物館、動物園、畫 　廊、古蹟陳列處。 (2)實質轉換型（practical transformation） 　追求改變之活動，如動手作（DIY），業餘心理輔導 　者、社會義工等。

註：本表依遊憩活動性質分類。

資料來源：University of Paris, 1983.

表1-6　密西根州政府自然資源遊憩活動分類法（合計209種）

1	游泳（swimming）	可再細分為8種（從私人游泳池→海洋）。
2	水上行舟（watercaft）	可再細分為9種（從划獨木舟→大型觀光遊艇）。
3	陸上行車（land mobile）	可再細分為10種（從騎自行車→車輛修護）。
4	空域活動（air related）	可再細分為9種（從跳傘→觀賞飛機／飛行）。
5	餐飲活動（food related）	可再細分為4種（從野餐→外出飲食）。
6	觀賞競技比賽 （viewing competitive events）	可再細分為6種（從觀賞體育競賽→狗比賽）。
7	觀賞非競技性比賽 （viewing noncompetitive events）	可再細分為10種（從聽現場演唱會→馬戲團）。
8	參訪地點（visiting sites）	可再細分為9種（從公園→圖書館）。
9	露營（camping）	可再細分為7種（從原始式露營→設施露營）。
10	雜項（miscellaneous）	可再細分為10種（從日光浴→購物）。
11	自然探勝 （nature related）	可再細分為7種（從餵食野生動物→觀賞自然中心）。
12	參加聚會 （attending meeting or centers for pleasure）	可再細分為6種（從市民聚會→參加俱樂部）。
13	藝術及手工藝 （arts and crafts）	可再細分為7種（從繪畫→編織）。
14	參加競賽性運動 （competitive sports）	可再細分為60種（從羽毛球→空手道）。
15	遊戲活動（games）	可再細分為12種（從溜冰→自由車）。

資料來源：Michigan Department of Natural Resources, 1985.

表1-7　台大森林系遊憩活動分類法

活動種類＼導向　水準	I. 以自然資源為導向			
	1.陸地區導向		2.水體區導向	
	獨特性（特殊價值地區）	一般性	獨特性（特殊價值地區）	一般性
(1)消極欣賞性活動	欣賞古老火車頭、欣賞歷史石碑	散步、靜坐沈思、看書		日光浴、盪舟
(2)消極體驗性活動	獨特性自然景緻欣賞	瀏覽、欣賞植物、看報、鬆弛、日光浴、駕車兜風、駕車瀏覽景緻	獨特性水景（天然湖、瀑布、湧泉等）欣賞	觀賞遊樂活動、度假休養
(3)積極體驗性活動	觀賞野生動物、賞鳥	野外散步、觀賞遊樂活動、荒野露營、健行、爬山、越野、滑雪	水樣動、植物欣賞	觀賞遊樂活動、水性植物之採集、釣魚（包括天然水面（河湖、海洋）
(4)社交性活動	團體活動、聽解說	談天、唱歌、談情、遊戲	同左	同左
(5)遷取性活動		狩獵、岩石、礦物之採集、植物之採集	解說	
(6)積極表現性活動		游泳、滑雪	潛水	游泳、划船（無馬力）、滑水、衝浪、競舟（馬力或無馬力）及獨木舟
(7)創造性活動	觀察、記錄、攝影、研究、繪畫	同左	同左	同左

（續）表1-7　台大森林系遊憩活動分類法

活動種類 ＼ 導向／水準	I.陸地局導向　1.陸地局導向　低密度	高密度	II.以人爲設施爲導向　低密度	2.水體局導向　高密度
(1)消極欣賞性活動	參觀林業陳列館	溜滑梯、打太極拳、健身操	觀賞海洋世界	
(2)消極體賞性活動	在森林內露營、在路旁邊地露營、在住長期露營之營地露營、路邊野營、供家庭或小團體野餐地之野餐、觀賞園景	欣賞噴泉、於中心營地露營、於尖峰時使用之營地露營、供大團體野餐地之野餐、觀賞園景	乘坐遊艇、玻璃船參觀海洋世界	
(3)積極鑑賞性活動	於跑馬道上騎馬、觀賞園景	於開闢路車道騎車		
(4)社交性活動	同左	觀賞、展覽、動植物園		
(5)運動性活動	打高爾夫球	探果實(草莓、柑桔)、各種田徑、球類		釣魚(養魚池)、各種水上活動競賽
(6)體驗表現性活動		研究各種展覽或動植物園		
(7)創造性活動				

註：1.本表係利用遊憩活動性質與活動者參與動機類型等三項目依第一層交叉又分類，其後再用遊憩活動之所在環境作第二層次之細部分類。

　　2.資料來源：陳昭明，1981。

表1-8　東海大學遊憩活動分類法

形式／分類	陸域遊憩	水域遊憩	空域遊憩	人文遊憩活動
定位型	●露營（原始→一般型） ●野餐 ●參加戶外活動（慢跑、田徑） ●高爾夫球、網球、羽毛球、藍球、排球、網球、壘球、曲棍球、棒球、足球、槌球、手球、射箭、橄欖球、槌拳、跳土風舞、椎圓盤、輪鞋溜冰、滑板、標槍集（團體遊戲） ●羽毛球室內活動（保齡球、排球、冰上曲棍球、籃球、溜冰、網球、乒乓球、桌球、國術、跳舞、健身訓練、劍道、韻律操、回力球、劍道、柔道、拳擊） ●遙控飛機、遙控賽車 ●觀賞以上運動、比賽及表演 ●濱（室內、戶外） ●自然探勝（觀賞植物、動物、植物園、水族館、環境教育中心、自然中心、鳥類觀察、攝影、解說運動、自然博物館等） ●度假住宿（小屋住宿） ●日光浴 ●嗜好性生活活動（栽植花木） ●飼養動物 ●兒童遊戲場 ●體能訓練場 ●露岩	●游泳（海邊） ●釣魚（養魚池、溪釣） ●潛水 ●游泳（游泳池） ●釣魚（溪釣） ●跳水、踏船樂 ●研究自然世界（海洋、生態） ●觀賞海洋世界（海洋、水中） ●沙灘活動（遊戲、球類活動、日光浴、貝殼、岩石、動植物標本採集） ●乘坐遊艇、玻璃底船	●跳傘	●各式社交及團體聚餐 ●戶外表演（劇場、音樂） ●程藝集（街頭藝品、藝品、農產品） ●商品、觀光夜市 ●產業觀光（觀光農園、漁村） ●欣賞歷史古蹟、紀念物
移動型	●乘車賞景（一般車輛、吉普車、森林浴） ●騎自行車（攜帶車、摩托車） ●打獵 ●攝影 ●景（公路賽、郊遊賞） ●滑草（越野） ●登山 ●雪橇 ●放風箏 ●騎馬（馬道、越野、跑車、摩托車） ●健行 ●賽車（越野車、跑車、摩托車） ●自然探勝（解說步道、環境、集動植物、礦物標本、欣賞）	●湖邊（溪邊） ●衝浪 ●泛流泛舟 ●獨木舟（划船） ●龍舟競賽 ●船（竹筏、皮） ●水上摩托車 ●輪胎浮遊 ●踏踏樂 ●帆船 ●風帆板 ●賽船 ●遊艇浮遊 ●飛艇遊艇 ●氣墊船 ●滑水	●滑翔翼 ●熱氣球 ●拖曳傘（陸上、水上） ●遊飛機、滑翔	

資料來源：曹正，1989。

遊憩體驗與遊憩機會序列

遊憩為一種行為，遊憩者可依其自由心願，由對遊憩的知覺和偏好，在不同的遊憩機會中加以選擇，以獲得滿意。遊憩者在從事遊憩活動過程中，從環境中獲得訊息，經過處理後，對個別事項或整體得到判斷及呈現生理與心理狀態，此即所謂的「遊憩體驗」（recreational experience）。而遊憩機會（recreational opportunity）係指「一位使用者在一處所偏好的環境中，真正選擇一項所偏好之遊憩活動進行參與，用以獲得其所需之滿意體驗」。雖然遊憩者的目的在於獲得滿意的遊憩體驗，而遊憩資源經營管理者的目的則在於提供遊憩機會，使遊客能獲得遊憩活動的體驗，亦即藉由經營自然資源環境，使其產生遊憩活動。通常遊憩者與經營管理者雙方對於遊憩機會，可以列出三個主要組成分：活動、環境與體驗；另外由於人們對經營管理等概念容易混淆，所以常將活動、環境予以組合，使遊憩機會構成一序列或一連續性，此一連續性稱之為遊憩機會序列（recreation opportunity spectrum），簡稱為ROS。在進行遊憩機會序列討論時常分為原始的、較原始

類。

的（無機動車輛）、半原始的（有機動車輛）、有道路的自然環境、鄉村和都市等六大

ROS的基本概念並不新穎，打從一九六〇年代開始，人們就曉得提供一系列遊憩機會連續體，以滿足大眾多樣化的需求。以露營地爲例，我們應提供現代化的露營地，也要提供原野地的簡易露營地，以及座落於保護區內的粗獷露營地，使遊客有機會散布於高密度使用地區至低密度原野地區，尋找最對他們味的遊憩體驗。其實，ROS的最基本前提爲「提供多樣化的遊憩機會是達成高品質遊憩的不二法門」，這說明在進行遊憩規劃時，應提供一系列的遊憩機會，才可確保大眾多樣化的需求皆能滿足，而經營管理者不能千篇一律地以統計上的平均數作爲規劃標準，因爲遊憩者的屬性相互間存在很大的差異，應極力滿足其興趣。

台灣的情境

在台灣，有點年紀的人大概都參加過救國團的活動，尤其在青春飛揚的高中時期，

總會去參加中橫健行或是金門戰鬥營等，大夥兒一起吃大鍋飯，夜宿山莊，還有那些精力永遠用不完的大哥哥、大姊姊。救國團式的自強活動在台灣觀光遊憩史上曾有其風光的一頁；然而，當國民所得提高後，民眾對生活品質要求愈來愈高，連同在選擇觀光旅遊上也受到影響。走過救國團時代，國民旅遊蓬勃發展，許多大型主題式樂園相應而生。一九八二年時，鹿港民俗文物館、杉林溪、六福村野生動物園、中影文化城、翡翠灣濱海遊樂區等相繼開放，吸引許多全家出遊的遊客；一九八四年小人國、亞哥花園緊接著成立；一九八七年九族文化村、台北市立動物園、萬壽山動物園、知本遊樂區，甚至綠島也開放觀光。而金門也在兩岸關係和緩後，解除戰地的嚴格管制，開放大眾參觀，後來並且成立金門國家公園，開放至今吸引大量的遊客，據金門尚義機場統計每年約有八十萬的遊客造訪金門。

而在這股遊樂園、主題樂園之後興起的是所謂的產業觀光熱浪，台灣在長期重工商輕農業的發展下，使得許多第一線的生產者工作辛苦、報酬卻低，於是政府想出一個解套方法，將這些二級產業轉型，注入吸引遊客的元素，加入三級服務業的行業；在政府大力鼓吹之下，各地農會、漁會也投入推廣，於是各地的觀光果園、各式休閒農場、休

閒漁業之旅相繼出現，農業、漁業、牧業也加入觀光市場。有趣的是一九八七年台灣股市大漲，許多人棄職投入金錢遊戲，有了更多的自由時間和閒錢，就到處去休閒旅遊，因此造就了一九八八和一九八九兩年觀光業的榮景，這似乎說明了經濟的景氣與否，會影響民眾出遊的意願與頻率，直接影響觀光業的興衰。

在政治漸趨民主，民意逐漸浮現檯面時，政府再也抵擋不住開放出國觀光的聲浪，於一九七九年開放國人出國觀光，就台灣當時有限的觀光資源來看，有其紓解台灣遊憩壓力的正面貢獻，雖然有點以鄰為壑的投機心態。一九八七年時出國觀光突破一百萬人次，出國再也不是遙不可及的夢想，一九八九年突破二百萬人次，一九九一年突破三百萬人次，今日出國觀光不再是有錢人才能專享的權利，有人更將出國觀光視如家常便飯一樣的平常。值得一提的是一九八八年時政府開放大陸探親，前往大陸地區旅遊人口開始直線上升，以及一九九○年政府宣布解嚴，這都助長出國旅遊人口的增加；由於語言溝通方便，加上消費水準較歐美先進國家來得低廉，目前大陸更成為台灣旅客的旅遊重鎮。

簡略敘述了台灣觀光的幾個發展面向，回過頭來想和大家討論一下，台灣人們在旅

遊型態上是否產生變化，而旅遊文化是否提升等有趣的社會現象。在一九七○以及一九八○年代，不論是國中小學的自強活動，或是阿公阿媽的進香團，都是以遊覽車為主體，隨著遊覽車的車跡全省走透透，這種套裝旅遊較為便宜，一次可看多個風景名勝，還會到休息站、農產品展售中心去購物。一九九○年代後，旅遊型態上有了轉變，一是自用小客車的普及，一是大家對趕集式的玩法感到厭煩，出遊型態變成三、五好友或是以家庭為單位驅車出遊，當然遊覽車業受到影響；於是走馬看花的遊覽變為精緻旅遊，趕集演變為定點，大家願意在同一個風景點上停留較長的時間，甚至整個旅程全部安排在該風景點上。

此外，這幾年有二股發展趨勢，一是個人觀光主義、自助旅行，選擇自己最愛的活動進行休閒，如釣魚、玩風浪板、潛水。另一是認識大自然的知性之旅，民眾開始喜愛親近大自然，會到河口或濕地去賞鳥、上山去認識植物或跑到溪邊去看魚、蝦等，這要歸功於國內環境保護、自然保育意識的提升，許多民間團體與大眾傳媒功不可沒，如野鳥學會長久致力於推動賞鳥活動。

此外，國家公園的設立在國民觀光旅遊也扮演重要的教育功能，讓民眾了解台灣生

態之美、人類活動對環境的影響、遊憩與環境的關係等，最重要的是讓民眾了解到遊憩活動不是為所欲為的，而須遵守一定的遊戲規則，對當地環境、人文抱持最大的尊重態度。國家公園引進解說服務的概念，讓民眾了解到一地去旅遊，不僅是吃吃喝喝，頭腦裡還可裝一些寶貝回家。解說服務可謂幫遊客打開了更深層的眼睛，可從更多樣的角度來看世界，並且聯繫人和環境的友善關係。解說服務已蔚為風氣，不僅在政府單位所管轄的風景區出現解說員，許多私人經營的主題園區也提供解說服務，遊客不僅可一飽眼福，還多了耳福。福山植物園實施承載量（carrying capacity）管制，更起帶頭示範作用，讓社會大眾了解遊憩區並不是可以無限地容納遊客，而是有一定容許量，如此才可以維護園區的環境品質，其實國家公園的許多遊憩區早就應該施行了。

台灣是個海島，四面環海，有蜿蜒美麗的海岸線，然一直因為軍事用途、國家安全等理由，限制人們在海岸線從事各種活動，其中與海岸環境有關的遊憩利用行為也受到相當大的影響。最近民眾要求海岸線解嚴的聲浪不斷，預計不久的將來可望全面開放海岸線提供遊憩使用，然對此消息一則以喜一則以憂，因為早期在軍事管制下許多脆弱的海岸生態得以保存下來，未來一旦開放提供遊憩後，人類的衝擊將隨之出現，唯有制定

完善的管理辦法，以及徹底執行這些管制措施，才能確保海岸環境不受到嚴重的傷害。

不管如何，海岸遊憩與海上活動會成為未來民眾休閒旅遊的重要項目之一，也將使得台灣的觀光旅遊呈現更多樣化的發展。當然，其他土地利用方式也和觀光遊憩爭奪海岸地區，如經濟部在海岸地區規劃不少的工業區，如彰濱工業區原本是當地民眾戲水弄潮的去處，如今已逐步進行開發成為各種工廠的集中地。有人戲稱這種如雨後春筍般出現的海岸型工業區，可能成為一種奇景而具有觀光價值，未來可能會出現到海邊去參觀工業區這樣的觀光活動；其實這種奇蹟已經是現在進行式，中南部已有遊覽業者一車車地帶領遊客，參觀台塑位於麥寮的超大型工業區。

最後較嚴肅地討論一下旅遊文化的問題。台灣的旅遊人口大量增加，一批又一批的人假日往各風景區衝，除了帶回大批的當地土產和合影照片外，是否有進一步認識台灣這塊土地，還是只記得哪裡的肉圓好吃。人類有時很奇怪，到了野外卻要玩大搬家的遊戲，把瓦斯爐、電視等一應俱全地帶到野外去，享受野外的文明生活；回家時卻要拔些植物、撿些石頭，說是要供在家裡欣賞。

知性旅遊算是一種新的旅遊革命，國家公園引進解說員的制度，遊客開始被教導認

識環境，在吃喝玩樂外，還有許多值得一窺究竟的小天地；野鳥學會則扮演民間的角色，帶領民眾關心環境。知性之旅、自然觀察之旅等相繼出現是個欣慰的現象，而民眾保護環境、愛護大自然的意識逐漸建立，觀光遊憩也會多少考慮一下對環境的干擾，也漸漸表現在行爲上，如少用塑膠袋、將垃圾帶下山等都是樂見的結果。

只是普遍大家對於遊憩對環境負面影響的知識普遍不足，仍存在一些似是而非的觀念，如一般人常認爲到野外遊玩時，可以將會腐爛的垃圾，如果皮、果核、吃剩的食物等就地棄置；但若依生態觀點此舉仍有待斟酌，因爲或許你丟一粒果核，無心插柳柳成蔭，引進外來種（exotic species），對當地生態帶來威脅。或者吃剩的食物會造成蚊蠅滋生，影響當地環境衛生，況且這些東西常含有豐富營養物質，只要遊客數量一多，聚沙成塔，過剩的營養可能會讓土壤生病，甚至影響水質。

第 2 章 觀光與環境

環境是觀光的根本，沒有優質的環境，甚少會有遊客想到該地區進行觀光旅遊，所以說觀光在某種程度是依附環境而生的。縱觀幾種人類經濟活動，觀光對自然環境的依存度非常的高，也幾乎是最高的前幾名，美麗的景觀其實就是觀光的原料，其實說得露骨一點，觀光就是將美麗的自然「環境」賣給遊客的一個過程。所以，可以預見的是一旦自然環境的品質變差了，遊客就買不到高品質的產品（即無法獲得滿意的遊憩體驗），換句話說，環境品質是影響觀光的重要關鍵因素之一，觀光事業的成敗與否和自然環境所散發出的吸引力、健康程度和舒適度息息相關。當然，對於某些特定類型環境的喜愛會隨不同歷史時期、社會發展、文化背景甚至是市場定位而不同，然而，在近代觀光發展上有一極大的趨勢，那就是大多數的民眾都喜愛多樣化的自然景觀，如崇山峻嶺、瀑布、小潭、急瀨、海灘、植物、動物、珊瑚礁……等等。

如果這些景觀被破壞了，自然美景不復存在，多數的遊客會選擇離開，而前往可以滿足他們遊憩體驗的地方。部分特別敏感的遊客，甚至在某些特殊感受不對時就會選擇離開，如該景點出現塞車或吵雜的噪音。我們或許可以從遊客意見反應裡一見端倪，根據漢彌爾在前西德地區所做的研究顯示，七二％的遊客認為「高品質的自然環境」是他

們享受快樂假期期的首要條件，其中更有高達九四％的遊客認為風景區管理單位應將自然環境的保護工作視為重要的環節。旅行賜給現代人們一個接觸未受侵擾大自然的機會，所以當遊客被問及為何來到野外，而不選擇人造樂園時？有六六％的遊客表示是受到美麗景觀的吸引，而有六○％的遊客是因為適宜的氣候條件，五五％的遊客則是為了呼吸新鮮的空氣。最新的幾項研究也顯示自然或郊外的旅遊點已成為高度開發中國家人們旅遊的最愛，顯示逃離緊張的工商業社會，是許多都市文明人的共同夢想。近年來國際旅遊也盛行小島度假，遊客選擇到一個完全以度假觀光為主的小島去休憩，在那兒完全看不見工商業社會的影子，身心得以徹底放鬆；而澳洲、紐西蘭、瑞士和南提諾爾等地也正因其擁有豐富的自然環境，而能持續吸引各國觀光客，成為國際旅遊中重要的落腳點。

自然環境對人類的益處

如同某個飲料廣告台詞所說的，「它的好處很多，你沒有嘗試看看怎麼會知道呢？」

大自然是人類的母親，人類須仰賴大自然始能生存，所以自然環境對人類的重要性實在毋需贅言。而單就人類進行戶外休閒活動而言，人類就可從自然環境獲得許多好處，而且某種程度上是完全免費的，不需付出昂貴的金錢代價；有趣的是人們常常在做傻事，如平日拼命三郎式地努力賺錢，而沒有時間到戶外運動，一到假日又拼命跑健身中心，到那兒花大錢、流大汗，卻吝於在野外爬山、健行，甚至走一小段路都懶而要搭計程車。

其實，自然環境對人類的助益極大，在健康的維護上尤為明顯。自然環境提供人們運動的場所和機會，可以促進身體新陳代謝。而據研究顯示森林中特有的芬多精物質有益身體健康，常做森林浴不管能否讓你長命百歲，至少可以讓你神清氣爽、充滿活力地面對生活。此外，奔流的溪水互相沖擊，並與石頭碰撞摩擦會產生陰離子，而這些陰離子對人體健康也有正面功能，鼓勵你應經常徜徉於山澗、瀑布、小溪旁，而目前市面上流行的空氣清淨機的發明原理就根源於此，並以此作為賣點進行廣告行銷。眼科醫生也常常警告現代人，尤其是經常盯著螢光幕的特定工作群，應多看綠色的景物，這對眼睛是有益的，大自然正能提供這種有益靈魂之窗的綠色景物。此外，日本人非常喜歡泡溫

泉，這種源自大自然，從地底冒出的水已成日本人的生命之水，不僅用以浸泡，也用於食物烹煮調製上。日本人對溫泉研究得非常透徹，了解每處溫泉的成分以及該溫泉所能提供的療效，這便成為日本人發展溫泉觀光旅遊極重要的基礎，反觀同樣擁有豐富溫泉資源的台灣，卻未能妥善加以應用，實在有點暴殄天物。標榜以健康為目的的觀光活動大多側重於浴療法，常見的有水療法，如法國中部的維琪，海水療法如法國以及死海，氣療法如阿爾卑斯山；而中國大陸西部地區還流行所謂的砂浴療法，這些都是藉助自然環境所存在的天然物質來促進人類身體的健康。一九八九年在匈牙利布達佩斯所舉行的國際觀光科學研討會裡，就有極大部分的篇幅在討論歐洲的溫泉觀光和健康的關係，焦點主要就鎖定在溫泉浴療法。

除了生理層面，自然環境對人類精神層面的助益更不容小覷，雖然這個部分較難用科學儀器加以量測，進而數量化，但其功效是非常明顯的。美國有許多精神治療醫生會將病患帶至野外地區如國家公園進行精神治療，尤其是都市文明病患者，這種治療方法非常有效，而且病患復原後可以自行治療（就是接近大自然），而不需受藥物控制之苦。

而這種自然環境對人類精神層面助益極大的觀念也深深影響醫院的建築，美國聯邦政府

法令規定一九七七年以後興建的醫院建築物，在住院病人的房間必須有窗戶或可讓陽光曬進來的設計。一九九〇年史丹福大學更花下巨資，建立四×五呎的電腦控制窗戶，造價為九千美元，可利用電腦模擬自日出到日落的景觀變化，配合佈景營造出漂亮的景觀，研究顯示這種設計對住院病人健康恢復有實質的幫助。

日本的研究更進一步顯示，辦公室的空氣品質對辦公人員的效率有極大的影響，他們更發明所謂的芳香療法，將茉莉花、薰衣草、檸檬等香精，擴散至辦公空間中，可提升工作效率，創造傲人的經濟實力。大自然的聲音在影響人類精神生活也是重要的項目，平日蟄居高樓大廈的人愈來愈需要這種大自然的交響曲，所以假日一到需跑到自然環境去體會一下，有些二人平時還會藉助音樂出版品，如海浪的聲音、鳥叫聲、蟲鳴等等來撫慰心靈。部分觀光旅遊具有社交意義，在優美的自然環境下，人類很容易放鬆心情，除去彼此防護的面具，對許多人際交往具正面功效，此時大自然有如情感的潤滑劑，部分有人際溝通困擾的人才可藉此與別人建立良好友誼；這也是為什麼男主角向女主角求婚時常要挑個氣氛佳的良辰美景。甚至是具自我封閉人格特質的人，當他徜徉於如詩如畫的美景時，大自然會扮演如催化劑的功能，加速他心靈的開放。

自然環境對遊客或觀光事業的負面影響

難道自然環境對遊客或觀光事業而言都是正面的嗎？有沒有可能的負面影響存在？

這個答案是肯定的，自然環境對遊客或觀光事業的負面影響其實是存在的，以下將進行簡短的討論，以提供遊客、觀光規劃者、決策者、經營管理者參考。通常我們可將這類的負面影響主要分成兩大類：

1. 與人類活動無關的自然因子所造成的，如火山爆發、天然落石、暴風雨等天然災害。

2. 由於遊客的疏忽或不小心所造成的，如進行水上活動時發生溺斃、登山旅遊時發生山難等。

當然，某些負面影響是介於上述兩者之間，如某些遊憩設施或住宿設施的不正確規劃與設計，太靠近斷層帶、海邊，導致遊客生命安全受到威脅。還有部分的負面影響是

上述兩者加總以後的結果，如山區經常出現的崩塌和土石流災害，通常是該地區已有天然發生的趨勢，但在人為活動的干擾下，增加其發生的頻率和災害的強度。

某些災害是可事先加以預防的，某些傷害則無法防範，這些自然環境對遊客所造成的負面衝擊大小也不一，遊憩活動提供者應盡到告知與提醒的義務，如哪個路段常會發生落石，哪個水域有漩渦存在，不要下水游泳，讓造訪的陌生遊客充分掌握他所在的遊憩環境。事實上遊客在度假時心情較為放鬆，比較容易忽略許多細節，所以發生意外事件的機率常會較一般居家時來得高；而且常抱持僥倖的心態，認為倒楣之神不會降落自己身上，所以常將警告當成耳邊風，而讓自己置身高度危險的環境下。況且，自然環境本來就隱藏著各種可能的危機，只是遊客一般常會忽略這些危險的存在，如在山上活動時可能遭逢毒蛇或虎頭蜂的攻擊，而在美國的許多林地裡也常傳出熊攻擊露營遊客的情事。一般而言，常因遊客心態的不正確，而導致上述可以避免傷害的一再發生，人類總認為是萬物之靈，到了野外還是抱持著大人類主義，充滿人類的自大與霸氣。所以改變心態是更重要也是更為根本的，到野地活動時你是客人，隨時要小心當地的主人，要抱持「尊重」的態度。

當然，我們也可以從災害事件主體的角度來分類，常見的幾種負面影響為：

1. 天然災害危及遊客生命安全。

2. 天然災害阻礙觀光運輸（道路中斷、飛機停飛）或遊憩設施的運作。

3. 非天然災害，其他可能威脅遊客健康和生命的自然因素，如高山症。

4. 遊客和動物、植物、昆蟲間的危險性接觸。

5. 環境疾病。

觀光遊憩活動對環境的負面影響

觀光遊憩活動對環境的負面影響，是近年來頗受重視的研究課題，也是本書所要特別著力之處。其實，觀光不僅會帶來自然環境面的衝擊，發展觀光或進行遊憩規劃時所需考量的影響面向有三：實質環境面、經濟面和社會面，唯有在這三個面向都進行審慎的評估，才能做出最正確的決策。早在一九八二年，麥斯爾森和沃爾兩位學者的經典著

作便開啟了觀光遊憩衝擊方面的研究，他們從實質環境、經濟、社會等層面討論遊憩活動可能產生的衝擊。經濟面向如觀光會帶來商業利益、區域或當地經濟結構的改變，甚至造成大洗牌，以台灣情形為例，遊憩區的開發常由某一財團主導，改變當地土地和資產生態，外地來的生意人則分贓營運時的餐飲、紀念品市場，當地人士除了與這些利益團體有接觸的人士可分得一杯羹外，甚少人可從中得到觀光帶來的經濟利益。此外，觀光的引進可能會改變當地的社會結構、傳統文化，以及居民的生活方式、價值觀與面對生活的態度，尤其以原住民部落所受衝擊最為嚴重。

而著名的典籍還包括韓彌特和柯爾的《野地遊憩：生態學與管理》，該書則探討了遊憩對實質生態的衝擊，從土壤、植被、野生物、水資源等方面進行討論。國內外研究經驗顯示遊憩活動對遊憩地區生態環境之衝擊，最容易反映在土壤與植群（vegetation）改變上，而為經營者所重視，因此以往的研究通常都集中於土壤與植被的範疇。然而遊憩影響通常很少單獨發生，某項衝擊的產生通常亦暗示著其他類型衝擊的存在，庫斯和史彼特等人曾詳細討論這些衝擊存在的關聯性，而加拿大滑鐵盧大學地理系的沃爾和萊特則在其所合著的「戶外遊憩對環境之衝擊」報告中，勾勒出這些衝擊存在的關聯性以及

和環境因子間的關係（圖2-1）。擁擠的人群、對自然資源的不當使用、基礎設施及各項建築物的興建以及其他相關遊憩活動等皆會對原有的自然環境產生負面衝擊，一般而言可將這些遊憩衝擊分為直接的和間接的，因此國際自然保育聯盟（IUCN）便建議從以下直接的衝擊進行整體性考量：(1)暴露的地質表面、礦物以及化石；(2)土壤；(3)水資源；(4)植物；(5)野生動物；(6)環境衛生；(7)景觀美學；(8)文化環境。以下先簡略描述一下這幾個面向可能出現的衝擊，並將於第3章進行更為深入的討論。

◎ 對暴露的地質表面、礦物以及化石的衝擊

登山、洞穴活動是構成主要遊憩衝擊的兩項活動，而遊客撿拾石頭、礦物、化石等活動亦會造成影響，如太魯閣國家公園內的玫瑰石是許多遊客撿拾的對象。

◎ 對土壤的衝擊

陸域或水域的土壤皆可能受到影響，營建工程進行大規模整地，除去表土上的植被覆蓋而喪失土壤的穩定功能。此外，步行活動對土壤的影響也很大，主要為壓實現象，

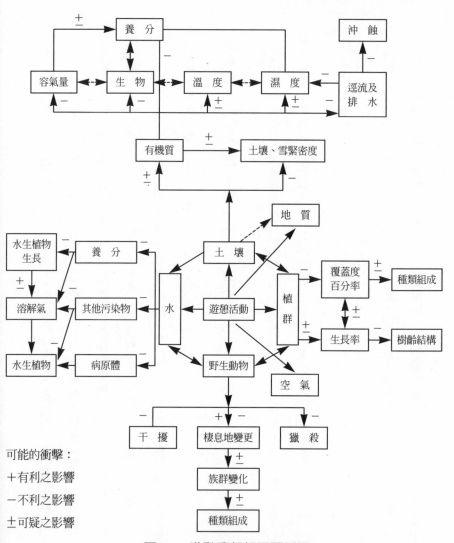

圖2-1 遊憩衝擊相互關係圖

資料來源：Wall & Wright, 1977.

由於人為踐踏或交通工具導致步道、野餐區、露營區等的土壤壓密。某項研究針對美國一百三十七處森林露營區進行調查，發現共有七〇％的土壤呈現壓實狀態。土壤遭壓實後的不良影響有：減少雨水入滲、增加逕流、增加漫地流、增加侵蝕作用、減少水及空氣進入植物根部、減少土壤中微生物生存空間、減少物質之分解與循環、改變土壤生物組成、影響土壤進行之各種反應等。水域底部的土壤亦會受影響，如水上活動、船舶活動會影響懸浮物沈澱，甚至造成底泥污染。

◎ 對水資源的衝擊

傳統進行遊憩規劃時對於大眾健康的考量明顯多於生態環境的考量，其實土地利用規劃與水質水量管理、點源與非點源污染管制息息相關；而且水資源具無邊界特性，故管理尚須對區內及區外的水資源一併進行監測。不同的遊憩使用類型對水質有不同的要求，所產生的影響亦不同，不同水體對各種遊憩使用類型的承載量亦各異。營養鹽污染、優養化、細菌大量滋生和藻類大量繁生是常見的問題，一般出現在遊客密集的地區，如度假小屋、露營地、汽車旅館。海岸和海岸水體易受遊憩影響，如海邊旅館廢水

污染，而許多旅館使用化學品如苛性鈉、氯化物等消除污水臭味；餐飲亦會排出相當的清潔劑，這些化學物質、毒性物質將危害海岸生物；也有部分旅館會將含氯的游泳池水排入海洋，污染海域水體。

◎對植物的衝擊

直接影響植被的各種行為以踐踏為主，採集植物或花朵的威脅較小。車輛亦會造成植物組成的改變，吉普車對地被植物之影響極巨，須對越野車等重型車輛進行嚴格管制，並設置賞景之專用道路，鼓勵遊客於多濕季節造訪，減少於乾季時造成較嚴重之破壞，管理單位應設法疏散遊客，避免集中於每年之某一特定季節。步道的設計與管理也很重要，應避免設置過多的步道，步道兩旁常會出現土壤侵蝕作用而造成植物根部暴露，危及兩旁植物生態。野餐、露營活動也會影響植物生態。遊憩區規劃時應儘量利用已開墾地或舊遺址興建必須的基礎設施，避免重新的開墾動作，並應儘量減少對原生植被的傷害。

◎ 對野生動物及生態的衝擊

主要衝擊來自捕獵、釣魚等行為，因為這些利用方式直接傷及個體生命，並將影響當地物種平衡和族群數量；而遊客進行遊憩活動或使用各種遊憩設施時所產生的噪音則是另一干擾，如手提音響、水上摩托車、汽艇等均會產生干擾的噪音。棲息於湖泊的水鳥易受遊客各項水上活動干擾，況且這些水上船舶除產生噪音外，另可能產生油污污染而影響水中生物。遊憩活動對鳥類的繁殖亦會產生影響，有些鳥種較敏感易受驚嚇。當人為干擾存在時許多哺乳動物及鳥類會改變其行為以因應之，如麋鹿及羚羊便會避開人為活動時段。

遊客對野生動物的消費行為須受到相當程度的注意，當地商人將因應市場需求而捕捉動物以為食用或製成各式紀念品。遊客所遺留的食物亦會影響野生動物的生活習慣，美國國家公園區內常發現灰熊被野餐食物吸引而改變其居住棲地。此外，隨著在自然區域內各遊憩設施的開發，已使完整棲地逐漸被分割、島嶼化，而用於遊憩用途的當地生態面臨前所未有的人工化改造，如土壤結構、地表鋪面、植被改變、外來種引入等，無

疑是構成野生物生存威脅的主因。

◎對環境衛生系統的衝擊

遊客所產生之廢棄物除了會產生環境衛生問題，更會影響當地生態中的生物以及當地居民的健康。如何妥善清運與處理這些廢棄物是管理工作的重點。何種污染防治設備較適當？會不會產生二次公害？採焚化方式或以衛生掩埋方式處理較合宜？更重要的是如何做到垃圾減量（reduce）、重複使用（reuse）和再生（recycle）的三R目標，理想上任何外來物品皆不應被留置於原生態系中，遊客應儘可能在當地取得所需的物質，當地生產的物資可減少運輸、儲存及包裝，產出的物質應在有效的回收系統和最佳的處理技術下縮減至最小量。此外，如何處理污水呢？一般在廢水處理系統的出流水均會進行加氯消毒，但加氯消毒具副作用，這些化學物質分解的中間產物會對所排入水體生態產生威脅，或許可考量臭氧或紫外線等其他適宜消毒方式。

◎ 對景觀美學的衝擊

最常見的景觀衝擊為隨遊客四處散布的垃圾，造成美學上的破壞；此外許多遊客喜歡在樹木、石頭上刻字，或為圖一己之私任意損壞各類地形景觀，也是常見的衝擊。

◎ 對文化環境的衝擊

主要衝擊為遊憩據點的當地文化，觀光客的行為將影響當地原有文化、生活習慣和價值觀，觀光入侵將致使各遊憩據點原本的獨特文化逐漸單一化。

在重新省思觀光發展的同時，希望在發展觀光或者是遊客進行遊憩活動時能同時兼顧到環境保護、自然保育，當然這時不免要對遊憩者的行為有所規範和限制，所以不免會有其他雜音的出現。譬如說部分人士就認為旅遊是一種輕鬆、愉快而又各取所需的活動，因此若要賦予旅遊活動任何額外的承載意義，就不免令人覺得有些可笑和唐突了。

台灣山地旅遊中遊客常喜歡購買水蜜桃、喜歡吃鱒魚大餐，但是種植水蜜桃會衍生許多環境污染問題，而養鱒業者通常在水質良好、水量充沛的地區，攔截天然河道作為自己

的養鱒池，造成下游的河川基礎流量銳減，影響溪流原生族群的生活，況且還會排出使用後的污水。

前面已提及了觀光在某種程度是依附環境而生的，觀光對自然環境的依存度非常的高，也幾乎是最高的前幾名，美麗的景觀其實就是觀光的原料，其實說得露骨一點，觀光就是將美麗的自然「環境」賣給遊客的一個過程。皮之不存毛將焉附，當優質環境不存在時，觀光活動就無法產生，而且問題往往沒有這麼簡單，環境被破壞後，不僅無法再提供作為人類觀光遊憩服務外，還會造成其他永久性的傷害，如水土保持問題等等。

所以問題的答案很簡單，我們寧願喪失許多誘惑和選擇，只要這些是不利於環境的，也不要失去我們所賴以生存的大地，因為若失去這塊土地，我們將真的一無所有，所以在進行戶外遊憩活動時，我們願意接受必要的管制和約束，只要這些措施是有利於環境的。

觀光遊憩活動對環境的正面效益

一般來說，觀光遊憩活動對環境的正面效益的討論集中在於當保護區或國家公園提供觀光遊憩服務時，可由門票等相關收費上獲取相當的金錢資源，而這些增加的收入可變成保護區或國家公園的經營管理經費，用於從事環境保護、野生動物保育。如此一來，原本缺乏經費的管理處便有充足的經費，可聘用專業的管理人員、巡山員等，也可投入學術研究，對保護區內環境有其正面效益。但是一般說來，在保護區所發展的旅遊型態應不同於一般傳統的大眾旅遊，而應是小規模、經妥善規劃安排的遊憩活動，遊客蒞臨保護區時在行為上受一定約束與規範，這種不同於多數人參與的套裝旅遊，有非常多不同的稱法，而目前以「生態旅遊」最為被大家所接受而廣泛使用，這是本書所將討論的重點（第5章）。

但是也有人持不同的論點，認為保護區發展觀光遊憩對其環境將有實質助益的問題並非如表面如此樂觀。舉例來說，某些原野地係因其高潛力的觀光價值才被保存下來，

這似乎顯示資本主義，商業利益是如此的強勢，已成主宰保育與否的關鍵力量。而且就地球演化歷史來看，每種生物都有其存在的道理，許多東西的存在更有其既有的價值，不需人類帶有色的眼鏡去闡釋。難道那些不具觀光價值、或者人類所認可的用途的土地就不該被保存下來嗎？就像許多人會無視於濕地提供作為候鳥棲地的重要功能，而認定為滿地爛泥巴、蚊蠅滋生的惡地。活於現代的人，總喜歡去主宰或控制些什麼，而將千萬年來自然運行的規律與和諧給破壞了，將自然萬物的存在價值簡單化約為人類所用；

以觀光業為例，人們就會戴上濾鏡，檢視可供觀光的東西，好像自然界的存在與演變的價值就是為了服務我們觀光消費的目的，甚至還千方百計利用種種方法加以控制，使它停留在某一種適合我們觀賞的演化狀態，而不理會其自然演變的必要性。

而對於提供遊客進行遊憩的那塊區域，遊客行為對其造成的影響應屬負面效益為主，因為人類行為或多或少都會對自然環境帶來干擾，有些人或許會認為，當一地開放提供遊憩時，會使管理單位投入許多人力、物力於其上，會去撿垃圾、會去修草坪、澆水、施肥等等，若是該環境為人造環境或刻意經營的空間，可能是正面的，但對自然環境而言，這些投入的人力、物力可能是另一種干擾，保持自然狀態，讓自然作用（力）

自己演替是最好的，人為或者是外界的干擾愈少愈好。關渡自然公園的紅樹林曾引發要不要砍伐的問題，有人認為應加以砍伐，維持當地植物相的多樣性，有人主張不應砍伐，讓其自然生長演替；但是有人質疑目前紅樹林生長的背後非單純的自然因素所控制，已有許多非自然因素的加入，最明顯如營養鹽的變化。

由此可知今日我們在野外所觀察的現況和實驗量測的數據，已非單純反應自然力的作用，人類的所作所為與自然力的作用已混雜在一起，欲剝離與了解自然力的作用占多少比率是很難的問題，而且往往無解。這當然加重決策的困難度，考驗自然資源經營管理人員的智慧；當然也牽涉人類在自然界該扮演何種角色的基本思維，人要扮演上帝的角色，積極介入自然界的運作呢？還是一切放任自然，無為而治呢？或許選擇中間路線會是目前較可被接受的做法。然而不論採取何種策略，最重要的是要體認，人類對自然的了解實在少之又少，千萬別再有人定勝天的宰制思想，而應以謙卑的態度和自然界和諧共存。

產業觀光化是一種多目標的土地利用方式，在各種單純生產活動上再加入觀光服務的功能是全球發展的趨勢之一，也有學者認為這也是觀光遊憩活動對環境的正面助益，

因為藉此可以改善農村、漁村的環境品質，農夫、漁民收入提升後，也會改善他們對農地、漁場的使用方式，減少短視近利的掠奪式的使用方式，如結合有機農業發展的觀光果園就是不錯的示範。只是落實執行時，產業觀光化真的可以達到上述理想嗎？還是製造更多的環境污染，給當地環境帶來更大的使用壓力，都待進一步評估。此外，這裡頭還存在一個頗耐人尋味的問題，那就是資本主義似乎凌駕一切了，連這項維繫人類生存的最古老行業，也在現實的洪流中敗陣下來，受到觀光等商業活動的支配，最神聖的農業活動卻要淪落至出賣色相來維持生計，或許是這個只追求經濟發展時代的最佳註解。

第 3 章　觀光對環境的負面衝擊

觀光遊憩活動對植物的影響

地表植被就宛如人體的皮膚一般，保衛地球生態的健康，它直接影響地球的水文循環和地球的氣候，野生動物滋長以及集水區的保護等也與地表植物息息相關，當然它也是重要的觀光資源，提供觀光遊憩功能。雖然比起其他人類活動，觀光旅遊活動對植被或森林的傷害可能是較輕微的，但發生地點卻常是位於環境敏感地區，如高山或濕地。

人類觀光旅遊活動對植物的傷害有些是故意的，也可能是出自無心的，而在不知不覺中破壞了美麗的植被。讀完本書後，下次當你進行觀光休憩時應格外小心，以免再弄傷地球的皮膚。

◎話說植物社會

植物在自然界之分布主要係受到本身遺傳特性、散播能力及生育地環境因子之綜合影響，由於植物本身性質之差異，以及地球表面各地環境之歧異度，故各種植物在空間

上之分布絕非逢機性，此種非逢機性之植物集團即所謂植物社會（plant community），或簡稱植群。某一風景區或戶外遊樂區，若其涵蓋相當大小之面積及環境變化幅度，則區內將出現各種不同的植群，此等植群即為構成景致資源之要素，在風景區之經營自應予以考慮或評估。當該環境提供遊樂使用以後，遊憩衝擊即形成另一種影響植群變化的因子，其影響所及，可直接對植物產生型態、生理或機械性之傷害效應，亦可間接改變植物在當地之競爭能力，導致不同植物之取代及植物組成之變化；此外，活動之型態及強度，亦將引起物理環境之變化，其結果自然也會影響到植物的改變。因此，在考慮風景區植群變化時，生育地環境之差異、環境因子之衝擊效應及植群所受到之衝擊影響，三者之間實具有錯綜複雜之關係，如何分辨遊客所造成之影響自屬不易。

首先要了解植群及其變異在風景區經營之重要性。風景區之素質及特性取決於它所存在遊憩資源的本質，而風景區之分類、經營目標及管理策略亦與景致資源之特性息息相關。舉凡風景區之地形地物、自然現象或人為景觀，能引起遊客之身心歡娛，而有陶冶性情及紓解壓力之作用者，均可視為景致資源。景致資源可分為自然成分、人為成分及特殊旨趣成分；在自然景致成分中，另可畫分為地質、地形、動物、植物及氣象要素

等。在以自然風景為主的遊樂區中，所占面積之數量比例最大，而且出現地點及時間最固定者，當推植物景致成分，即天然植群，除少數例外（如沙漠地形）。天然植群可視為地面之覆蓋物或外表景觀，其分布型態、形狀、色彩及自然度等因子，皆會影響風景區之素質，而其變異度亦決定景觀之歧異度及觀賞性，在風景區之規劃及經營上占有重要地位。若重視環境保育工作以及風景區品質之維護，則對天然植群所受到之遊樂衝擊當有徹底之了解；此外，在環境衝擊監測上，天然植群亦可作為良好之指標，作為提供經營決策之參考因子。

在沒有人為干擾或遊憩衝擊的自然地區，植物群落之組成及外形，在不同生育地間仍有相當之差異，在環境之變化梯度上，植群亦會呈現一系列變化，此乃一般生態學所探討的主題。環境因子可畫分為高低不等的層次，不同層次之因子可導致不同尺幅之植群變異。高層次之因子，如緯度（或海拔高度）及區域性降雨量等，控制了植群之大幅度差異，如植群型相及主要植物組成種類之變化，因而可促成植群型（vegetation type）之分化。低層次之因子包括土壤之物理及化學性質、土壤含水量、大氣濕度、局部降水、局部日照時間、光度、風等因素，則影響植物社會組成之細微變化。至於中間層次

之環境因子，如地形及方位等，在研究某一小地區之植群變異時，具有決定性作用。

大面積的自然風景區內，若環境變化梯度極大，其植群變異可能由海拔高度或降雨量所引起，而其植群型或林相亦將有大幅度之改變，例如台灣部分國家公園園區內所涵蓋之景觀變異甚大。而一般遊樂區或風景特定區，其面積大小及環境變化幅度均不至於太高，故主要之植群變化影響因子大致為中層次或低層次的環境因子，如地形位置、坡地、方位等，可產生小規模分化之植群型。遊客在溪谷、山腰、山頂，或不同方位之山坡上，即可看到不同之植物社會；而細微之環境差異，如土壤性質、日照強度、局部降水或雲霧之出現等因素，則影響植群中部分組成之差異。

不論影響植群變化之因子屬於哪一層次，風景區之植群景觀均會引起尺幅不等之變化，此種景觀之變異性正是自然景致之特色，也影響了風景區的品質及可看性，依景致資源之序列觀點而言，變異度較大之景致，其觀賞性亦高，比起沒有變化的風景為優，更容易吸引遊客參訪。由此觀之，因環境差異所導致之植群變化，可增加景致資源之豐富度，亦可添增細部景觀，在進行遊憩規劃時應仔細加以評估，而且在經營管制遊憩衝擊時，此種變異亦當有所了解，因為當遊憩活動存在時，衝擊效應亦會加入影響植群變

化之列。只是遊憩衝擊及生育地因子之變異應加以分離或識別，生育地差異所引起之植群變化，自與遊客之影響無關，不能歸咎於遊樂活動，在評估遊憩衝擊之程度時，對照樣區應設在相同之生育地及植群型內，才能確定哪部分係由人類遊憩活動所導致。

然在經營管理遊憩衝擊影響時，亦不能完全將環境梯度之差別或植群型之差異等天然條件排除或分離，因植物對衝擊之抵抗力，以及不同生育地或植群型對衝擊的敏感度，均有所不同，故雖屬同一遊樂使用強度，然所產生之衝擊程度或改變幅度亦不相同，此種複雜之關係，往往使遊樂利用強度或遊客數量與衝擊程度關係更難釐清，無法有效評估其間關係，亦無法根據所觀察之資料，訂定在某種衝擊或改變限度之內風景區所應有存在之遊客數量。

◎觀光遊憩行為對地表植被或植物生態的影響

觀光遊憩行為對地表植被或植物生態的影響，可從直接衝擊和間接衝擊兩部分來探討，人類直接衝擊的行為有移除、踐踏、火災、作為營火材料、採集和對水生植物的危害等。而間接衝擊則包含外來種、營養鹽、車輛廢氣、土壤流失等問題，這些都會間接

影響植物生長和健康。

對植物最直接的傷害來自人類的移除動作，遑論先來後到的問題，當人類看中某塊地皮，覺得可以興建旅館、停車場或各類型的遊憩設施時，原來生長在這些「人類休閒用地」上的植物族群就遭殃了，零星的個體移除還不算什麼，最慘的是全盤式的整地行為，將地表植被完全剔除，甚至還從外地搬來其他土壤進行客土，以符合工程上的需求，這無異是對植物族群抄家滅族的行為。以更換植被最嚴重的高爾夫球場為例，為塑造出適宜揮桿的坡地環境，常常整座山頭都變了樣，原生植被幾乎全被怪手挖除，重新植上外來草種，這種情形不僅發生在台灣，許多東南亞地區也非常嚴重，許多大型財團在馬來西亞和泰國等地買下大片的山坡地，關建成高爾夫球場和俱樂部，大量的原始林蒙受浩劫，只為了迎合許多日本人到此消費打球。許多必須的基礎設施與建時應儘量利用已開墾地或舊遺址，避免重新開墾動作。

◎最普遍的衝擊形式：遊客踐踏

觀光遊憩活動對植物的影響以遊客踐踏（trampling）效應最為重要，也是最普遍存在

的衝擊類型，相對來看採集植物或花朵的威脅顯得小些。只要你一出門，一踏上公園或綠地，你的雙腳就可能施壓於植物身上。自然風景區經遊客使用後，勢必產生植群的改變，即使僅是輕度的使用，亦常會造成重大的變化，兩者間雖有直接或間接之因果關係，但使用水準與改變程度之間，並不一定有簡單之線形關係存在。遊客在風景區內活動時，大致不會有蓄意破壞植群之行為，其衝擊效應以踐踏所引起之相關反應為主。

就踐踏之直接效應而言，首先影響到植物種子之發芽，因土壤受踐踏而變為密實，種子之著土及幼根之穿透力就會受影響，而導致幼苗無法順利成長。對於已成長之植物，其生理、型態，均可能受到踐踏而產生改變，如葉部之損害導致光合作用面積減少，導致光合作用中碳水化合物代謝率亦隨之降低；而對於植物生長之效應，即表現於植物高度及生物量之減低，其最終之效應，則會影響開花及結實量。就間接效應而言，植物對於踐踏之抵抗力與本身之生活型（growth form）有關，在踐踏強度大的地區，具有較低生長點或頂芽之植物，所受之傷害較少，而生長點較高之闊葉草本則易受害；因而無法與前者有效競爭資源，其結果將引起淘汰及取代，導致植物組成改變，故遊憩區的步道或小徑旁常會出現耐踐踏的特有植物物種。

不論直接或間接之踐踏效應，植物之反應除本身之習性外，又受到生育地因子之影響，即前文所提到之環境差異；所以在考慮風景區之植群改變時，雖宜區分出高層次的影響效應，也應將踐踏衝擊效應和低層次的影響效應擺在一起，一併進行考慮，因為這類衝擊也會引起環境之細部改變，最後終必影響到植群之變化。所以當遊客踐踏衝擊存在時，應從下列的觀點來整體思考植群變化。

不同生育地及植群型的影響

植群變化之程度，宜在同一類型之生育地及植物社會中進行比較，才能顯示遊憩活動影響程度。在同樣的使用情形下，不同植物社會可能呈現衝擊程度之差異，例如美國優勝美地國家公園之生育地，高山型之植物社會較低海拔之植群型容易受到遊客衝擊危害；同樣的情形也出現在落磯山國家公園，大約經過十二星期的遊憩使用，落磯山國家公園的高山植群即遭受明顯之損害。一般而言，溫帶地區之植群受害程度，有隨海拔之升高而增加之情形，此與生長季之縮短及環境趨於惡劣有關。森林植群與草原比較，森林植群所受衝擊程度較大，因森林中之闊葉草本植物抵抗力較差，其恢復能力也較弱；而草原中之禾草則生存芽較低，耐踐踏力亦較強。

土壤類型及其他低層次環境因子的影響

　　低層次之環境差異亦會引起植群之變化，尤其是那些容易受到踐踏傷害的底層草本植物，此種環境差異有些是天然存在，也有部分係因遊憩活動及相關管理措施所導致，兩者還會交互作用，故決策分析時宜小心判斷。發育良好之肥沃土壤具有較大的緩衝力，故植群能承受較高的踐踏能力。學者萊司寇曾指出，黏土（clay）之透水性差，當環境潮濕時，其承受踐踏之能力劇降，易產生積水及泥濘現象，對植物有不利影響，尤其不適合做露營地之用。步道或小徑的坡度對植群之變化也具有影響作用，同樣植物生長在斜坡者，較生長在平坦地者易受到衝擊；而在相同坡地上，下坡處之植物較上坡地之植物所受之影響爲大。森林下層植物所接受之光度，對其衝擊耐力亦有影響，若上層樹冠鬱閉度大，下層植物之生長型態較不耐踐踏；而生長在陽光下之植物，具有較短之節間，莖較粗大，葉面較小，角質層亦較厚，這些有助於承受踐踏之壓力。

　　由於遊憩活動衝擊及步道之開關，會引起微生育地因子之變化，隨之呈現的植群改變，當然與遊憩有明顯之關係，此種改變主要顯示於路旁光度之變化及土壤物理性質之差異。小徑或步道之寬度如大至某一程度，兩旁林下光度顯著增加時，將導致陽性植物

的大量出現，小徑旁邊的土壤，由於受到持續之踐踏壓力，其總體密度（bulk density）常會顯著增加，故土壤密度可用以指示踐踏程度。此外，土壤性質如含水量、通氣量、土壤深度及土壤養分等因子，亦因遊客之踐踏而有相當之改變，植物之覆蓋及組成種類常隨之改變，在某種穩定之衝擊壓力下，植物覆蓋度或可達到某一平衡之安定點，然持續之壓力增加，最後將導致地面完全裸化；失去植被覆蓋的土壤，極容易遭受風化與侵蝕，而導致土壤流失。

遊客數量的影響

遊客人數為早期經營遊憩衝擊之主要探討因素，雖然眾多研究結果顯示，遊憩活動會造成植群破壞或改變，乃是不爭之事實，但是遊客人數與衝擊程度之間，並非存在絕對直線關係，在許多植群類型中，極輕度之使用亦可能造成嚴重之改變後果。學者福笠斯和達肯發現同一地區之露營地，在三種不同使用強度之下，植物覆蓋均減低至二○％以下，彼此之間並無明顯之差距；而賴佩姬經長期之觀察，發現在低密度使用之露營地，植物種類雖有改變，但覆蓋度在早期下降後，即有逐漸恢復之現象，只要使用量不超過某一限度，土壤即不致完全裸露，但在此限度以內，並不易看出植物覆蓋度減少率

與遊客人數之關係。

不同遊憩利用方式所造成的影響

遊客之活動型態，如健行、露營、觀賞野生動物、釣魚等活動，對同一類型環境會造成不同程度之衝擊。一般而言，負重健行較徒步健行之衝擊爲大，露營活動之衝擊亦較健行爲大，如使用獸類負重旅行，造成之植群破壞極大，且可能引進甚多的外來植物。同是露營活動，大型團體之集中衝擊，較數個分散之小團體爲嚴重；同樣是激流泛舟活動，獨木舟對河邊植群所造成之衝擊，則遠較動力船及汽艇輕微。以衝擊的幅度而言，小地區之密集使用，其產生之受害面積，比漫無限制之大面積分散使用爲小，故經營管理之時，宜視目的及保育目標，規劃適宜的遊憩利用方式。

經營管理措施的影響

不同的經營管理措施也會直接或間接影響植物受衝擊大小的變化。限制遊客數量並不是唯一的管理手段，爲了減少衝擊程度，使變化維持在可接受之改變限度（limit of acceptable change, LAC）以內，各種不同的經營及規劃方式可同時列爲重要之替代方案，如指定活動型態、地點、使用時間及其他因地制宜的管理方式。簡言之，透過選擇當地

最適宜的經營管理措施，來減少衝擊的程度及幅度。

步道的設計與管理很重要，保護區應儘量減少過多的步道。進行步道規劃時，應先調查哪些地點適合提供步道之用，除須考慮土壤、坡度等因素外，還須將植物的觀點放入，總不該設計一條步道直接通過某種瀕危的植物物種吧？當然，步道設計的原始用意為帶領遊客欣賞園區特殊的景物，所以須能將園區特殊景點加以連結；但也應同時考量這些景物的敏感性、脆弱性，和遊客可能對其造成的干擾，一旦有此層顧慮存在，就應在硬體設計上添加功夫，儘量將遊客規範於步道內，避免他們離開步道而侵擾地表植物和景物。部分學者為了進一步減輕遊客踐踏對草地的衝擊，煞費苦心地從不同角度尋求解決之道，如有學者就從人類所穿著的鞋子著手，研究哪種類型的鞋子、哪種材質、鞋底型態等可減輕對地表植被的衝擊，企圖設計出一雙對環境友善的健行鞋。

◎ 其他衝擊

此外，遊客所搭乘的交通工具常會留下車痕，車輛對原野地植被的傷害也很大，車輛亦會造成植物組成的改變，肯亞的馬賽馬拉（Maasai Mara）保護區，觀光客常為一睹

野生動物的風采，恣意驅車在草地間穿梭，此舉對草地的傷害極大。為了減少運輸車輛對植物的影響，下列四點建議值得有關單位注意：

◆ 須對越野車等重型車輛進行嚴格管制。

◆ 最好設置賞景專用道路。

◆ 應鼓勵遊客於濕潤季節造訪，減少乾季時造成較嚴重的破壞。

◆ 應設法疏散遊客，避免集中於某一特定旺季。

保護區開放提供露營使用後，常會發現枯木不見了，許多被遊客撿拾作為營火、露營薪柴。千萬別小看這些枯木，它們對於生態系的穩定扮演重要的角色，一沙一世界，許多昆蟲和分解者須仰賴枯木作為庇護所或營養來源，而許多美麗的蕈類也是從這些看似不起眼的東西裡冒出來的。英國曾進行調查發現，鄰近露營區森林內所記錄的枯木數量明顯少於一般森林，因而提醒大家注意這個問題。提及營火，就不免讓人連想到火災對植物的影響，火災對植物可能帶來傷害也可能有所助益，發生森林大火時，許多植物的生命和其重要生育地都會葬身火窟中，這可謂是對植物最快速且為大規模的屠殺。但是許多環境中天然火災卻有其存在的必要性，因為它是誘發天然植群演替的原動力，在

國外部分國家公園的經營管理上，若天然火災未如預期頻率出現，管理人員還會製造管理性火災，誘發該環境自然植群演替作用，如尼泊爾的奇旺國家公園。但是對於遊客疏忽或蓄意造成的人為火災，則須加以嚴格管制與預防，否則綠意盎然的遊憩環境很可能遭受祝融，變成寸草不留的焦土。遊客亂丟菸蒂或烤肉後餘火處理不當所引發的火災，在台灣時有所聞，常會造成火燒山等嚴重後果，喪失寶貴的天然森林與綠色環境，值得有關單位注意與防範。

採集也是對植物的一種傷害行為，遊客最常見的採集動機是想摘下某朵漂亮的花，或想嚐嚐果實的滋味，或是想帶一部分回家種在家裡觀賞；此外，許多遊客非常迷戀植物的神奇療效，一到野外看見藥用植物就摘，使得許多藥用植物的天然族群愈來愈少。早期國家公園的解說員會熱心地告訴遊客哪些植物具有療效，結果解說活動一結束，常見這些神奇的植物已經不翼而飛，所以現在他們已不再大肆宣傳植物的用途與療效，以免成為破壞植物的幫兇。當然遊客購買稀有植物的行為，會誘發當地居民或商人進入生態保護區，盜取天然國寶，如阿里山的一葉蘭等。所以遊客應有基本的認知，將美麗的景物留在最適合它生長的地方才是最美麗的事，不要購買或攜帶這些原生長在野地環境

的精靈，以免傷害它們的生命。即使是進行研究或學術採集，也應遵循一定的採集倫

理，不要假學術之名濫殺無辜，況且我們憑什麼去折取一朵花、一棵植株，誰賦予你這

樣的權力，去支配地球另一份子的生命，在此做個比喻，倘若外星人來地球觀光，覺得

你的手指很好玩因而隨便折取，你將有何感受？

至於觀光遊憩活動對植物的間接影響也不少，如外來種問題，人類或所搭乘的交通

工具都可能帶來外來物種，外來植物可能生長得比原生植物好，因而擴張其領域，影響

當地原生植物的生長，而外來動物或昆蟲也會威脅當地植物生態，如意外跑進某種專吃

當地特有植物的動物，那麼該植物族群的生存就會面臨威脅，或者從外地來的昆蟲可能

帶進病原體，進而威脅植物社會的健康。人類製造大量的遊憩垃圾，將使過剩的營養鹽

流入土壤或水體中，進而影響地表植物或水生植物的生長，也可能獨厚某些物種造成當

地植物組成的改變，如造成藻類以及其他水生植物大量生長，形成藻華現象。當然在登

山步道旁的植物也容易受到干擾，許多遊客喜歡抄近路、走捷徑，此舉容易造成表層土

壤流失，因而導致植物根部外露，樹木因此容易發生傾倒，嚴重者還會造成植物體的死

亡。公路兩旁的植物更是可憐，除了常被灰塵搞得灰頭土臉，還要吸各種車輛排出的二

手菸（廢氣），更嚴重的是這些植物還要承受重金屬污染，如石油所含的鉛，研究顯示高速公路和遊憩區道路兩旁的植物體內所含鉛量有明顯增高的趨勢。

就整個遊憩區來看，步道和露營地或野餐區的植被所受的遊憩衝擊最為明顯。早期一直爭論露營區的設計是分散較好還是集中較好？支持分散者覺得如此一來可將遊憩壓力疏散至較多的地區，對單一地區的踐踏壓力會減輕；而主張集中者認為集中設置較好管理，且可留下較多未經人為干擾的原野環境。以目前的發展趨勢來看，亦即少數研究所得結果顯示，分散的露營方式比集中於單一露營專用區所造成的負面衝擊大，因為遊客需求太大了，露營場供不應求，若是開闢更多的營地，只是讓更多的自然環境暴露於遊客踐躪中，無法達到減輕哪一個露營地的壓力；或許我們可以說大部分的露營區都像泥菩薩過江，自己都保不住了，還能救別人嗎？

◎ 植物衝擊監測

戶外遊憩區開放使用後，無可避免會產生環境衝擊，在生態因素方面，衝擊會出現在植物、動物、土壤、地質、水及空氣等因子上，植物景致因為觀測容易，且對風景區

之視覺效果及美學品質具有重大決定作用，故常被選擇作為監測之指標。然在觀測之

時，須進行若干基本假設，最重要一點為容許衝擊地點及環境維護地點之畫分；遊客在

風景區內活動，必有一定進行路線或休息賞景地點，這些地點植群之破壞或改變會達到

最大，可視為容許部分衝擊的地點；而衝擊之監測，宜選在容許地點之外側或邊緣，因

為這些地區在經營者立場而言，係要維護天然植群之本質，以保護視覺景觀及生態品

質，故所呈現之衝擊程度是調查與評估的重點。若要了解衝擊或改變程度有多大，則應

在附近選擇未受影響或人為干擾的地點，成立對照區以資比較。

對於植物衝擊監測，常用的觀測與分析項目如下：

1. 植物種類：以植物之學名及中文名登錄之。

2. 植物覆蓋度：包括樣區全區之總覆蓋度，以及各種植物之個別覆蓋度，常以百分
率估計之。

3. 種數：指樣區中出現植物之總數，以種（species）為單位。

4. 土壤裸露比例：以樣區之百分率表示。

5.根系暴露程度：根系暴露常發生於步道、小徑旁或露營地附近，此會減低樹木的吸收能力，並形成機械性傷害。一般研究時常將根系暴露程度分為五個等級：0級為沒有暴露；1級屬輕微，暴露之根系高度少於一公分，長度少於十公分；2級為中等，根系露出高度在一至三公分，長度則在十至三十公分間；3級為嚴重，根系露出大於三公分高，長度大於三十公分；4級為極嚴重，大部分根系暴露，且有斷根之現象發生。

6.樹勢損害程度：指樹幹的刮傷或樹冠之破壞，大多發生於公園休息區或露營區，文獻上的評估方法常分成下列四級：0級為無損害發生；1級屬輕微，有輕度刮（勒）痕，但樹冠鬱閉良好；2級為中等，有明顯刮（勒）痕，樹冠鬱閉尚佳；3級為嚴重程度，不僅有明顯刮痕，樹冠鬱閉度已有破壞。

7.最近十年樹木平均年輪寬度：以生長錐鑽取若干樣品樹，分別位於影響地帶及未影響地帶，統計最近十年之年輪寬度，以評估樹木生長所受之影響。

8.保護帶植群覆蓋減少率：露營區、公園區或草原灌叢四周之植群，常遭受遊客越界破壞（如取薪柴），亦形成一種衝擊效應，觀測範圍以四周一百公尺之地帶為

準，估計植群覆蓋度減少百分比。

◎國內相關研究介紹

回顧國內有關遊憩衝擊的實地調查研究極為有限，且大多集中於植物與土壤上，其中關於植被物部分的研究如蘇鴻傑（一九八七）討論戶外遊樂對天然植群的衝擊影響；王相華（一九八八）則以五處遊樂區、三種不同類型遊憩據點為觀測樣區，比較其遊樂活動對天然植群所產生之衝擊；楊武承（一九九一）則以台北市四獸山植群為研究對象，以植群衝擊為指標因子探討登山健行和烤肉活動對植群破壞的關係。而下列研究則同時考量植物與土壤部分，如胡弘道（一九八七）討論森林遊樂與水土保持關係；劉儒淵、黃英塗（一九八九）則以覆蓋度減少率（CR）、植相變異度（FD）和土壤硬度增加率（SHI）三項為指標，探討遊樂活動對溪頭森林遊樂區環境之衝擊；林國詮、邱文良、施炳霖（一九九一）則以調查樹木的健康狀況、刮痕、根系暴露程度以及植物種類、植物覆蓋度、土壤裸露程度，來了解恆春熱帶植物園步道兩側植群及土壤的受害情

形。

上述研究都以中低海拔已開發風景遊憩區為主，甚少涉及資源較接近自然的高山地區如國家公園園區內。陳彥伯（一九九一）曾討論遊憩活動對於擎天崗低草原植被衝擊及其經營管理策略之擬定；劉儒淵（一九九二）曾討論遊客踐踏對塔塔加地區植群衝擊，該研究以植群變化為指標，針對塔塔加地區遊客踐踏之衝擊效應加以調查分析，並藉由模擬踐踏試驗，探討不同地被植群對踐踏衝擊之抵抗力，及其與踐踏數量間之關係。研究結果顯示遊客踐踏行為會造成地被植群在質與量方面的變化，包括植群覆蓋度減少、植物組成種類與分布之改變、植株高度降低以及樹木根群裸露等。覆蓋度減少率及植株高度降低率（HR）可作為該區遊憩資源衝擊監測之指標因子。該研究所選定之衝擊指標因子可供國家公園經營管理單位根據其經營管理目標決定各遊憩區遭受衝擊之可接受改變限度。

以下將特別介紹學者蘇鴻傑與陳昭明等人在一九八七年所進行的研究，他們選擇台灣地區六處風景區，設立五十四個樣區，觀測記錄下列參數：植物種類、植物覆蓋度、種數、土壤裸露比例、根系暴露程度、樹勢損害程度、最近十年樹木平均年輪寬度、保

護帶植群覆蓋減少率；藉以討論戶外遊樂對天然植群的衝擊影響，從這項研究可了解受調查地區植物受遊憩衝擊的情形。就林間步道之觀測結果而言，太平山之九個樣區，其覆蓋度減少率平均僅八‧四％，然三種不同植群型間，其覆蓋度變化各不相同，在山頂的後山森林公園，植群損失較多，而通往三疊瀑布之紅檜人工林則植群覆蓋降低不多。

在天然闊葉林之路邊，其減少率爲負值，顯示植群覆蓋反有增加之趨勢，因天然林之樹冠較密，林下光度極低，植物種類與人工林不同，路邊光度增加反而有利於植物生長。

草嶺古道乃東北角風景區內較爲原始之健行步道，其覆蓋度減少平均值爲六‧七％，位於分水嶺至貢寮的那一段，其植物覆蓋度亦出現負值，當地之天然林亦頗濃密，與太平山之情況相同；中間三個樣區爲分水嶺附近之五節芒高草原，其覆蓋度僅減少約一一％；後三個樣區爲分水嶺至宜蘭大里間之松樹人工林，覆蓋度減少約二〇％。溪頭之林間步道樣區位於柳杉及紅檜之人工林內，覆蓋度降低約一五％，在石板路邊，遊客較多，覆蓋度減少率增加至二〇％，但在泥土路邊，覆蓋度僅減少一〇％，這可能是因爲泥土步道爲坡度較大之捷徑，遊客較少利用之故。

野柳風景區以海蝕平台爲主要觀賞景點，沒有顯著之天然植群，其林間步道位於野

柳半島松之人工林，為琉球松之人工林，覆蓋度減少率為一八％，然在半天然之闊葉樹灌叢內，步道兩側則無明顯之植群覆蓋度改變。東北角風景區之鼻頭角遊憩區，以草原為主要植群景觀，草原覆蓋度減少僅約七‧五％，然在步道以外之廣大草原，則有若干處土壤裸露之地，顯示草原步道與林間步道不同之本質，草原步道由於路邊可通行無阻，遊客容易越界進入草坡從事各種活動，故衝擊影響無法侷限於步道兩側，而有散布於各處的趨勢，然草原之衝擊抵抗力較大，而且當地生長之高麗芝禾草，具有硬化之葉，且芽之位置極低，對抗踐踏之耐力較大。

該項研究所調查之露營區，計有烏山頭水庫（包括大坪頂及碼頭公園休憩區）、石門水庫及溪頭等地。植物覆蓋度之減少均較上述的林間或草原步道為大，石門水庫之覆蓋度減少達七〇％，溪頭之營地約四五％，烏山頭之營地則在二四％至三二％間，顯示露營地所受之遊憩衝擊較步道為大。結果並顯示各風景區之植相變化均大於植群覆蓋度減少率。草原之植物組成較為單純，其種類改變亦較小，如草嶺古道之五節芒草原，調查所得之變異度平均約在三四％，鼻頭角之高麗芝低草原，其變異度為四八％，其餘風景區之林間步道或露營地，植相變異度均在六〇％以上，亦有高達九〇％者，顯示在受人

干擾之處，天然植群之組成會發生重大之改變。

除了覆蓋度及植相之改變以外，該研究另於林間步道及林間露營地觀測樹木之受損情形。在林間步道兩側，由於開路之緣故，有必要砍除若干路中之樹，然在外側所保留之樹木，由於旅客之踐踏，致使土壤沖失或變密，而樹木之根系亦有部分裸露，因而影響樹木之生長；調查結果顯示，林間步道旁之樹木，其根系均有程度不等之暴露，而露營地之樹木根系暴露尤為嚴重。

至於樹木生長所受之影響，可用其最近十年年輪之平均寬度來加以評估，此項觀測僅在太平山及溪頭兩地進行，溪頭之造林木年輪寬度均有減少趨勢，惟程度高低不同，此或許因取樣不足及樹木生長之個別差異所致，太平山之樹木年輪寬度變化亦有類似之情形，惟在天然闊葉林中，路旁樹木之生長量則有增加之情形出現，顯示環境改變反而促進生長。露營地附近之樹木，除了根系受損之外，其樹幹亦可能受到傷害，例如刀砍痕跡、刻字等活動，均可能損及樹木之生長，此次所調查之露營地，各處均發現有中等至嚴重之樹幹損傷，可見露營者多帶有刀，其有意或無意間傷及樹木，不僅生長受阻，也會影響視覺景觀。

觀光遊憩活動對地表與土壤的影響

◎觀光遊憩活動對地質表面、礦物以及化石的影響

毋須驚訝的是愈來愈多的報告指出，隨著自然區域內各遊憩設施開發與日俱增，已使完整棲地逐漸被分割，形成島嶼化，而用於遊憩用途的地區，環境生態面臨前所未有的人工化改造，如土壤結構、地表鋪面、植被更新、外來種引入等；換句話說，地球上能保持於自然狀態的棲地正逐漸消失中，而新的棲地卻未產生。不論陸域或水域表面皆可能受到遊憩活動的影響，岩岸、沙灘、濕地、泥淖地、洞穴、碎石子、土壤等不同的地表覆蓋都可能承受不等類型的遊憩衝擊。整體而言，地表植物所賴以生存的土壤有機層是此人工化過程中影響最巨的部分，露營、野餐、步行則是最普遍存在的人為干擾活動，土壤一旦受到干擾與改變，不論是物理結構、化學成分、生物因子，將影響其上的植物種類與生長，昆蟲、動物也隨之牽動；破壞生態環境的可怕在於牽一髮而動全身，

其實破壞者本身也難逃此法「網（生態網絡）」。

首先以時興的小型觀光島嶼為例，這些觀光小島為吸引觀光客，常會興築機場方便旅客運輸，而機場跑道需占去極大的腹地，在土地面積有限的情形下，許多海岸林被夷為平地，珊瑚礁被灌漿填平，進行人工造地，地表完全變了樣。更慘的是有些小島因為建築物料缺乏，於是就地取材，僱請怪手挖取海岸礁石作為建材，當然許多熱帶魚因而無家可歸。而這些小島的海岸棲地也承受極大的開發壓力，許多紅樹林或海濱植物被大量剷平，興建遊客旅館或建構海濱步道；而這些旅館建物常因太靠近海岸，而影響海沙的自然移動，導致海岸嚴重侵蝕。

而在其他遊憩環境中，登山健行與洞穴活動是觀光對地質表面最常見的主要衝擊，登山健行活動部分將於觀光活動對土壤影響一節中詳細討論。而遊客撿拾石頭、礦物、化石等也是常見的干擾活動，如太魯閣國家公園內玫瑰石是許多遊客撿拾的對象，因而愈來愈少了，而在落磯山國家公園許多因冰凍而形成的美麗多邊形石頭也常遭遊客破壞。由於遊客喜歡這些漂亮的奇石，也想作為紀念品帶回家，許多當地居民在開放觀光後，就會大量撿拾這些奇石賣給外來的遊客，如在尼泊爾境內的景點，常可發現販賣內

利。

含化石的黑色石頭，而墾丁森林遊樂區內的鐘乳石、石筍常被不肖業者鋸斷以販售圖

曾幾何時賞石、玩石在台灣也蔚為風潮，大夥兒一窩蜂跑到山上或下到河床去撿石頭，想盡辦法將其所認為的寶貝運回家，將原本屬於全民公有財的大地瑰寶據為自己之私，早晚附庸風雅一番。此外，玩石常會牽動市場經濟的網絡，有癡人花大把鈔票買石頭，就有商人無所不用其極地到處搜刮台灣各地的奇石，甚至遠赴國外蒐集各類奇石，大老遠運回台灣來，不管合不合法，只要有錢進口袋就好。甚至部分商人還會和媒體勾結，大肆宣傳某種石頭具有療效，可治療××病，鼓動民眾盲從而購買，因而大發利市。愛石固然非壞事，但是若因此破壞大地的容顏就不應該了，每位愛石的雅士，在野外撿拾瑰寶時，應遵守一定的撿拾倫理。

至於洞穴活動對環境的影響，國外對於天然洞穴開放參觀一直抱持謹慎的態度，並進行妥善的管理，如嚴格管制人數，避免過多遊客同時處於岩穴中，以免過多二氧化碳氣體影響原有化學平衡，造成鐘乳石表面的傷害。並禁止遊客觸摸鐘乳石表面，因為我們的手上常黏附許多有機物質，為原呈貧養狀態的環境注入營養，因而引發細菌等微生

生態旅遊

21世紀旅遊新主張　**84**

物的滋長，假以時日後，岩石表面將不若開放之初的冰清玉潔，而將會出現許多褐斑。

大陸浙江省的瑤琳仙境就出現此問題，瑤琳仙境位於富春江畔的桐廬縣境內，係一天然的石灰岩洞穴，總面積達二萬八千平方米，有許多壯麗的鐘乳石奇景，但因經營管理不當，裡面竟有飲食販售，有機物質的量相當可觀，所以許多鐘乳石表面已成黑壓壓的一片。還興建了許多人工設施如「神仙世界」、「三十六計蠟像館」，管理單位還自豪地表示此舉為「蠟像館以歷史故事形式，集雕塑、繪畫、戲劇於一體，集中展現了中華民族的智慧結晶，給予當今社會的人們以開拓心智、啟迪思維」，真難想像所標榜的融入自然，竟是這樣的方式，實與天成美景格格不入。

此外，許多管理單位為加強遊憩設施的堅固性與延長遊客使用年限常會在許多地表加上人工建物，如東北角海岸漂亮的海蝕地形，為了方便遊客行走，竟然直接用水泥鋪淋其上。此外，管理單位有時不當的措施也會對地表造成傷害，如野柳風景特定區內的女王頭因曾遭受遊客破壞，頸部出現大鋸痕，管理單位惟恐女王頭因而斷頭毀損，喪失該風景區的地標物，所以用水泥加以固化補強，然卻失去原來自然的感覺，變得很不協調；而十分瀑布的管理單位為避免自然的向源侵蝕現象，竟然在瀑布主體的岩壁上鋪上

水泥，企圖以人工力量製造與維繫某一假象，這其實都是對大自然的不尊重。

◎觀光遊憩活動對土壤的衝擊

遊憩據點的開發常會導入許多人為設施，小至廁所，大至休閒旅館、度假中心，因此少不了營建工程，傳統的作法常會先進行整地，此時許多土壤與植被會被移至其他地區，有時為考量建物的堅固性或配合造景設計，還會從其他地區運來「客土」。這種大規模整地會除去表土上的植被覆蓋，喪失其穩定土壤的功能，使得土壤更容易遭受沖蝕。

登山活動則會造成土壤的夾帶移動，以及加劇土壤沖蝕現象。拜科技發明之便，許多高性能的登山用具日趨普及化，因此高山地區人為活動較以往頻繁，山就愈來愈低了，因為表面土層經常性的摩擦碰觸，會使許多乾燥的土壤顆粒粉末化，粉末化後土壤很容易被風吹走，或者雨水一來便被夾帶往下移動。管理單位的權宜之計在於選擇適宜的路線，規劃完善的登山步道，在易受侵蝕地區輔以生態工法補強之，如此可將可能造成的面狀衝擊縮減成為線狀衝擊。

登山步道的選址和維護很重要，設計時儘量選擇低坡度繞法，以及不易受侵蝕的土

生態旅遊

壞層。登山民眾的配合更是重要，步道在設計上為減少可能的衝擊，採坡度較緩的準則設計，而將路徑增長，許多登山民眾常會自作聰明，相信路是人走出來的，自己走出一條新捷徑來，這些逞自己一時之快的作法會導致嚴重的後果，因為將增加土壤的裸露機會，因而加速土壤的侵蝕作用。這樣的情形在台灣非常嚴重，因為台灣多山地形，許多遊憩區免不了都要走山路，而遊客常不了解問題的嚴重性，隨便走捷徑，受侵蝕的土壤隨雨水往下流，於低處成就一堆堆的小土丘。國家公園管理處對此十分頭痛，希望透過宣導活動導正遊客行為，在武陵農場煙聲瀑布的步道上，常常可以看見雪霸國家公園的義務解說員進行宣導，避免遊客再走捷徑。

自然落下的枯枝落葉對土壤表面有一定的保護功能，此外腐爛後更可釋放出有機物質，供土層中的微生物養分，然遊憩區的人為活動也會對此自然活動造成干擾，一種是來自遊客的活動，而部分來自管理人員為維護園區清潔，勤快地清掃落在野餐區和營地的落葉。根據美國的某項現地研究顯示，在一自然區域遊客數量達八千人時，只要一個禮拜的時間就會減少一半的落葉量。

遊憩活動對環境造成的干擾效應以對土壤和植物最為明顯，也因此這兩項所進行的

探討與研究最多。人類遊憩活動對土壤最為廣泛的衝擊為遊客踐踏行為。土壤壓密主要就是由於踐踏所導致，常發生於步道、野餐區、露營區，而若以人的作用力和交通工具來比，又以交通工具所造成的衝擊程度更強。某項研究針對美國一百三十七處森林露營區進行調查，發現共有七〇％的土壤呈現壓實狀態。一般而言，肉眼並無法察覺土壤壓實前後的變化，以至於常使人們忽略其所導致的可能影響。以下簡述土壤受到壓實後的可能帶來的問題：

◆ 減少雨水入滲、增加逕流量，阻礙排水、增加漫地流，甚至造成局部低地積水，以及土壤侵蝕作用加劇等。

◆ 土壤孔隙變小，物理化學性質改變。

◆ 減少水及空氣進入植物根部，影響植物正常生長。

◆ 減少土壤中微生物生存空間，因而使物質之分解與循環受阻，位於瑞士蘇黎世附近的一處林地，曾進行相關研究顯示，被踐踏過的土壤樣區中的細菌數量僅為未受踐踏樣區的一半。

◆ 改變土壤層生物組成，尤其是微生物相。

◆ 影響土壤內自然進行的各種反應。

◆ 土壤變硬，容易粒狀化，加上風及水等自然力的催化作用，將加速土壤侵蝕作用。

最明顯的實例發生在印尼的西爪哇島上的吉奴吉特‧潘格瑞多國家公園，由於遊客經常於某一時期大量湧現，加上管理不良、缺乏完善的保護措施，而遊客也普遍缺乏這樣的環保意識，造成土壤壓實十分嚴重。遊客光臨野外時，應牢記於心的是戶外的土壤須一萬二千年才會育成，所以因儘量小心地約束自己的行為，以免土壤遭受壓實、侵蝕等破壞，因而導致永久性生態變化。

水域的土壤也會受遊憩活動影響，如經常行走於水中的船舶，螺旋槳擾動水流會影響懸浮物的沈積。而船舶所帶來的油污、重金屬污染也會沈積於底泥中，造成底泥污染。此外，這層底泥土壤常會出現營養化現象，這些過多的養分大多為遊客所攜入，尤其是吃剩的食物，以及寵物的大小便……等等。

◎土壤監測

有關遊憩地區提供作為測定遊客衝擊之土壤變數，大都皆以土壤硬度或土壤容重作為指標，因為此種變數所得結果，不僅可確定其對地上植被生長之影響，並且顯示與遊客使用頻度有關。土壤容重增大時，不僅表示土壤保水量及空氣容量減少（砂質土除外），也會導致植物根系吸收土壤水分與養分困難，因而不利於植物生長。以土壤硬度為變數時，必須在土壤水分、土壤質地、土壤結構或植群根系等條件相近時，進行測定才具意義，因為這些因子的變化皆與硬度有關，尤以黏質土壤更是如此，不然可能會產生甚大的誤差。不管如何，一般在同一均質地區所測得之值，如無特殊狀況，應可作為同一地區長期比較之標準，此情況對下述之土壤透水係數亦同。

土壤含水量有時也可提供作為變數，然土壤含水量受降雨時間與強度影響甚大，故必須注意取樣的時間，才能作較合理的解釋，否則將不具代表性；因此在不同地區進行比較試驗，若其他變數欲相互比較時，則各區之土壤水含量必須確定。土壤沖蝕量的測定較適於裸露地，如沖蝕不嚴重則必須設置長期監測儀，才能確認沖蝕的變化程度，如

屬人為因子中的急劇性改變，則可憑藉土壤剖面的層次、序列與厚度變化，進而推測沖蝕量。在所有測定變數中，最不受天候影響者為透水係數，由透水係數可顯示不同土質地經由土壤容重、土壤結構與土壤硬度改變後之綜合效應；故由透水係數的變化，最能代表土壤受衝擊後的變化狀況。

基於上述種種考量，大多數研究會選擇以土壤透水係數、土壤硬度、土壤容重與土壤受蝕狀況等，作為評估風景區遊客衝擊程度的監測項目。同時研究者常會結合上述數據，進行土壤負載度等級的判定，主要先考慮土壤各層次損失之情況及土壤透水係數，再依土壤質地之容重、沖蝕度或植被之覆蓋情況等進行評比，共設三個等級。第一級為土壤使用後與對照區無可見之差異，此代表土壤未超出容許負載度，以羅馬數字I表示。第二級表示土壤層已部分受蝕或土壤透水度已較對照區呈明顯下降，土壤容重或土壤硬度已對植物根系生長不利，局部地區植物生長已呈不良或喪失；此級之土壤負載度表示已屆警戒值，以羅馬數字II表示。第三級表示土層已完全消失或露出地表之土壤透水度嚴重遲緩，土壤容重或硬度已明顯不利根系發育，地上植群已全部消失者，此以羅馬數字III表示；此級表示土壤已嚴重超出容許負載度。

◎研究實例

以下將介紹學者蘇鴻傑與陳昭明等人在一九八七年所進行的研究，他們於東北角海岸、野柳、太平山、石門水庫、龍珠灣、溪頭及烏山頭水庫等風景區，選定受遊客衝擊較明顯之活動區域，與較少受遊客活動影響區域作為對照區，分別測定土壤硬度、土壤透水係數、土壤容重、土壤質地與土壤含水量，藉以討論遊憩對土壤造成之影響。

在東北角海岸地區分別調查鼻頭角草坡與福隆海水浴場砂丘的土壤性質變化，鼻頭角草坡之土壤乃由砂岩風化後形成之褐壤，結果顯示草坡地土壤透水仍十分良好，容重亦適合根系之發育，似可將其負載度歸屬 I 級，然鑑於其土壤硬度已較同一質地之土壤超出許多，而且土壤已有局部裸露，以及草之葉色較淡，乃將其負載度列為 II 級。步道雖為砂質土壤，然由於不可避免的過度踐踏，導致土壤結構不似草坡地土壤之多角塊狀，而是呈平板狀結構，故其透水係數變小，且容重及硬度亦不利植物根系發育，因此土壤負載度列為 III 級。福隆海水浴場的砂丘、馬鞍藤生長區及木麻黃林區之砂土容重幾乎相同，惟木麻黃林內砂土之腐植質呈此微增加，這可能是木麻黃林內砂土透水係數變

小之原因。根據於野柳風景區內琉球松林分與石桌旁土壤的調查結果顯示，琉球松林分之土壤之透水係數、容重與硬度皆算理想，且由現況觀察可發現土壤上之有機物層甚為完整，故其土壤負載度應為Ｉ。石桌旁的土壤於設置之初已剷除地表層物質，目前所暴露之土壤在容重及硬度上，均不利植物根系發育，而且土壤透水係數較一般未受干擾之表土小，故將其土壤負載度列為ＩＩ級。

至於太平山後山公園之林分與林分內步道，由所測土壤透水係數結果可知，因大部分含有機物的表土已流失，以至於林木根系甚多露出地表；加上步道開闢規劃不當，導致多處土壤嚴重暴露，使得雨淋後形成泥濘步道，容易因遊客之踐踏而使土壤隨鞋底移走或流失，鑑於此處土層之嚴重受損，故將土壤負載度列為ＩＩＩ。而步道兩旁林緣的大部土層仍保持完整，表層土之透水性佳，是以土壤負載度列為Ｉ。台灣大學實驗林溪頭營林區內步道因幾乎鋪設水泥或石磚，故泥土步道樣本不易選取，最後擇取位於通往大學池途中的新開闢林內小徑作為樣本。泥土步道因使用期間仍短，且可能通過此步道的遊客頻度不高，故其土壤容重及硬度皆不大，雖然表層已失去但透水係數仍大，故土壤負載度列為ＩＩ。露營地之土壤層已完全喪失，其容重及硬度皆較旁側之對照林分大，植物

根系甚多暴露至地表，此將影響林木的養分吸收與生長。露營區與步道之土壤結構，皆有從多角狀變為平板狀的趨勢，如未能加以改善，則將使土壤透水速率減低，並可能產生較嚴重之沖蝕。

在石門水庫風景區內甚難覓得理想的取樣區，許多設施如露營地、遊樂區或步道皆使用人工鋪土或鋪石，所以很難找到對照區。龍珠灣遊樂區內的步道，因大多為水泥步道，下雨時可能會產生大量的地表逕流；而且步道旁之土壤呈極度硬化，且土壤呈平板狀構造，故透水速率極緩，此顯然為受遊客過度踐踏之影響，由於其表土已完全消失，故將其土壤負載度列為III。步道上側林下之草地土壤，由於有吊床之設置，增加遊客入內踐踏之機會，土壤硬度乃趨增大，土壤透水係數亦明顯減小，故將其土壤負載度列為II。

烏山頭水庫大坪頂露營區原為水稻田，經覆土整理後變為今日之大型露營區，因土壤屬砂質壤土至壤土，故為一理想之露營活動地。露營區土壤之硬度及容重皆已較旁側竹林對照區者明顯增加，似已踐踏過度而阻礙根系發育，而部分土壤已無植被，露營區土壤因表土呈現扁平狀結構，不利透水，其透水係數已與黏質坋土或致密壤土者類似；

由於其透水係數比一般砂質土者小甚多，故將其土壤負載度列為Ⅲ。竹林對照區之土壤型為褐壤──灰壤之過渡型土壤，此土壤已有深層化育，由於其透水良好，故此處土壤仍未受干擾。竹林內及周圍之步道鋪有一些石礫及天然落下之枝葉混雜其間，此對減輕土壤衝擊甚具意義。野餐區土壤之硬度較其周圍長有雜草之對照區者硬，且土壤結構亦因踐踏較多及無草根之穿透變為壁狀與平板狀結構，所以前者透水速率較後者約慢一‧八倍。

觀光遊憩活動對水環境的影響

水資源具無邊界特性，水污染的擴散亦是如此，所以管理單位進行水質維護、水量管理時，須同時對區內及區外的水資源進行監測，因為區外的人類活動仍會對區內造成極大的衝擊，尤其是上游地區的污染物質會隨水流往下移動，美國的紅木國家公園就是一個明顯例子，國家公園區外的伐木作業直接影響區內的水質維護工作。同樣的，當一處遊憩區的上游地區有污染或嚴重的人為干擾存在時，該遊憩區水資源的量與質就有可

能受到波及；而遊客在遊憩區內所製造的水污染，不但會危害園區的環境生態，也可能會影響下游地區的生物，例如遊客於武陵農場所製造的污染，若未好好的加以妥善處理，加上河川自淨能力無法消除時，就可能會影響下游（大甲溪）的生態環境。

首先要談的是遊客用水需求，遊客進入遊憩區也需要可觀的水資源，尤其有住宿與餐飲提供的地區，倘若當地水資源不夠充足，這些遊客勢必將和當地民眾爭奪珍貴的水資源。不同的遊憩使用類型對水質有不同的要求，所以在遊憩區、遊樂園的供水上，應依據園區各項用水水質需求進行水資源的規劃與設計，不必將所有的水都處理成最高水質標準，而造成資源與處理成本的浪費。各遊憩區應儘量節約用水，珍惜寶貴的水資源，尤其是在用水量大的遊樂園、水上樂園以及位處水資源匱乏地區的遊憩區都應擬具節約用水計畫，如區內實行水資源回收，將用過的水作二次利用如澆花、灌溉等水質要求較低的用途。一般而言，規劃者進行遊憩規劃時，通常較重視大眾健康的維護，常將重點擺在如何提供遊客充足且水質良好的用水環境，而忽略其他生態面向的考量，如不可截走大多溪流的水資源，須考量水中生物的生存以及河川自淨能力所需的基流量。

而且不同遊憩活動對水環境所產生的干擾與影響亦不同，而遊客使用這些器具時的

態度與行為，也是決定干擾程度的重要因子，所以事前對遊客進行教育，以及利用管理措施約束遊客行為都可減少這些干擾。進行水域活動規劃時，須對該水域環境進行透徹的調查與分析，因為並不是每條河川都可擺上相同的遊憩活動，須依據該條河川的基本特質來設計，經過專業者審慎評估，規劃與環境最相容的活動型態。此外，隨著遊憩活動類型的不同，相同基地所能提供的遊客承載量亦不同，例如當有人在海上進行水上摩托車活動時，其他遊客就很難在該水面進行其他類型的活動，此時承載量就會降得很低。其實，水上摩托車活動應受到嚴格的限制，在生態環境敏感地區、資源有限的小島最好禁止這類活動，除非此種載具出現革命性的修正。因為水上摩托車活動不僅將對沙灘及海岸線產生侵蝕作用，而所產生的渦流也會影響海域生態如珊瑚礁的浮游生物和魚類，還會漏出油污因而污染水體，甚至會散布化學物質威脅水體生物健康。

遊憩水質管理涵蓋範圍很廣，有河川水流、地表水儲存、地下水系統、海域水環境等，地下水源可能提供公園或遊憩區的生活供水，而地表河水除具飲用功能，也提供重要的遊憩功能。部分遊憩活動對河川、溪流的影響具有區域性及時間性，如烤肉特別集中於某一河段，以及特別集中於假日；但是某些污染型態也可能是連續性的，且可能存

在很久，如餐廳、旅館等休憩設施的污水排放。所以面對這種複雜的問題，欲做好水質維護實非易事，除需充分掌握各種污染源的排放特性外，最重要的要有完備的管理法規以及確實執法。然而，土地利用規劃與水質管理、點源污染與非點源污染息息相關，最好能在規劃階段一併納入考量，在管理時聯合管制，才能收到成效。進行水資源的規劃與管理工作，實不容許閉門造車，或是自掃門前雪。

展閱討論觀光活動對水環境影響的相關論文，可發現最常被討論的為優養化問題。研究顯示原本貧養水體對人類活動的引入特別敏感，因為原先背景環境的養分極少，人類活動進入後會帶入許多營養物質如剩餘的食物，一下子大量營養分進入該水體中會超過自淨能力的負荷，因而產生優養化現象。除了這種營養鹽污染外，水域也會出現細菌大量滋生的問題，一般出現在人類活動特別集中的的地區，如度假小屋、露營地、野餐區等。台灣的土雞城是種特殊的產物，而這類場所所製造的垃圾和水污染問題尤為嚴重，北部地區的燕子湖以及陽明山國家公園，目前仍存在許多的土雞城。

露營地選址十分重要，應選擇土壤適宜的營址，同時需考量與水源地的距離，這些因素與水資源及水質管理相關，最好還要妥善收集與處理這些區域的污水。而郊區的汽

車旅館也常因污水處理設施不健全，污染水環境，遊客一旦住進這些汽車旅館也等於當了幫兇。

藻類大量繁生是另一問題，尤其是內陸性水體，特別是廢水排入處。很遺憾地，通常在遊憩區的污水處理效能較差，常無法除去廢水中的過量營養物質。情況最糟的是靜止的封閉性或半封閉性水體，如內陸湖泊、水庫等，這類水體因為無法像流動水體般，藉水流搬運過剩的營養鹽，以氮和磷最為嚴重，因而容易呈現優養化，造成藻類大量繁生。台灣的水庫就是一個例子，早期水庫傾向多功能發展利用，蓄水、供水、發電、觀光樣樣來，結果弄得水質一團糟，幾乎沒有一個能倖免於優養化。有了這些前車之鑑，翡翠水庫就不敢如此大張旗鼓了，所以嚴格禁止觀光遊憩行為，只作單純的供水及發電之用。

海岸和沿海地區的水體也容易受遊憩活動影響，海邊旅館可能帶來的污染如廢水污染，而許多旅館會使用化學藥品如苛性鈉、氯化物來消除污水臭味，而餐廳也會排出相當的油質和清潔劑，洗衣間排出洗衣精和漂白水等；這些化學物質、毒性物質將危害海岸生物生存，也有部分旅館會將含氯的游泳池水直接排入海洋，這些餘氯會危害生態環

境。傳統作法上，廢水處理系統的出流水均會進行加氯消毒，然加氯消毒會有副作用，產生有毒的化學物質，會對所排入水體生態產生威脅；或許可考量臭氧或紫外線等其他消毒方式。

觀光遊憩活動對動物的影響

遊憩區的興建可能會破壞許多野生動物的棲地或庇護所，而遊客造訪遊憩區後，不論是遊憩活動本身或者是遊客所製造的噪音都會干擾野生動物的生活作息，甚至是打擾人家傳宗接代的好事。一般觀光客總喜歡「有吃又有拿」，嗜吃各種山珍海味，又偏愛收集各類野生動物製品，以凸顯自己的霸氣，如此一來野生動物連生命都受到威脅。

首先談談傷害較少的干擾問題，遊客從事戶外遊憩時，其實很難不對生存其中的動物造成干擾，尤其是較為敏感的鳥類和哺乳動物，舉例來說就有調查發現英國有一種小型的燕鷗（sterna albifrons），就是因為經常有釣客和戲水者在其巢穴附近徘徊，而無法順利繁衍下一代。林妙芬也曾在其碩士論文中討論合歡山區常見鳥類，在非繁殖季時棲地

利用情形和遊客活動間的關係。棲息於湖泊的水鳥也屬容易受到干擾的物種，歐洲地區在這方面有許多的研究指出，遊客從事水上活動時可能對水鳥群族造成威脅，如造成水鳥未能好好孵蛋、導致失溫，天鵝或水禽被釣客任意棄置的釣鉤挫傷，或食入釣魚用的小鉛塊。

遊客進行遊憩活動或使用各種遊憩設施時所產生的噪音也是其中的一大項，如手提音響、水上摩托車、汽艇均會產生極大的噪音。台灣的情形也頗為嚴重，常可見到學生在野外聽手提音響，還有最近盛行於沙灘上的風箏，會發出極大的噪音。水上各種船舶用具除產生噪音外，還可能產生油污污染，而影響水中生物（如魚類）的生存。此外，遊客在沙灘上活動也會影響原來活躍其上的物種，如影響海龜產卵行為，澎湖望安這幾年拜綠蠵龜盛名，吸引大量的觀光客，結果卻也造成牠們產卵時受到觀賞者的干擾。這些都是人類典型將自己的快樂建築在別人的痛苦上的範例。

不同遊憩活動對鳥類的干擾程度不同，而影響情形的嚴重與否也會隨鳥類處於不同生理期而不同，通常對求偶與繁殖季所產生的影響較大，當然也隨鳥種不同而異，有些鳥種較敏感、容易受驚嚇，有些鳥則較不怕生、較不受人類活動的干擾。當人為干擾存

在時，許多哺乳動物及鳥類會改變其生活作息以因應之，如麋鹿及羚羊便會避開人為活動時段，而改在其他時段出來活動，鳥類也會趁人類還未醒就趕緊出去覓食。一般而言，活躍於開闊型空間、較無遮蔽環境裡的物種，其生活作息較容易受到人為活動干擾。對許多動物而言，人類活動干擾的頻率有時較同時間有多少遊客來得嚴重，所以在經營管理上，應朝向將遊客的參訪時間集中於某一時段，而非分散於整天中，否則這些野生動物會不勝其擾，只好遠離家園，那麼遊客想要一睹其風采就更加困難了。

遊憩活動對野生動物的影響裡，要數遊客對野生動物的消費行為最為嚴重，應受到相當的關心與注意，遊客對野生動物的消費行為，會直接導致捕獵、射殺、釣魚等對野生動物生命的傷害行為，將嚴重影響當地野生物種族群。愈來愈多人喜歡吃海鮮，尤其是生魚片，這種風潮已影響海洋魚類的平衡，某些魚類被大量捕捉以滿足饕客的口腹之欲，族群數量因而大量銳減，如加勒比海的野生龍蝦和大海螺族群已大量減少。有錢的觀光客一到海邊的觀光飯店就搶食當地珍貴的漁產，數量減少後，物以稀為貴，當地民眾再也吃不起，於是只抓不吃，將這些魚貨全部賣給飯店，全數進了觀光客的五臟廟。

台灣地區、中國大陸以及東南亞國家，不僅吃海鮮，更愛吃山珍，各種珍禽異獸只要沒

有毒，都有可能成為民眾獵食的目標，造成這些族群數量的下降，甚至因而絕跡。除了吃，人類還喜歡購買野生動物的相關製品，如動物毛皮、象牙等；許多海域原本有各式各類的貝類，但在大量提供人類食用，以及製成各式紀念品（如珊瑚、貝殼製品）透過觀光行銷流通於全世界的情況下，使貝類的數量大幅減少；即使如海龜殼的販售雖是違法的，但在許多地區可發現販賣情形仍十分普遍。

有人戲稱部分野生動物受到人類遊憩活動影響的效應可稱得上是蒙受其利，那些三天兩性就喜撿拾垃圾、吃別人吃剩餘的食物的物種，常可在人類野餐離去後飽餐一頓。其實，若從長遠角度來看，這些垃圾會導致不良的生態影響，如造成鼠類族群的遷徙與繁殖，造成麻雀、穴鳥等族群數量的增加，造成鯡魚和狐狸族群局部增加。美國國家公園園區內的研究發現棕熊、灰熊會被野餐剩下的垃圾吸引而改變其棲地，甚至直接移居至露營地附近，所以旅客若未做好殘餘食物的處置，不但會污染環境，更可能引來致命的殺機，遭受熊的攻擊。此外，從未發現野豬會在寒冷的冬季移居比利時，但自從幾處露營地設立後，卻經常可見牠們追尋垃圾而來。所以人類固體廢棄物的存在，除了帶來景觀上的不雅，污染環境外，還可能影響生態系的平衡，如造成某些動物的遷徙行為、覓

食習慣的改變，也可能造成某些族群的大量繁殖，因而威脅其他族群的生活。當然，某些廢棄物可能直接傷害動物的健康，如歐美地區經常發現動物誤吞可樂易開罐的拉環而受傷，或者食物鋁箔包裝、塑膠袋而噎死。

部分觀光遊憩活動可能直接或間接破壞生物的原始棲地，許多原本為候鳥的樂園，後經人類開闢為遊樂區，這些候鳥只好尋找新的度冬棲地，只是適宜的濕地愈來愈難覓得，路途遙遠、浪費更多的體力，造成旅途中更多夥伴的傷亡。另外，不要小看遊客的踐踏行為，嚴重的踐踏將影響植物的生長與組成，此舉將間接影響依賴這些植物生存的昆蟲，這些無辜的受害者，在家破國亡的情形下，只好背起行囊，離家五百里。

不同類型的生態系面對開發行為與遊憩衝擊的忍受能力不同，海岸生態系和濕地經常是觀光旅遊的焦點，但是濕地生態易受各種遊憩衝擊影響，許多地區的紅樹林和草澤常成片被砍伐，於是棲息其中的動物將無家可歸。台灣存在相當豐富的濕地環境，但是一直未受到執政者與有關單位的重視，以至於許多不當的人為活動與利用方式，常損及濕地生態的平衡與正常運作，其中包括不當的遊憩利用，部分底棲無脊椎生物因而受到影響，而以這些無脊椎生物作為食物來源的鳥類也會受到波及。海岸線生態環境破壞也

是與日俱增，為了讓遊客能直接從所住宿房間的窗戶直接欣賞海景，許多度假旅館緊鄰海岸線而建，除了造成沙子自然移動作用受阻與堆積外，業者為防止災害發生，往往會導入大規模的工程計畫，使得海岸受到傷害的範圍更形擴大，海龜等物種可能因為找不到理想的育雛地而無法順利產卵。人是怕黑的動物，旅館區一蓋好就會頓時大放光明，但這些象徵「光明」的燈火卻成了小海龜的殺手；孵化不久的小海龜原本利用月光引導游回大海中，今天海岸燈火通明，小海龜因而迷路，不知不覺游上岸，更慘的是部分小海龜被路燈吸引爬到馬路上，而遭汽車碾斃。

外來種亦是重要的問題，許多私人遊樂園區為了吸引遊客的參觀，常會從國外引進各種珍禽異獸，這些物種若是能乖乖待在園區內那問題還不算大，只是這些物種常會偷偷逃離受限的獸籠跑到野外，因而威脅本地物種；還有更多是因為繁殖過速，飼主無法擔負養殖成本，就將牠們偷偷丟到原始森林中，如此一來種下禍源，影響當地生態平衡，甚至會和血緣相近的本土種雜交，形成人造演化。在台灣外來種的問題不僅導因於上述的情形，有更多是民眾的放生行為，許多民眾到遊憩區遊覽時，本著一顆仁慈心，常會向攤販買取動物進行放生，這已使部分熱門放生地點成為外來種的氾濫地。所以遊

客放生行為則是另一種類型的威脅，陽明山大屯自然公園快成外來種的天堂，玉山國家公園園區湖泊中也出現錦鯉、烏龜等外來生物。

◎ 珊瑚礁問題

珊瑚礁是重要的遊憩資源之一，尤其是對那些喜愛海上活動的人，她那豐富、多樣、美麗的色彩，以及居住其中令人目不暇給的各式各樣生物，常令潛水者流連忘返。全球擁有美麗珊瑚礁的地區，大多能吸引國際觀光，因而觀光業蓬勃發展，如澳洲的大堡礁；當然因此珊瑚礁環境面臨的遊憩衝擊格外的大，也經常為大家討論。一般而言，可將人類活動對珊瑚礁生態環境的衝擊分為三大類：

傷害珊瑚礁的結構與組成

在許多天然小島上由於建材取得不易，當地存在的珊瑚礁便成為方便的建材，不但隨手可得，而且價格便宜。一旦該地觀光遊憩興起後，許多基礎設施的興建將需耗去為數可觀的珊瑚礁，如給水系統、下水道系統的管線、觀景台、步道，如此一來不管老的、新的珊瑚礁都可能遭到挖取的命運，因而傷害珊瑚礁的結構與組成。某些設施更要

損及珊瑚礁的功能與自然活動

我們可以從物理、化學、生物三個面向來檢視珊瑚礁在功能性上的傷害。在物理因子方面，如遊憩設施造成泥沙的淤積，以及大量的淡水進入海岸環境，這些都會傷害珊瑚礁的功能。在化學因子方面，可能的影響源就更多了，如遊客所產生的污水可能會造成沿海鹽度改變，以及其中的清潔劑成分都可能傷及珊瑚礁的功能。生物因子方面，面對潛水等遊客的干擾，許多敏感性的物種紛紛轉移住所，僅剩適應能力強的族群，如此一來該地珊瑚礁的多樣性就會降低；更嚴重的是管理人員在看見種類明顯減少後，為了保持對遊客的吸引力，而引進其他地區的生物物種，帶來外來種危機。

降低珊瑚礁的觀賞性以及美學上的價值

珊瑚礁開放觀光後，要是未能做好妥善的管理工作如遊客數量的管制，將使得整個礁岩區充滿大量的遊客，人比熱帶魚多，讓觀賞者很難好好地欣賞珊瑚礁的自然之美。

此外，如此大量的遊客也會帶進許多原本不存在的「外來物」，玻璃罐、寶特瓶、保麗龍

求要平坦的地形，如飛機的起降跑道，如此一來阻礙上述要求的珊瑚礁地形也將遭推土機推平，因而固封於柏油跑道下。

和塑膠袋等。加上許多人工設施的導入，不管是固定式的或是暫時性設施，都影響了珊瑚礁的美感，在台灣還會跑來許多攤販做生意，五顏六色的廣告招牌，降低天然美質。

許多遊憩活動所產生的影響不僅是其中的一項，而是全部皆有之，如水上摩托車以及遊艇活動等。根據澳洲大堡礁公園管理單位（GBRMPA）的統計，發現澳洲大堡礁常可見下列干擾存在：

◆懸浮物質增加，造成水體混濁，同時造成沈積物增加。

◆水體濁度增加，減少入射水體的光線，影響植物光合作用。

◆營養物質排入，使水質產生變化。

◆遊客使用機器設施，造成物理性傷害，如水上摩托車以及遊艇。

◆燃料及油污所造成的散布污染。

◆降低其觀賞性及美學上的價值。

觀光遊憩活動對空氣品質的影響

乍看之下觀光業似乎不會對空氣品質造成多大的影響，在已高度開發地區事實上也是如此，觀光業對該區空氣品質的影響確實不是占很重要的比率；但是當位處野外天然環境的保護區開放觀光時，運輸這些旅客前往目的地的交通工具，確實會影響這些自然環境的空氣品質。所以說觀光遊憩所引起的空氣污染問題常是局部性的，發生在連接遊憩區的道路系統兩旁，以及遊憩區內，而這種情形以座落在山區或谷地的遊憩區最為嚴重，因為空氣污染物擴散受阻。此外，當遊憩區偏遠至都會供電系統無法供應時，自行發電所燃燒的柴油也可能帶來不少的空氣污染；而部分更為原始的地區，使用含硫燃料或燃燒生煤，用以取暖、燒水、做飯，更可能導致局部性嚴重的空氣污染。

觀光活動所導致的空氣污染經常被忽略，一是由於天高皇帝遠，除了區域居民感受其存在外，主管單位普遍不會關心這個問題，二是工業區和都會區所存在的空氣污染問題相對嚴重，這已使環保單位忙得團團轉，很難再將人力、物力以及設備用來處理遊憩

區的空氣污染。但是在美國空氣污染防制法中，有一個重要的精神，那就是在一些自然環境中，原始空氣品質良好的地區，對其空氣品質標準的要求應明顯優於人類活動密集地區，以防止空氣品質明顯惡化；換句話說在空氣品質管理工作裡，應視人類活動狀況加以分區，不同分區採用不同的管制標準。我國的空氣污染防治法規中也存在同樣的立法精神，在台灣空氣品質管理分區，國家公園屬於第一類防制區，對其空氣品質有最嚴格的要求，所以對於國家公園遊憩區所可能出現的空氣污染課題應妥加以因應。

首先，先談談觀光影響空氣品質的最主要環節，那就是將旅客從原居地運送至目的地所可能產出的空氣污染，尤其當這些數以萬計的旅客使用私人交通工具時，情況將更為惡化。使用私人交通工具是最沒有效率的運輸方式，它不但會耗去更多的資源，也會排放出更多的空氣污染物。一九九○年代起台灣的交通四通八達，在大有為政府喜歡造橋鋪路的工程建設下，本島到處都修築了公路；加上國民平均所得增加，中產階級消費能力大增，擁有自用車輛的比率愈來愈高，因而自行開車旅遊的風氣大增，也因此加重這個部分對環境的影響。運輸工具的製造廠商應努力提高引擎的燃燒效率、節約油料的消耗，以及生產低污染的車種；國家也利用訂定環保標準規範之，舉個例子，早期大部

分的車輛多會排放鉛這種污染物，而目前許多先進國家已規定使用無鉛汽油，可使鉛的污染消失；但是在許多發展中國家或低度開發國家仍有待改善，因為許多管制概念剛在萌芽階段。此外，遊憩管理單位應採用積極的策略，鼓勵遊客使用公共交通工具的比率，如陽明山國家公園推出的遊園專車，雪霸國家公園也計畫在觀霧遊憩區實行接駁轉運計畫，如此可降低遊客駕駛自用車的比率，減少園區的空氣污染，並可減少對停車空間的需求。除了鼓勵外，這些策略也可以是強制性的，如對進入園區的私人車輛加收污染防費，以及明文限制車輛可行走區域。

根據研究人員的估計顯示，每位遊客使用私人交通工具將會比利用公共交通工具時多製造出十倍的空氣污染物。但是大多數的遊客還是喜歡使用私人轎車，甚至當管理單位規劃許多行人徒步區不讓遊客駕車進入時還會引起反彈，這些遊客不趁在郊外時多走路多運動，卻還要花錢去健身房，面對無聊的機器重複單一的動作進行健身。在瑞士的某些地區進行研究結果發現，縱使政府已提供大眾運輸系統，還是有將近九○％的人使用私人交通工具，因為他們覺得較方便較自由自在。除了台灣，許多開發國家的遊客也是偏愛使用私人轎車，如利用私人轎車進行休憩度假在北美洲是非常普遍的，歐洲大陸亦

是如此，約有五○％的遊客自行駕車經由公路系統進入西班牙、法國、義大利等地參訪，而這種情形在南斯拉夫更高達八六％。

這些車輛所引起的空氣污染要以光化學煙霧最具傷害性，光化學煙霧中存在許多高反應性的光化學物質，不但會影響植物，還會傷害人體健康。光化學煙霧主要是在光線的誘發下，從汽油逸散的揮發性有機化合物和氮氧化物（氮和氧在高溫中形成）起反應，產生這些光化學物質，如產生臭氧傷害植物，並影響人類身體健康。光化學煙霧嚴重時會影響視線，降低能見度，造成遊客困擾；此外，其中所含的某些物質更可能會刺激眼睛，造成流淚等不舒服的感覺。此外，在這些交通工具所排放的廢氣中還可能含有毒性物質，威脅地球生態的健康；或者從全球氣候變遷的角度來看，廢氣排放可能導致酸雨，也可能排放溫室氣體、使地球增溫，或是排放誘發臭氧層破洞的物質；後面幾個問題就不再是區域性的問題，而是全球性的課題了。尤其，當在遊憩區塞車時，這些移動緩慢的車流，無形造成一長條的線型污染，周遭的植物是最可憐的受害者，只能在其葉表展露無言的控訴。

而與觀光遊憩相關的運輸不僅是「人」，還要運輸遊客所需的「物資」，所以隨著遊

客數量增加，所需的物質也會增加，運輸的頻率勢將增加，所以運輸的污染會加重。船舶運輸所產生的空氣污染更少引起大家甚至是研究人員的注意，但是一九九三年的《環境》雜誌就曾指出動力船所排放的碳氫化合物是車子的七十倍。觀光遊艇所產生的影響也是較為局部的，一九九二年紐約《時代》雜誌說環繞阿拉斯加海岸的遊艇已造成嚴重的煙害和影響景觀，這些煙霧尤以朱諾（阿拉斯加首都）、席卡、冰灣最為嚴重，因為這些區域的地形，海岸山脈阻礙污染物擴散並且容易引起逆溫現象，更不幸的是逆溫現象最容易出現在夏季，而夏季恰但是觀光旺季。

　　國際觀光旅遊拜飛行器的使用而蓬勃發展，但是飛機所帶來的空氣污染與噪音也是不爭的事實。對於機場設置後所帶來的空氣污染常為當地居民所詬病，但相關研究仍有限，主管單位應從航空器的研發與製造著手改善，生產低耗油、高效率、低排污的航空器，像波音七六七在設計上即加入此種考量。北美和歐洲都是空運頻繁的地區，飛機飛行於平流層也對大氣組成帶來威脅，飛機排放的氮氧化物，被懷疑與臭氧層的破洞有關。對於飛機所帶來的環境污染問題實有待更多的研究加以重視，而因應觀光遊憩需求而產生的空氣污染也待進一步研討分析，以期能更全面評估觀光遊憩活動對空氣品質的

影響。

觀光遊憩活動對環境衛生的影響

此外，遊客造訪遊憩據點時會產出所謂的「民生污染」，即污水和固體廢棄物（垃圾），尤其是過夜型的遊憩方式，所產出的民生污染就會直接留在當地環境裡，若處理不善將會嚴重影響當地的環境衛生，影響當地居民的健康與生活。其中垃圾問題最為頭痛，因為垃圾所衍生的問題層面極廣，如垃圾處理不善可能會影響水體、土壤、植物、動物、空氣（惡臭）、居民健康、景觀美質……等等。假期結束後，旅客拍拍屁股一走了之，剩下一堆垃圾該如何處理呢？若要就地處理，需考量當地環境的涵容能力和處理設施的處理能力是否足夠應付；因為遊客分布具時間性，假日時一窩蜂湧現，平日卻門可羅雀，所以處理設施的容量設計將是個難題，若設計太大則會造成資源浪費，然若設計太小則可能出現無法處理假日垃圾的窘境，或許可和當地鄉鎮公所或其他單位合作處理，以解決垃圾量極端不平均的問題。

在固體廢棄物的收集與處理上有個基本前提，那就是需進行垃圾分類，最起碼要求遊客區分無機垃圾和有機垃圾；有機廢棄物如剩餘食物，這部分可作二次利用或製造堆肥，而無機垃圾常見如底片空盒、菸蒂、啤酒罐、塑膠杯、保麗龍餐具、各類飲料罐、各式容器……等，有部分為資源垃圾，可回收利用。或許可仿效國外許多保護區的作法，在遊客入園前分送垃圾袋，這類垃圾袋最好是回收紙製品或是富環保概念的容器，規定每位遊客將垃圾分類，進行資源回收。但是回收系統必須統一且方便遊客使用，台灣許多現行的回收制度常因未能考量民眾回收的意願，因而執行成效不彰。

「沒有一種廢棄物處理方法是全然安全的」，這是一句至理名言，所以我們不可過分仰賴廢棄物處理設備，而要從固體廢棄物的產出端進行管制，徹底實行垃圾減量，能回收再用者就需回收，同時可減少浪費地球有限資源，剩餘部分才當成「廢棄物」進行處理。各種廢棄物處理方法對社會而言都是負面的，因為處理設備要耗電、耗能，況且部分污染防治設備會產生二次公害，再次威脅環境，甚至損及大眾健康。焚化爐可能排出含有毒物質的廢氣，衛生掩埋法一則適宜場址難覓、民眾抗爭，一則有滲出水、臭氣、蚊蠅滋生的老問題。所以最好的方法就是避免固體廢棄物的產生，從垃圾產出面加以管

制，如建議遊客使用可充填、重複使用之容器。

　　更進一步就是改變遊客的旅遊習慣，推動高品質的戶外遊憩方式，如陽明山國家公園曾倡導「不食」登山健行活動，在健行活動中不吃東西，因為到野地的目的在於認識大自然、放鬆心情，而不是要享受和都市一樣的生活。國人在這方面一直有不好的習慣，總喜歡將各種食物帶到戶外去，烤肉、煮火鍋、泡茶……等等，或是到遊憩區附近的山產店、海鮮店裡大吃大喝，為當地環境製造出許多垃圾。垃圾減量、資源再生有三R：reduce（減量）、reuse（重複使用）、recycle（再生），任何與觀光遊憩相關的人員應正視垃圾問題，進而調整他的設計與行為，包含這些設施或者物品的提供者（如底片業者、飲料廠商）、管理者、設計者、施工者、工作人員及遊客等。下列幾項減少廢棄物的方法或許可以作為參考：

　◆ 選購本身及包裝無毒且廢棄物量少的產品。

　◆ 若有廢棄物部分應儘量選擇可被生物分解者，即可用生物方法處理者。

　◆ 減少將廢棄物留置於現場，儘量攜出，分類回收。

　◆ 理論上，任何外來物品皆不應被留置於原不屬於它的生態系中。

◆ 儘可能在當地取得所需的物質，減少物質運輸對環境的傷害。

◆ 有效的回收系統有賴良好的分類體系。

儘可能在當地取得所需的物質是個重要的觀念，因為如此可減少物質運輸對環境的傷害，使用當地生產的物資可減少運輸、儲存及包裝。在台灣許多人喜歡跑到梨山去買水果，或者到陽明山上吃高麗菜；其實據老闆私下透露，有許多梨山販售的水果是從外地運上山，而大部分的陽明山高麗菜也是從外地運來的。因為遊客的偏好以及消費行為，所以就會有成群的卡車出現，運輸這些物資，同時也排放出廢氣，污染森林環境。

高山地區的垃圾更是棘手，微生物族群少，加上環境條件不利分解作用進行，如尼泊爾的昆部地區（Khumbu）因為地處高海拔，人類所棄置的廢棄物很難分解，連上廁所用的衛生紙都需費上好一段時間。這個地區早期採用就地掩埋方式處理，如今已形成一連串的小洞，形成另類觀光奇景，並且造成滲出水污染，目前已改用焚化處理為主。台灣的情形也好不到哪裡，設置於高山地區的山莊以及避難山屋常會累積成堆的垃圾，無法在短時間內分解，所以只好僱用清潔人員挑下山來；如果每個遊客能在下山時順便帶回自己的垃圾，相信高山垃圾問題就會減緩些。

台灣地區自一九九八年起實施隔週週休二日制度，隨著休假天數增加將改變國人的休閒型態，休假一天時因為時間匆促，多數人選擇停留都市或鄰近地區進行短程活動，週休二日後時間變得較充裕，從事「過夜型」遊憩活動的人口將增加，將有大量的遊客由居住地移往各風景據點，而這些人所產出的污染量也將由平日所居住地區移至這些遊憩地區。以固體廢棄物的產出為例，台灣地區平均每人每天產出一‧一二公斤的垃圾，倘若有總人口數的一○％前往風景區進行度假，那麼每天將造成二千三百五十二公噸垃圾的移動，這是多可觀的量呀！況且每人的單位污染量極有可能增加，因為國人在遊憩時總喜歡大吃大喝。遊客人數增加，那麼管理人力和經費是否隨之增加呢？否則在有限的經費和人力下，如何達成遊憩管理的目標呢？基本上，我們應考慮遊憩區內自然環境所能承載的遊客人數，以及管理單位目前現有管理能力下所能提供的服務遊客數，來擬定遊客人數管制計畫。

觀光遊憩活動對景觀美學的影響

除了上述垃圾會破壞景觀美學外，遊客在樹木、石頭上刻字的行為也會破壞景觀，還有部分惡劣的遊客更會故意破壞風景區的地形景觀，如噴漆、毀損等。刻字留念是最常見的遊客惡習，在台灣許多風景區的岩壁，原本可欣賞大自然鬼斧神工的雕刻奇技，卻常可見「×××到此一遊」，或更噁心如「×愛×」的心型圖案，然這樣宣示過的愛情真的就會不管海枯石爛，直到永遠嗎？我們常會取笑小狗四處上廁所，藉留下自己的氣味來宣示領土，而喜歡在石頭上、樹上刻字的人們不正也有此偏好。中國大陸黃山風景區內非常盛行同心鎖，情侶會買來同心鎖鎖在樹木旁的鐵鍊上，然後將鑰匙拋向山谷，靈不靈都為自由心證，只是可憐的巨樹身旁圍繞成串的金屬，古木參天的天然意境也全然被破壞了，或許要屬販賣同心鎖的攤販最樂了。

曹正偉先生曾在他的碩士論文中探討遊憩行為對景觀的衝擊，經由問卷調查顯示前三項重要的衝擊指標依序為「工程開挖」，「垃圾漂浮堆放」，和「塑膠、保麗龍製品散

布」。台灣地區的許多風景據點開發時，都會進行工程開挖行為，而這些工程常會破壞原始景觀，形成殘缺的美，尤其是許多民間經營的私人樂園，為將有限腹地做最大經濟效益的利用，常會進行大規模整地，移除生長其上的大樹，或者將斜坡剷平，破壞原有景觀的觀賞性。此外，會大量放進許多人工設施，如涼亭、座椅等，還有那些用水泥灌漿作成，卻漆成竹子、樹幹狀的圍籬或扶手，似乎每個風景區都可發現它們的蹤跡。「垃圾漂浮堆放」和「塑膠、保麗龍製品散布」正透露台灣地區民眾的旅遊水準不佳，普遍缺乏公德心和環保意識，才會到處丟垃圾，以及大量使用塑膠、保麗龍製品，其實這和攤販存在也有密切關係。攤販除了會產生垃圾外，還會造成環境髒亂，有礙觀瞻，如攤販存在的地板常會有油漬、污物、食物殘渣和顏料等。台灣地區國家公園部分遊憩區也常有違法攤販存在，常造成經營管理上的困擾，影響景觀美學和環境衛生，但取締效果似乎有限，未能嚇阻攤販營業行為。只要在人群聚集的地方，幾乎都會有攤販的存在，攤販和夜市幾乎已是台灣特殊的旅遊文化了，短時間要消除這個問題並不容易，將之納入管理才是正途。

觀光遊憩活動對文化環境的影響

觀光遊憩活動也會對文化環境造成影響，最明顯的是會增加古蹟維護的工作量，而這些先民的遺產若未能妥善加以管理，很快就可能毀於這一代的觀光熱潮，我們將無法延續歷史的香火，將這些文化資產交棒給下一代。史前遺址、考古發現地、歷史建築、古廟、寶塔……等都是重要的觀光資源，舉例來說，史前遺址常成為重要的國際觀光景點，吸引來自海內外的遊客，而非國內遊客而已。但是這些重要的史前遺址並非只具觀光功能，它們在提供史前文化建構以及協助了解古生態等方面有非常重要的學術研究價值，例如在那個時代曾存在哪些動物？植物分布為何？氣候條件如何？人類生活方式？開放參觀後若未能妥善管理，可能會導致遺址主體受到磨損，甚至會造成古文物的遺失，這些都會影響古蹟保存的完整性，妨礙文化研究工作的進行。

另外，在古老洞穴壁畫的出土與保存上，也曾面臨觀光遊憩的衝擊，最明顯的例子如位於法國蕾絲克利斯洞穴壁畫，一九四八年起開始對外開放參觀，立即吸引大批世界

各地的遊客，每年可達十二萬五千人。但是不一會兒的功夫，這些壁畫很快就變得昏暗了，因為洞穴原本濕度就很高，加上遊客帶入的有機物質，儘管觸摸舉動是禁止的，但是呼吸作用就會夾帶花粉、微生物、菌體等，提供蛋白質來源，造成藻類等微生物的大量滋長，使得這些珍貴的壁畫受創。到了一九六三年管理單位不得不壯士斷腕，宣布關閉蕾絲克利斯洞穴，停止旅客參觀活動；直到現在仍未開放參觀，或許必須等到找出有效控制藻類等微生物滋長的方法。英國南部也存在同樣的問題，青銅時代（Bronze Age）的銀行建築物受到遊客多年踐踏，因為有過多的遊客通道圍繞於建築物的主體和四周，已造成局部受損。古文明、史蹟都曾代表多樣性的社會文化，記錄當時先民與環境互動的種種軌跡，是上一代前輩留給我們的文化財，我們若因為一時之便或疏忽而將之毀損，那我們要傳什麼給我們的後代子孫呢？

另一方面就是對傳統文化的影響，觀光活動其實也是資本主義的另一種展現形式，愈來愈多的遊客喜愛拜訪原始部落，如非洲或拉丁美洲地區，或者到文明古國參訪，如印度、尼泊爾等國家；而這些地區的傳統文化也因觀光活動而受到衝擊，許多民眾的價值觀因此改變，甚至威脅該地區文化信仰的根源，許多社會學者以及文化工作者紛紛提

出嚴重的警告。一般而言，受資本主義掌控、隨市場經濟擺動的觀光發展將很難同時兼顧尊重當地固有的文化，因為傳統文化裡頭的許多基本信條會和資本主義相牴觸，而傳統文化價值常是戰敗者；所以觀光發展很容易使全球各地原本獨特的文化消失，逐漸被西方資本主義社會的信仰價值所取代，這個現象可從全球到處可以看見可口可樂的廣告招牌（即使是喜馬拉雅山區），以及如洪水般蔓延的麥當勞速食店看出端倪。觀光行為原是人們追求多樣化生活體驗的過程，然受資本主義掌控的觀光發展卻加速全球多采多姿文化的單一化，最後非常有可能達到「世界大同」的境界，世界大部分地區的文化風貌都是相同的，那麼文化環境類型的觀光遊憩將會逐漸萎縮，因為遊客不會想再舟車勞頓，大老遠跑去欣賞和自己國度一模一樣的文化資源。

觀光客的行為也會影響當地居民的生活習慣以及價值觀。部分遊客造訪原始部落時，會有輕蔑、不莊重的態度，言語中帶著輕浮，很容易造成當地居民對自己的文化喪失信心，甚至在西方物質文明的強勢衝擊下，鄙視與唾棄自己的傳統，汲汲營營於追求觀光客所帶來的「幻景」。處於休閒狀態下的觀光客容易表現出不同於平日的行為，如最常見的「血拼」購物行為，看在當地人眼裡誤以為這樣的生活是一種常態，或者造成心

態上的不平衡，因而意志消沈或者養成好吃懶做的惡習。即使是遊客的一些無心或善意行為，也會擾動當地居民的生活，如部分遊客拜訪貧窮地區時，總會掏出許多糖果、鉛筆、錢幣，分享給當地的小朋友，原是出於善意的行為，卻容易使當地小孩養成不好的習慣，看見外地來的遊客，就一窩蜂地圍上來，或者一路上跟著你要糖果或錢幣；中國大陸甚至有大人鼓勵（或強迫）自己的小孩伸手向觀光客要錢。觀光開啟當地居民接觸外界的一扇窗，但也引進不少的惡魔，原本善良的居民學會了弄用權術，討價還價取代原先的一言九鼎。

共同分擔這美麗的責任

前文僅是概念性討論一下觀光遊憩活動對環境可能產生的負面影響，想讓大家在腦海裡有個基本的圖像，若要進一步探討觀光遊憩對環境所造成的衝擊，還需要更多的篇幅以及更多的相關研究。目前這類研究受到各界相當的重視，大家都想了解觀光遊憩活動對環境可能產生的負面影響，以便擬定相關防治計畫，使該地區的觀光旅遊活動能夠

永續發展。一般而言，可從實質生態面和社會心理面進行研究，而實質生態方面的研究常以下列三個方向切入：既成事實之分析（after-the-fact analysis）、對改變現象作長期監測（monitoring of change through time）和模擬試驗（simulation experiment）；而社會心理方面的研究更是五花八門，有人從社會學角度，有人從心理學著眼，有人將重點擺在對當地居民的影響，另外也有人是以遊客的感受作為研究重心，實難一一加以分類。

然而大部分研究都有其侷限性，如受到人力影響只能研究某一年的現象，或者受限於經費只能針對某一小樣區，如此一來只能得到一些零散的、片段的結果，而這些資訊常無法用以了解全盤問題或者輔助決策。所以管理單位應擬具一套完整的監測計畫，從事長期性、連續性的監測工作，如此所得資訊才能用於決策，提升經營管理的品質。遊憩衝擊之監測應是環境監測系統中最重要的一環，它可提供早期之預警與證據，將資源環境變化情形顯示給管理者，使管理者隨時明瞭目前遊憩利用情形是否處於合理與適度範圍，以便隨時採取適當的管理措施，使遊憩區的環境品質得以維持在某一水準之上，並且避免嚴重的衝擊情事。

遊憩衝擊有一顯著特性，那就是高度集中性，換句話說大部分遊憩使用與衝擊均侷

限在幾條步道及特定遊憩據點上。學者曼林並將此現象特稱為遊憩使用與衝擊的「節與鍊」（node and linkage），「節」所指為各遊憩區的重要據點，如觀景點、露營地、野餐區等，而「鍊」則是在聯繫各節點間之動線上逐漸形成，如步道。所以當研究與監測計畫的執行經費或人力不足時，可優先將這些節與鍊納入，作為第一批的研究與監測對象，先解決衝擊集中地區的問題。

遊客是這類問題的製造者，所以在尋求問題解決的過程中，遊客的角色絕對不是個旁觀者，而應是個積極的參與者。首先從自身做起，當你進行觀光遊憩活動時，請儘量減少你對環境的壓力；或許許多人會不以為然，認為觀光休憩時就是要放鬆一切、為所欲為，為什麼要弄得緊張兮兮的？只是若好山好水不再，哪來從事休閒遊憩的空間？所以所有的遊客應共同分擔這美麗的責任。除了約束自己的行為外，你還可以扮演更積極的角色，如充當遊憩區的監測眼睛，發現自然環境哪兒不對勁，主動向管理單位反應，甚至進而監督相關管理單位，要求他們確實做好園區環境的維護工作；或者成為國家公園的無形義工，勸告行為失當的遊客，宣導正確的保育觀念以及觀光旅遊態度，如此一來，你將是個對環境友善的遊憩者。

生態旅遊

21世紀旅遊新主張 **126**

第4章 承載量管制

承載量原為生態學者或生物學者所採用之名詞，用以說明一環境在維持一定品質與特性下，可容納某生物族群數量之最大極限。學者林恩及史坦基曾界定遊憩承載量（recreational carrying capacity），大意為：任何干擾對一個遊憩地區，在一定開發程度下，於一段時間內仍可維持一定水準的遊憩品質，而不會因過度使用，以致造成破壞環境或影響遊客遊憩體驗不佳之現象；此臨界值即稱為遊憩承載量。欲達成生態旅遊的目標，承載量的觀念非常重要，在觀光的規劃、管理、決策等面向上都有其重要的功能。承載量想法的提出大約和環境運動同步，皆是從一九六〇年代開始啓蒙，有人推測可能和當時美國優勝美地國家公園出現的過度擁擠人潮有關，每當國定假日，約會出現五萬人次的露營人潮，特別是七月四日的假期，在二十四平方公里的河谷營地裡，到處塞滿了人，不僅造成園區生態環境受損，還引發垃圾、噪音等其他問題；於是公園管理人員和學者開始關切這個問題，研擬所謂遊憩承載量的管制方式。

從一九六〇年代中葉到一九七〇年代末期，大量學者投入與承載量相關的研究領域，約有關於二千多處遊憩區的報告和論文被提出，這些研究都以遊客為主要考量對象，學者專家以其專業知識和經驗法則，企圖估算出適宜的遊客人數，有趣的是許多的

研究是由美國農業部森林服務署主導的。自一九七〇年代起，部分學者將研究重心移至生態面的考量，而一九七〇年代末期，更有學者開始從社會心理層面來闡釋承載量的問題，如著名大師薛爾比和賀柏林，他們後來幾乎將所有研究重心放在社會承載量（social carrying capacity）的探討。一九八〇年代起，綜合評論的報告開始出現，或許因為累積的個案研究已經夠多了，學者試著開始分析問題的共通性，想歸納出一些結論來。

承載量的概念

承載量隱含著對任何一種自然資源的利用都有一定的極限存在的概念，這種想法源自人們害怕對某類自然資源或環境，因為過度利用以致造成不永續的狀態，一旦使用量或強度超過某個限值，生態環境不再有自我調適的能力，於是無法自然地再回復原始狀態，其中長期性或甚至是永久性的傷害將出現；而只要我們將使用量或利用強度侷限在自然環境所能承受的範圍內，造物者自然會自我回復。

承載量原為生態學者或生物學者所採用之名詞，用以說明一環境在維持一定品質與

特性下，可容納某生物群數量之最大極限。其實最早的觀念並不用於人的身上，而用於動物養殖上，尤其是動物養殖業，如固定面積的草地可提供多少隻羊食用，且草地不會受到嚴重傷害，日後照樣可提供放牧使用。後來動物學家更將此觀念延伸至野生動物的經營管理，應用於野生動物經營管理的承載量有三大類：最小、最大和最適。最小動物承載量代表該生態系在一定艱困時間內（如乾旱）僅能供養的動物數量，最大承載量意謂在一特定環境所能容納該類動物的最高數量，超過該數值則環境品質將受到傷害。最適承載量則常帶有某特定目標，如在養殖肉雞時，在兼顧肉雞的品質和數量下，找出一個最適的養殖數量。學者薛爾比和賀柏林認為這類的承載量比起遊憩承載量來得容易估算，通常只要找出相關因子的平衡式，如綿羊數量和草的蓄積量，即可進行承載量的推估，而且大多已建立良好的評估技術和方法。此外，計算這類承載量時，我們並不會去考量個體的心理因素，而是將每個個體視為相同的；但是關於人類的承載量就不同了，往往複雜了許多，如不同民族的人所認知的個體安全距離就可能不同。

其實，光是討論與觀光遊憩相關的承載量，就可分為如圖 4-1 所示的幾大類。所有想法係以總承載量（total carrying capacity）為中心，總承載量的定義為在某一特定時間下，

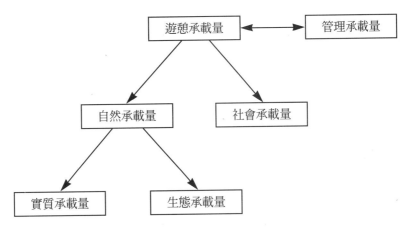

圖4-1　承載量概念示意圖

該環境所能提供的最大（遊憩）使用量（程度），當思慮為觀光遊憩相關課題時，一般慣用「遊憩承載量」來稱之。「遊憩承載量」意義如下：

◆ 不會降低自然環境的品質，換句話說，在承載量範圍內的使用行為，不會對自然環境造成無法接受的傷害。

◆ 不會減低遊客的遊憩體驗和參加者的滿意度。

◆ 不會對各類原生物（如當地住民）造成傷害。

薛爾比和賀柏林更依衝擊參數之不同，而將承載量區分為下列四種型態：

1. 生態承載量（ecological carrying capacity）：主要衝擊因素是構成生態之各環境因子，藉分析對植物、動物、土壤、水、空氣品質……等所產生之影響程度，進而決定遊憩承載量。

2. 實質承載量（physical carrying capacity）：以空間因素當作評估參數，主要是依據尚未發展之自然地區的空間，進而決定其可容許之遊憩使用量。

3. 設施承載量（facility carrying capacity）：以發展因素當作評估參數，利用如停車場、露營區……等人為設施，求得遊憩承載量。

4. 社會承載量（social carrying capacity）：以體驗感受當作評估參數，主要依據當前遊憩使用量對於遊客體驗之影響或行為改變程度，來評定遊憩承載量。

以上四類承載量中，實質承載量可透過更有效的資源利用方式而改變；設施承載量方面亦會因管理單位藉由更多的投資、增加更多的設施而改變；因此在遊憩區規劃階段，宜以生態承載量及社會承載量為主要考量。國內學者在相關研究上，常從實質生態遊憩承載量、社會承載量、社會心理遊憩承載量等面向著手；前者主要討論遊憩活動可能對空氣、

水、土壤、植物、野生動物……等產生之影響；後者則在探討遊客滿意程度、擁擠認知與遊客密度之關係、遊客對資源受衝擊之認知，及遊客因環境改變或擁擠之認知所產生之行為調適。但以後者研究居多，甚少探求遊憩污染方面的基礎數據，蓋因遊憩污染會隨遊憩場所、遊憩活動、遊客特性、組成……等而產生變化，而監測各項遊憩活動所產生之衝擊往往曠日廢時，且很難長時間觀察記錄遊客於遊憩區內的行為。

通常訂定承載量的最大值較為實際有用，而最適值只適用於規劃階段，用來揭示理想的使用狀態，真正落實於管理時，以最大值為佳，絕不可讓使用情形超過此值，否則表示環境開始受到傷害。遊憩承載量包含三個部分，一是自然承載量（natural carrying capacity），以自然資源為考量，是計算觀光需求或供給面最重要的基礎。這裡頭又可細分為生態承載量（ecological carrying capacity）和實質承載量（physical carrying capacity）。

遊憩承載量或稱總承載量＝自然承載量＋社會承載量，

自然承載量＝實質承載量＋生態承載量。

◎實質承載量

在眾多討論觀光遊憩的文獻中，實質承載量和設施承載量常被混用在一起，而且大多數的經營者習慣直接估算該遊憩空間的設施承載量，因為如此較為方便和具體。世界觀光組織也將實質承載量簡約地以設施承載量來展現，以發展因素當作評估參數，利用如停車場、露營區……等人為設施的供給量，來求得遊憩承載量。若將空間視為一種資源，下列兩種面向極易測量，一是每個空間單位如每平方公尺土地可提供多少位遊客使用；另一則是以設施單位作為衡量，如有幾座露營場，而每座露營場可提供多少人使用。根據學者的看法，一般說來設施承載量和人為設施的規模直接相關，其中包含許多基礎設施的考量，如該區水資源可提供多少人使用，該區供電現況可提供多少戶人家使用，還有交通運輸的容量、住宿設備的床位數等。一般來說，設施承載量非常容易決定，就看既有設施的提供能力，共可服務多少遊客。

所以說實質承載量可視為最表面的探討，其測量方式也是最簡易的。當遊憩地點愈靠近都會地區，遊憩方式愈趨人工化，遊樂器材的設施承載量就愈容易進行估算；反過

來看，愈自然的活動方式、不需使用遊樂器材或人工構物的設施承載量就較難估算。此外，同一環境的實質承載量並非是個固定值，不同季節、不同時期可能會產生變化，如高山地區的步道在雪季時可能結冰，這時的承載量就不同於夏季，況且生態環境對人類活動干擾的敏感性也會隨不同季節而改變。綜合來說，設施承載量多在經營管理時使用，如遊樂器材使用調度管理等，而鮮少將設施承載量用作訂定遊憩承載量的依據。

◎ 生態承載量

前面已討論了當我們進行觀光遊憩活動時，極有可能會對生態環境各組成份子造成衝擊，因此可藉實驗分析對植物、動物、土壤、水、空氣品質……等所產生之影響程度，進而決定遊憩承載量，這種稱為生態承載量。將環境視為一種資源，藉上述各項環境組成分析，綜合研判該生態環境所能容許人類的干擾程度，而不至於使其組成或功能造成永久或長期性的變化。也有學者用自然資源承載量（natural resource carrying capacity）、土地承載量（land capacity）、生物承載量（biological carrying capacity）等名詞，描述他們所關心的特定面向；一般來說後面這幾個名詞涵蓋面較為侷限，生態承載

量所代表意涵範圍較廣。生態承載量和實質承載量間的關係取決於觀光遊憩活動類型，如果該項觀光遊憩活動是使用者導向或者是設施決定型（例如游泳池），這個時候實質承載量扮演較重要的決策角色；而當活動是環境資源導向，物質空間常不會成問題，那麼重點在於環境要素的承受能力，這時就需仰賴生態承載量來決定觀光遊憩承載量。

除了上面從觀光遊憩活動供需平衡中的供給面（資源環境）來考量觀光遊憩承載量的訂定外，處理這類問題也應同時注意供需平衡中的需求面（遊客數）。尤其那些非常仰賴設施、遊樂器材的遊憩活動，若遊客數量遠超過設施、遊樂器材所能供給的量，將會造成擁擠、等待的現象，造成遊憩體驗的下降；另一個極端情形為需求面極低（遊客數很少），若將設施、遊樂器材的供給量訂得很高，將造成資源的浪費。

在進行承載量管制時還有一個重要的思考面向要納入考慮，那就是遊憩區當地住民的意見和感受，這個部分大多從社會學或心理學的角度切入，而提出所謂的社會心理承載量（socio-psychological carrying capacity）或簡單的以社會承載量（social carrying capacity）稱之。其他常見稱法還有心理承載量（psychological carrying capacity）、感受承載量（perceptual carrying capacity）。社會承載量不僅用在探討遊憩區當地住民的意見和感

受，也常用於探討遊客對遊憩區的主觀感受與遊憩體驗。衡量社會承載量時，因為將涉及許多主觀因素，而且許多狀況會隨時間、空間的變化而異，所以通常較生態承載量和實質承載量不易決定。大部分情況下，社會承載量和生態承載量是各自獨立的，可是有此特殊狀況確是相關的，如以噪音污染的觀點來決定承載量時，就同時牽涉社會承載量和生態承載量。

生態承載量如何訂定？

欲建立生態承載量的第一步是將遊客對各種環境成分（如土壤、植物、水、空氣等）所造成的衝擊程度給予量化；但是，實際執行時往往非常困難，誠如沃爾和萊特兩位學者的結論，欲定量陳述任何類型的環境衝擊是相當困難的，主要會面臨下列的窘境……

◎背景值的設定

我們須找到完全未經人為干擾的環境來當作背景值，才能比較現況改變了多少；但

是這種原始環境是很難覓得的，某些地區或許表面看似無人為干擾存在，但實際上該生態系已遭人為污染了，如空氣污染會越區傳播、地下水污染物質也會在地下水層裡流動。要找原始環境，取得背景值，大概僅能回到遠古的年代。

◎自然是動態的，自然產生變化

如何解釋你所量測的結果呢？是人類遊憩活動干擾的結果嗎？或是自然作用而產生的變化？通常所得結果都混雜著自然與人為因素，要區分出自然變動部分和人為干擾部分是件難事。

◎怎樣的程度是可接受的？

其實，人類的行為或多或少都會對生態環境造成干擾與影響，即使你光是站在戶外的草皮上，什麼活動也沒做，你也正對腳底下的植物和土壤帶來壓力。所以，怎樣的程度是可接受的？標準的訂定常會因人而異，若交給保育人士來訂可能會嚴格些，而若交給開發單位來訂就可能會寬鬆許多，孰是孰非很難有定論。

◎何者為因？何者為果？

在許多時空因素的交錯下，有時會造成遊憩衝擊的因果難分，因為我們所觀測到的結果（現象）是整個事件發展全程中的某個歷史時間點，在某一空間下所呈現的圖像，事情的真相為何？前後因果關係為何呢？如某項衝擊是先影響土壤再影響植被呢？還是因為植被被改變了才造成土壤受到干擾呢？這種複雜的時空因素交錯現象，致使遊憩衝擊變成先有雞還是先有蛋的問題。

◎環境因素間的交互作用難以計數

影響觀光遊憩衝擊的環境因素太多了，且其間的交互作用更是難以計數，加上連鎖反應、加成作用的存在，造成定量上的困難。不同學者、不同研究人員所採用的評估標準常會不一致，其實是很正常的現象。所以在參考與應用這些研究成果時，需建立一個正確的觀念，那就是不能將這些研究數據視作一成不變的鐵律，而只能當作輔助決策時的參考準則。那麼，大家不禁要問，在此充滿不確定性下如何做決策呢？其實，人類決

策也經常不是在所謂完全認知下完成的（基本上不可能列出所有的替選方案），這也是為什麼要有「決策者」這種人，他必須在一定風險下進行決策，以其專業判斷和上帝賭骰子，而一旦決策失敗就必須負起政治責任。保險的作法為在決策前進行風險分析，評估不同方案所需冒的風險，挑出可接受的風險率便知要採用哪個方案了。在訂定遊憩承載量時我們建議應先將標準訂嚴格一點，因為自然生態非常寶貴，一旦受傷後很難再回復，況且我們目前只有一個地球，安全係數寧可先訂高一點，實際執行後再進行評估，若發現還有可用的容受空間，再逐漸放寬管制標準。

生態承載量會隨著生態系不同而異。某些生態系極為脆弱，如高山湖泊；某些生態系緩衝能力較大、對遊憩衝擊的容受能力也較大。所以就實用層面而言，藉助研究調查去了解一個大區域內，哪些部分的生態是易受人為干擾影響的，就應將這部分劃下來進行嚴格的保護。而將容受能力相對較高的地區，開放成提供遊客觀光遊憩使用的遊憩區，並進一步分析該區敏感的項目為何，在日後的維護管理上特別加以注意，或藉助一些強化設施加以補強，如在植被容易受到踐踏的區域建立木棧道。

生態承載量的相關研究通常附屬於遊憩區的整體開發計畫中，常因經費規模來決定

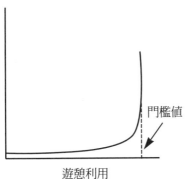

圖4-2　遊憩利用與環境變化關係圖

所要分析的衝擊項目，經費充足時可充分地分析每個環境因子，經費有限時僅能先挑一此代表性的項目進行研究，最常見為土壤和植被。對人類來說，最討厭的限制為大部分的事情都需等待發生後才會了解其真正結果，遊憩衝擊正是如此，所以在預測衝擊結果上顯得益形困難，實驗者、決策者應抱持謹慎的態度，步步為營。此外，每個遊客的行為模式大多不盡相同，規劃時多採取平均值，但平均值常是沒有意義的；尤其在國際觀光盛行的地區，遊客來自不同國家、年齡、職業，將使遊客行為模式更難推測。

衝擊和反應的曲線到底有沒有門檻值存在？若是門檻值確實存在，那麼很多生態承載量就容易決定，我們只要努力進行研究，找出門檻值即可，如圖4-2所示，很明顯地須當使用數量或強度達某一特定值時，環境品質才會明顯、急遽產生變化。但是許多學者質疑門檻值是否真的存在，他們認為門檻值僅存在多方假設下的理想實驗環境中，真實環境無所謂的門檻值，所以進行決策時，就必須加

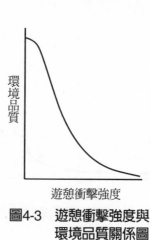

圖4-3　**遊憩衝擊強度與**
環境品質關係圖

入許多主觀判斷。一般來說，大多的遊憩衝擊強度和生態環境品質的關係會如同圖4-3的曲線，而非直線關係，這說明了一開始有人類進入該區域後，環境品質就會降得很快，隨後隨著人數或使用強度的增加，環境品質的改變程度趨緩，當然也有人不認同這種說法。

社會承載量的調查

承載量的觀念最先從生態面開始，後來漸漸發展至社會心理層面，決策管理者愈來愈關心遊客的感受和體驗，所以側重社會承載量的研究愈來愈多。其實，社會承載量包含的面向很廣，可從環境、社會經濟、文化等三個層面來審視，本書還是將討論的重點放在與環境相關的層面，其實這三個層面的衝擊會互相影響和交疊。研究社會承載量時，需從兩類族群分別下手，一是遊客（參與者），一是當地居民，台灣地區的研究則大

多集中於遊客（參與者）的面向，較少人從當地居民的觀點進行思考，尤其是原住民對在他們祖先土地上發展遊憩活動的看法。其實，當把研究對象鎖定在當地居民時，還可再細分成兩群，一群是與觀光活動有利害關係，即可能直接或間接獲得觀光利益者，另一群是與觀光活動無實質利害關係者。

雖然社會承載量較生態承載量來得不具體，但是檢視許多遊憩區的管理決策將發現，在許多實際情況下最終的遊憩承載量由社會承載量所得結果訂定。研究者大多希望藉由社會承載量分析，事前設計該遊憩區所能容納的遊客人數，一般作法為藉由對遊客和當地居民的訪問調查，找出可接受的數值。實際上這種事前分析的研究並不多，大部分的研究是在遊客擁擠現象已經產生才展開的，因為需等到遊客的遊憩體驗開始受到干擾，當地居民開始抱怨時，管理單位才會發覺事情的嚴重性，編列預算進行研究。許多研究變成事後分析，但這樣的結果似乎較為準確，因為當遊客和當地居民還無法體會擁擠的感覺時，就要他們填問卷是件不容易的事。

社會承載量分析大多圍繞著擁擠議題，因為可具體算出可容納的人數，當然某些研究也會進行其他因素的分析和探討，如遊客行為和當地居民的態度等。遊客行為也會影

響社會承載量，如亂丟垃圾、製造噪音、故意損壞等遊客行為皆會降低某遊憩區的社會承載量；而當地居民要是對遊客不友善甚至惡言相向，則該地區的社會承載量也會大幅降低。某些遊憩活動本身所需空間並不大，但是遊憩者所需要的心理空間必須大一些，否則就會感到不舒服，但是到底遊客需要多大的遊憩空間呢？目前為止並沒有具體的標準，研究者一般所採取的探索途徑為調查遊客對擁擠程度的知覺，目的在於建立遊客遊憩滿意度降低的門檻值，超過這一點時，當遊客人數增加或有效空間降低時，遊客的遊憩體驗和滿意度就會明顯減少。

擁擠的人潮對遊客的遊憩體驗只有單純的負面影響嗎？答案是否定的，在某些特殊的情況時，擁擠的人潮反而可以增加遊客的遊憩體驗，如夜市、園遊會、鹽水蜂炮等，人愈多、愈擁擠，愈是有趣。此外，有時空無一人、冷冷清清的遊憩區也可能帶給遊客不好的感覺，以致遊憩體驗降低。因此，遊客對於人群的感受會隨遊憩活動類型的不同以及每個人的心境而異。

影響社會承載量的因素很多，如社會承載量就和遊憩活動的類型和其發生的地點有極大的關係，一般來說座落於原野地的遊憩區、遊憩活動類型主賴自然資源者，其社會

承載量會較小，如國家公園的遊憩區。而隨著遊憩區漸漸往都會地區、人口密集地區移動，遊憩活動類型由資源導向轉為使用者導向時，社會承載量會增大，如都市公園、博物館等。當然，社會承載量也會隨著主管單位的管理政策，以及該區的經營管理目標而異，譬如對同一個保護區來說，主管單位依其生態狀況會擬具所謂的短、中、長期保育計畫，而不同時期的保育工作重點不同，開放可供遊客參訪的時間、人數、範圍、方式也會隨之更動，所以當階段性目標不同時，該區的社會承載量也會不同。即使同一地區在同樣的保護目標下，該區的社會承載量還是可能隨季節的不同而異，最明顯的如合歡山，雪季時許多遊客會喜歡人多一點的感覺，可以一起打雪仗，但夏季造訪的遊客就可能喜歡人少一點，以免影響他們欣賞風景的閒情逸致。

衡量社會承載量時，「平均遊客」的意義常受到質疑，因為社會承載量與遊客的諸多特性有關，當考慮的因素愈多時，各類行為差異的族群漸漸區分開來，平均遊客的母數愈來愈小；其實，終極時「平均遊客」將不存在，因為每位遊客都是獨立的個體，遊憩行為的表現是不可能完全相同的。進行社會承載量分析時，常會隨研究時間、經費，決定分析的精細程度；經費有限的研究無法好好地分析各種類型的遊客，只好假設「平

均遊客」的存在。

　每位遊客的獨特特質都可視為會影響社會承載量的因素，承載量的門檻值會隨遊客的社經、文化、民主意識、心理等背景因素改變，而這些因素又與民族特性、社會結構、年齡層等等因素環環相扣。平日住在擁擠都會地區的人們忍受擁擠程度較住在鄉村的人來得高，年輕人喜歡成群結伴出遊，新婚夫婦喜歡只有小倆口存在的環境，老年人則較難以預料，有人喜歡閒雲野鶴、獨來獨往，有人喜歡找些同伴串門子。而不同民族或地區的人們表現也不同，如來自東南亞的遊客通常對擁擠的人潮較為習慣，而來自北美洲或澳洲的遊客則常常無法忍受擁擠現象。奇特的是，克里米西亞半島的沙灘，每逢假日一到，遊客還是如同沙丁魚般湧入，躺在沙灘上作日光浴，其擁擠程度甚至可到身體會彼此碰觸。

　若從心理學觀點來看遊客行為的差異，一般可用浦列克於一九八七年所提出的分類，將遊客區分為兩個極端的族群，一者屬於外向型，喜歡冒險、獨立、自主；一者屬於內向型，保守、安於現狀；當然大多數的遊客是介於中間地帶，某些偏向外向型，某些則傾向內向型。綜合來說，當遊憩據點變得愈來愈人工化、商業化，甚至出現擁擠現

象時，個性愈屬於外向型的遊客，將會移往其他較未開發、較不擁擠的遊憩據點；而個性愈屬於內向型的遊客則還有極大的可能會留在原遊憩區中。其實，還有一個觀點是眾多學術文獻尚未探討的，那就是隨著社會的多樣化，人也變得十分善變，除了上述每個人個性本質上對擁擠的感受不同外，當這些人實際參與觀光遊憩時，對擁擠的忍受度是會隨時調整的，換句話說，人們會隨當時情境調整其對擁擠的感受。當然，這樣就會讓承載量的分析和預測工作更顯得困難，因為不確定性又增加了。

經由上面的討論看來，分析社會承載量似乎困難重重，有人甚至質疑這類研究的必要性，還有人戲稱「社會承載量」為學術玩具，用以賺取計畫的經費。由於在社會承載量的研究領域裡仍缺乏實質、明確的量測方法和堅實的理論基礎，通常僅能做所謂相對性數值的操作。當然，這不正透露出，這個領域仍有無限的發展空間，仍待更多有識之士積極投入。根據以往的研究結論與經驗法則，我們可以歸納出在下列情境下，社會承載量的數值會增加：

◆ 遊憩行為發生地點愈接近人口密集地區。

◆ 遊憩活動類型愈屬使用者導向。

◆ 遊憩區愈趨人工化，商業化設施愈多時。

◆ 基礎設施容量量增加時，如增加公共廁所數量。

◆ 遊客群的同質性愈高時。

◆ 該遊憩區使用方式單純、無其他用途時。

◆ 使用者表現出高度使用技巧時。假設某個運動場地有溜直排滑輪技巧不好者存在時，會影響同時可使用的人數。

◆ 遊憩區的形狀，狹長形較四方形的社會承載量高。

◆ 空間隱密性愈高（如樹叢可以增加隱密性），社會承載量增加。

◎當地民眾對社會承載量的看法

當一個遊憩區出現遊客過度擁擠現象時，或者遊客行為太過粗魯以至於對當地居民的日常生活造成影響時，居民就會開始出現抱怨的聲音，要是這些民怨一直無法有效地宣洩，總有一天會爆發出來，產生自立救濟或抗爭運動；因為當地居民大多世居於此，在此熟悉的環境生活了好一段時間，不若前面所說的外向型遊客，一感覺環境過於擁擠

時拔腿就跑，大多數當地居民不會以自我遷居來作為故事的結局。倘若要仔細地舉列出當地居民對遊客的種種抱怨，絕非短短文字可究；但是你若有心要去探索也沒那麼難，只要您走一趟九份，訪問當地的居民（特別是未因觀光獲利者），就可略知一二。你大概會聽到如下的抱怨：個人隱私曝光、停車場不足、塞車、噪音、環境變髒、垃圾增加、當地物價變貴、小偷變多等等。

在國外的研究案例中，曾有不少的社會學者深入探討當地民眾對觀光發展的看法，還有人深入分析觀光活動對當地居民生活習慣、信仰、文化、價值觀等造成的影響，本書僅以學者戴喜於一九七五年所進行的研究來說明當地民眾對觀光發展的感受。他發現隨著觀光遊憩區逐步開發，居民的心情和態度會隨之改變，約略可分成五個時期加以描述，一是喜悅期（蜜月期），二是冷漠期，三是抱怨期，四是對立期，最後則是溝通與談判。

在喜悅期（蜜月期）時，投資者和遊客都是受到歡迎的，通常這時管理單位沒有任何具體管理或約束遊客的計畫或策略。冷漠期時，遊憩區的各種設施逐漸施工完成，遊客也持續增加，當地居民視為理所當然而不以為意，沒有特別感覺，仍能以原生活方式

繼續過活。抱怨期出現時，通常代表遊客人數已屆該據點可以提供的飽和量，擁擠的人潮和車潮開始出現，當地民眾生活受到實質干擾，抱怨的情緒開始產生。最糟的是管理單位常會置這種擁擠現象於不顧，表現出麻木不仁的態度，未採任何處理對策；若是私人經營者還會竊竊自喜，以為自己的遊樂區非常受到大眾的歡迎，打算擴大經營，以迎合更廣大的遊客需求。這時對立期就產生了，民眾開始厭煩受擾的生活，批評管理單位只為觀光收益而不顧當地居民的生活品質，抗議阻撓擴建計畫。最後則是溝通與談判，雙方只好坐下來談，共覓解決之道，回饋金是最常用也是最有效的手段。

眾多研究的結論明白告訴我們，當地居民的意見或態度會明顯分成兩群，一群是在觀光活動有直接或間接受益者，若是既得利益者，為維護賺錢的「金母雞」，當然不會去反對觀光發展；也有人是被開發單位拿錢擺平的，拿人手短。另一群人則會據理力爭，為維護自身權益而走上街頭。但是多數人則會選擇靜觀其變，敢怒不敢言，而這不也是現實社會現況的縮影，但對社會的不公不義現象，民眾的反應還是上述三大類。

遊憩承載量管制

若要具體地求出生態承載量並不是那樣容易，而社會承載量又充滿前述的不確定性和複雜性，所以要決定承載量似乎有點「阿婆生小孩」，希望渺茫、前途看淡；影響遊憩承載量的因素實在太多了，有些因素還可能彼此牽扯，因子和因子間具加成關係。在了解實際執行的困難和決策時的模糊空間，有些研究者乾脆改採間接或側面出擊，不再以理論為重，而是以解決問題作為出發，了解每個問題眞正的癥結所在，而不再廣泛地分析各因子，僅找出少數幾個關鍵影響因子（當然有風險），將研究精力集中於這個點上。

這樣或許無法找出眞正的理想值，但可對演變趨勢進行預測，估算出幾組有意義的參考值，再交由決策者定奪。近來則流行所謂的參與式決策，承載量不再是少數幾個人或幾位專家的主觀判定，而是集合當地民眾、相關利益團體、民意代表、政府官員等一起坐下來協商，找出一個各方都可接受（或許不滿意但可接受）的決策值，具體如每天開放多少人參觀。

有學者批評這樣的個案分析只算是規劃報告，在提供作為學術通則或理論建構上毫無貢獻；然而管理單位卻非常樂見這類研究的出現，或許在學術上沒有多大的貢獻，但往往能解決實際問題，所以這種參與式的行動研究愈來愈受到重視，同時可提供實務界寶貴的經驗法則。此外，這也讓大家了解到在遊憩承載量的訂定上絕不再憑個人單打獨鬥就可完成，而是一種團隊工作，需結合各種領域的相關人員一起擬定。

於此還想特別提出一個重要觀念，其實許多人類社會的現象與狀態的本質是種特性，只能藉由定性的描述來一窺其風貌，很難加以定量化、數值化，在社會承載量的分析上就會面臨此種基本問題。但是受到自然科學盛行，處處講求數據的影響，許多社會的問題與現象也被放在同樣的思考框架中，要求提出具體數值；事實上這樣的數值是不存在的，存在的數值只是偏頗的假象。或許我們該還給社會許多現象原貌，不能具體量化的部分就不要穿鑿附會、勉強為之，而應順著問題的特性，利用所謂質性研究的方法來探討。社會承載量中屬於或僅能以定性角度觀之的因子不少，如涉及遊客價值觀、態度、心理意向的部分。幸好，最近這幾年質性研究的相關方法有長足進步，日後或許可藉助質性研究的方法來探討社會承載量，同時尋找與發展利用質性資料進行決策，而非

全般倚賴數據。

在考量自然環境容易受到遊憩活動干擾與衝擊下，規劃者和管理者在進行承載量管制時應有下列基本共識：

◆ 盡可能提供多樣的遊憩機會給不同的參與者，使遊客都能滿足其遊憩需求。

◆ 規劃者和管理者應明確訂定可接受的使用程度，但絕不可傷及生態環境。

◆ 若有明顯的需求超過容受情形存在，規劃者和管理者可選定適當地區，利用人工補強方式，最好應用生態工法，提增遊憩承載量。

◆ 採取謹慎態度與作法，在建立有使用門檻值的地區，應嚴格執行管制措施，限制遊客使用強度，以使衝擊效應在可承受範圍內。

其實，實質承載量是變容易再增加的，如增加現有設施的容量，游泳池、網球場、旅館、露營場地、盥洗室等。若將許多人工設施擺進自然環境中，同時投入資金、人力，管理技術，也將使該地區的實質承載量變大。最極端的情形是最後整個自然生態環境全被人工設施所取代，如創造出所謂的「人工海灘」，加拿大的西艾德蒙吞（West Edmonton Mall）和日本九州的園頂海洋世界即可代表；日本東京附近還有全世界最大的

人工滑雪場，Skidome，長及四百九十八公尺，寬達一百公尺，坡降達八十八公尺，吸引大批的觀光人潮。以環境觀點而言，當然不喜歡自然環境漸被人為設施所取代，甚至全部人工化；只是回到現實環境來看，目前全世界遊憩人口如此龐大，若不是因為在都會地區有這些人工設施，提供大量的遊憩機會，適時舒緩自然區域的遊憩壓力；若是這些人全跑到野外去活動，那麼國家公園和各類型保護區將變成何種面貌？而且如果透過對設施的精密規劃設計，在單位面積上可同時容納更多的遊客，或者在管理技術加以改良，使得遊客人潮的流動更為順暢，那麼在單位時間上就有更多遊客滿足其遊憩需求，那麼也可減少其他地區再被開發成為遊憩樂園。所以這些人工化的遊憩設施確有其實質功能，而適度提增某些已開發區域的實質承載量也是可行的作法。

管理承載量

其實，科學性研究所得的結果不是決策的唯一依據，應當成輔助決策眾多資料中的一種；況且科學性研究常會採用理論模式，而這些理論模式和現實環境間會有差距存

在，所得結論無法完全應用於實際問題的解決，而這時規劃者的角色就很重要，可以扮

演連結兩者的中間引線人。規劃者將理論性探討變成基礎，應用於實際環境規劃作業，

當然需明確訂定管理的目標、具體的措施、設施設計容量等，這時遊憩承載量需以另一

種明確的方式呈現，即所謂的「管理承載量」（managerial carrying capacity）。換言之，管

理承載量是管理者專業判斷後所得的結果，而非來自真確的科學性量測，是決策學所用

的專用名詞。規劃者和管理者從其專業的角度，配合各種研究數據，挑選出一種符合當

時各條件下的最佳方案，這當中涉及規劃者和管理者主觀意念和專業判斷，當然這些人

就需負起決策責任。而目前的規劃決策，除了專業人士參與外，還會廣邀地方民眾一起

參與。

訂定管理承載量時需同時考量經濟因素，不要一群專家做出單面思考的決策，如某

個保護區嚴格限制人為活動，將每日參觀人數訂為十人（假設），這結果對保育來說固然

很好，但是如果以這樣的觀光規模並無法帶來經濟誘因，生態旅遊根本無法發展，因為

旅行業者覺得划不來，賠本生意無人做，於是保護區的經濟命脈：觀光收入，可能因此

中斷，保育研究計畫也可能因而缺乏經費而宣告停止，結果反而更得不償失。所以，決

策不僅是一種科學，更是一門藝術，如何拿捏其中的尺度很重要，當然，也不可以因為想要多賺錢，而去犧牲性保護區的保育水準，最好是做出雙贏的決策，在保育管制面稍微的讓步，且在不至於造成明顯或永久性傷害的前提下，讓出觀光發展的空間，換取日後可供作保育的更多實際資源（經費）。

從實務工作面來看，管理承載量非常重要，它是設施容量規劃的依據，如停車場大小、住宿床位等。某些保護區先前已有避難小屋、工作站的存在，若不考慮再興建新的人工設施，那麼這些避難小屋、工作站所能容納的遊客數量就變成了最具體的管理承載量，每天僅能服務定額的遊客，多出來的人若堅持上山將面臨無法住宿的問題。原則上保護程度愈高的保護區是以不再增加新的人工設施為原則，常利用現有的設備加以改修，或增加其使用的效能、頻率，儘量將遊客分散於不同時段、季節，不要擠在同一熱門時段。當然，就保護區的規劃來說，不應以某一熱門時段的尖峰遊客量來設計基礎設施的承載量，否則在離峰將造成資源的浪費，而且勢將危及許多自然的地區。

談到承載量，還有一個非常重要的觀念需加以釐清，但常被規劃者所忽略，那就是某一個遊憩區的承載量並不是一個單一的數值。通常在完整的遊憩區內會有不同的活動

分區，如步道、野餐區、露營區……等等，應個別計算這些小使用分區的承載量，以作為實際管理之用。學者陸克斯曾發現，規劃人員經常單純利用遊憩區的總面積來求得該遊憩區的承載量，結果開放這麼多遊客進入後，他們並不是均勻地分散在整個遊憩區內，而是集中於某處野餐區或某幾條步道上；結果造成遊客人群聚集地區格外擁擠，環境嚴重受創。所以他強烈建議每個小使用分區都應計算出承載量，以提供現場管理人員隨時進行管制，避免造成同一時間內遊客使用人數超過當地環境所能容許的範圍。

所以承載量在規劃分析時應有層級的觀念與作法，不同的層級擬定適宜的管理承載量。一個理想的決策應是從最下層開始逐層考量編列，如從每個遊憩區的實質估算開始，以太魯閣布洛灣為例，應再往下細分，從自然步道、野餐區、劇場等設施容量，估算可容納的遊客數量。而後再擴展至區域層級，如以太魯閣國家公園為單位，或者以所謂中橫觀光線為考量，合併計算所能承載的遊客數量。然後層層上移，找出中部地區的承載規模，以及最後以全台灣島為思考，訂定全國遊憩區所能提供的遊客承載量。

這當中需結合政府各單位與民間一起合作，只是現實並未如此理想，各單位大多自掃門前雪，從事自己的規劃與設計，彼此間缺乏協調。所以在台灣許多遊憩區常發生入

園的遊客車輛多於該區所能提供的停車位，導致到處亂停、路肩停車；或者是遊憩區的遊客車輛遠超過當地交通動線的負荷量，於是假日一到就會發生大塞車。進行承載量決策時，也和所考量的時間尺度有關，從長遠利益或永續發展的角度，所定的承載量會和以近程獲利為出發的情形有所不同。所以說承載量絕不是一個固定值，會隨時空的轉變而產生變化。一般說來，重視長久利益者會採取較為保守、謹慎的作法，保護區也會以長期發展作為考量，而人工化的遊樂園則會以短、中期獲利為主；只是若要持續發展某項觀光遊憩事業，不應有短視近利的想法，應有完整而妥善的宏觀規劃，擬定短、中、長程的管理承載量。

◎管理承載量的表現方式

雖然在建立遊憩承載量上出現諸多的困難，如絕對（標準）值難覓、門檻值存在與否……等，但這不應阻礙管理人員對於管理承載量的訂定，還是要訂出個具體的數值，才能方便管理工作的推動，即使有爭議或者可能挨罵，如福山植物園便訂有遊客人數管制措施，每日僅服務固定數量的遊客。

管理承載量有不同的表現方式，但常見的表示方法為指數型態，或是化成與某參考

數值的相對比率，經常會看見的有：

◆　每年（或每季）遊客人數÷當地居民人數

◆　每年（或每季）遊客人數÷遊憩區面積

◆　可提供床位數÷當地居民人數

◆　可提供床位數÷遊憩區面積

◆　遊憩區面積÷可提供床位數

◆　熱門時期（月）的遊客數÷當地居民人數（最好以處於抱怨期之統計值）

◆　熱門時期（月）的遊客數÷遊憩區面積

◆　夜宿遊客數÷當地居民人數

◆　夜宿遊客數÷遊憩區面積

◆　某一景點同時出現的遊客數÷當地居民人數

◆　某一景點的尖峰遊客數÷該景點面積

◆　某幾年內（如五年）遊客總人數÷當地居民人數

◆ 夜宿遊客數÷旅館容量

◆ 夜宿遊客數÷海灘面積

◆ 海灘面積÷夜宿遊客數

◆ 海灘長度÷海灘活動的遊客數

◆ 露營人數÷露營營地面積

◆ 野餐人數÷野餐區面積

其實，上面所舉的例子只是其中的一小部分，不同地區的規劃設計有其不同的使用習慣、設計語彙。不過在時間尺度上，還是蠻一致的，以每年為基準者最為常見。而上述某些指標顯得極為粗淺，甚至在意涵上頗有爭議或可能會誤導，就拿每年（或每季）遊客人數÷當地居民人數，雖然經常被提及，但存在下列問題，第一是它完全忽略遊客停留的天數，第二是在當地居民人數太少的情況下，即使遊客數不多，也容易呈現誤解的數值，讓一般人誤以為當地遊憩壓力極大。

經濟合作發展組織（OECD）極為重視這方面的評量，所以曾發出一套更為複雜的表示方法，他們推出遊客承載量、遊客密度、旅館密度和旅館強度等四個主要的指標。

將遊客數目、當地居民人數、遊憩區特質結合在一起，利用公式進行運算，最後呈現第一個綜合指數：「遊客承載量」。至於「遊客密度」的估算則更為複雜，除將上述三項結合在一起，同時再考慮過夜的遊客人數、過夜的天數，同樣放進公式中計算出綜合指數。至於「旅館密度」則指該遊憩區內每平方公里土地可提供的住宿床位數，「旅館強度」則是將可提供的住宿床位數÷永久住在當地居民數×一千。

愛他，就要管管他

對遊憩者進行使用限制可謂是規劃者、管理者的一種特權，當然這也是考驗他們的管理智慧。一九七〇年代起就有許多研究陸續展開，針對特定遊憩區，或從區域角度、國家角度來訂定所謂的管制容量，以免遊憩擁擠現象發生、傷害自然環境，特別是在資源有限、環境敏感地區。有關使用限制的訂定應先從基礎研究著手，漢蒂等學者建議從生態承載量出發，並應確定下列兩件事：第一為遊憩衝擊的特性和變化速率應先被探討，第二是人類對各種生態特性的干擾程度，如物種組成應被確認。人類活動對生態環

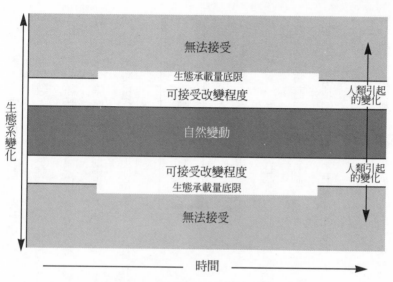

無法接受

生態承載量底限

可接受改變程度

人類引起的變化

自然變動

生態系變化

可接受改變程度

生態承載量底限

人類引起的變化

無法接受

時間

圖4-4　可接受改變程度概念圖

資料來源：Hendee et al., 1978.

境影響可能會有兩個面向，一是
增加作用，一是降低作用。所以
在圖4-4就有兩個方向，中間區帶
表示沒有人為干擾下自然界的變
動，緊鄰的兩個區域顯示人類活
動進入後，自然環境產生了變
化，但是這些變化還在可接受的
範圍。當變化程度超出此範圍，
就稱為「不可接受的改變」，意
味著環境在組成上會有明顯的改
變，或是其功能有永久傷害之
虞。

　　通常研究者會對研究樣區的
各種環境因子，逐一進行定性和

定量的調查分析，找出明顯的關鍵因子（目前還很難考慮各因子間的加成作用），然後利用這個關鍵因子來擬定承載量管制，再交由規劃者和管理者根據所提出的建議，進行可接受程度的判決與取捨，然後發為決策。決策過程中，民眾參與是相當重要的一環，尤其是在社會承載量的訂定上；當然這勢必會增加人員負荷和執行成本，但若負擔得起，就應朝滿足民眾方向進行，因為執政者總要能做到「民之所欲常在我心」。

在台灣許多標榜著民眾參與的計畫，只流於形式，開開座談會或公聽會，或者是在計畫做好後，請民眾列席表示意見；遊戲規則都已訂定了，所以實質成效不大。其實，打從研究一開始就應邀民眾加入，尊重各種多元的聲音；在國外如英國還有更開放的作法，由民眾自己來訂定遊戲規則，規劃者僅扮演協助、引導的角色。社會承載量通常在決策時扮演了決定性的關鍵，因為它通常是瓶頸部分。當然在社會承載量制定上，也可仿生態承載量的概念，建立同樣的思考模式。其實，第一次所做出來的管制決策，通常不見得完美，須於實際執行後再進行檢討修正，所以定期檢討十分重要，可以回饋修正管理措施，以達最完善的境界。

總結來說，經營管理遊憩區時，下列觀念必須牢記於心：

◆ 活動盡量選擇自然抗壓強的場地，如選擇含深層土壤、植被耐踐踏的地區，而淺層土壤或是植被不耐踐踏地區就應避免人類接近。

◆ 在不影響生態環境的原則下，某些人類活動頻繁區域可使用土壤改良劑或修飾劑，或給予植被補充更充足的養分，增加抗壓強度（但需審慎評估）。

◆ 做好植被管理，如植種、二次植種或更替為耐踐踏物種（避免用外來種）。

◆ 定期灌溉，補充水分。

◆ 採取防止土壤侵蝕的措施。

◆ 適當修整過密的樹冠上層，使陽光、雨水、養分能較順暢進入草地中。

◆ 在較脆弱的生態系，應防止人類直接侵入，如山中的湖泊，應架設隔絕設施或以引導設施限制遊客活動範圍。

◆ 循環使用場地與設施，如露營地和步道，讓部分環境調養生息，但不可以此作為興建新露營地的理由。

◆ 地表鋪面設計要適當，不要全部淋上水泥或柏油。

◆ 針對不同活動類型，採用不同的管理技術。

◆ 同時管制遊憩設施的數量和種類，特別是在國家公園和保護區。

◆ 善用各種遊客入園管制措施：申請許可證、配額管制、抽籤、活動使用執照（如潛水）、提高門票收費、不同門票費率（如尖峰和平日兩級制，減輕假日的壓力）、限制遊客停留園區時間等。

◆ 限制每個參訪團體人數。

◆ 勸導或禁止越野吉普車進入園區。

◆ 將不同遊憩使用類型加以分區。

◆ 根據經營管理目標，將某些特定區域僅開放給特定用途者，如賞鳥，因為其他活動會對其產生干擾。

◆ 遊憩區內一定要再進行細部分區，並區分為低密度、中密度、高密度使用三種等級。

◆ 在這些不同的小分區內，訂定各自的承載量管理，確實執行。

◆ 分散過於擁擠區域的遊客，並加強設施的維護管理。

◆ 除非經審慎評估確定其必要性，否則不宜將原始地區開發為遊憩區。

◆ 對於既有存在的遊憩區，透過硬體修建、管理技術等提高其使用率。

◆ 儘量將不相容的人為設施移出園區。

◆ 儘量少蓋占地大、耗用資源多，或者同時間僅能提供少數人使用的設施。

◆ 鼓勵私人於園區外興建飯店、餐飲設施，藉以減輕對園區的壓力。

◆ 野生動物每天的覓食時段，或是每年野生動物行為敏感時段（如求偶、育雛），應禁止遊客接近該區域，防止干擾事件發生。

◆ 每年選定一特定時期封園，讓自然環境調養生息。

◆ 遇到重大危害事件時，宜暫時封閉園區，如口蹄疫發生時。

◆ 鼓勵非尖峰時間的遊客，如減免費用，或提供特別解說、特別服務。

◆ 在適當地區建立告示牌，提醒民眾遵守園區行為規範。

◆ 民眾入園前，提供宣導小冊子，具體告知哪些行為是禁止的。

◆ 確實處罰違法行為，不應有時間上的延宕，民眾因而喪失警惕心，千萬別讓取締成效不彰，民眾覺得無所謂而做出破壞行為。

◆ 軟硬兼施，引導遊客行為。

◆ 透過環境教育，建立民眾的環境倫理。

◆ 透過教育，培養對環境友善的的觀光遊憩倫理。

生態旅遊
21世紀旅遊新主張 168

第5章　尋找一種

可能的共生關係：生態旅遊

在了解觀光也可能成為傷害環境的罪人後，社會學者也開始對傳統大眾觀光旅遊有不同的看法，開始思慮這樣的觀光活動對當地社會所造成的影響，進而脫離傳統套裝旅遊，演變出許多新的觀光方式（見**表5-1**），最近則以「生態旅遊」最常被提及與討論。這些詞彙並不代表同一件事，事實上有明顯的差異存在，只是他們有一共通點，都是相對於傳統大眾觀光而提出新的思考方向，只是在修正的幅度與關懷的面向上有所出入，但大多是為了減少傳統遊憩方式對生態環境或人文社會所造成的負面影響。

或許可仿學者米提寇斯基的作法將觀光活動分成兩大類，一類是傳統的大眾觀光旅遊，另一類是調整後的觀光活動，調整後的觀光活動包含許多不同的類型，但是他們都是針對大眾觀光的缺點與毛病進行修正的。傳統大眾觀光的特徵為人數眾多、大規模，而新型態的觀光則為小規模、低密度、分散在非都市地區，而且參與者不若大眾觀光擁有來自各階層的遊客及各式各樣的參與者。新型態觀光的參與者多為特定族群，一般來說為具有較高的教育背景或者是較高的收入，雖然一些自然探險家不一定都很富有，但至少他們也要付得起旅費。如同學者浦列克形容的，他們通常知識廣博、具獨立人格，喜愛尋找新的刺激和滿足；當然，若要進一步了解這兩類活動參與者的不同，還需藉助

表5-1　幾種自然取向的調整性觀光活動

nature-based tourism	自然取向的旅遊	soft tourism	軟性旅遊
nature travel	自然旅行	nature tourism	自然觀光
nature-oriented tourism	自然導向的旅遊	ecotourism	生態旅遊
environment-friendly tourism	友善的環境旅遊	wildlife tourism	野生生物旅遊
environmental pilgrimage	環境朝聖	green tourism	綠色觀光
sustainable tourism	永續觀光	special interest tourism	特定主題旅遊
alternative tourism	另類旅遊	appropriate tourism	適宜的旅遊
ethical tourism	倫理旅遊	responsible tourism	負責的觀光

資料來源：作者整理。

更多社會學的研究。

　　自從這些調整性的觀光活動被提出後，觀光同時要考量環境保護的想法開始被廣泛接納，許多學者便認為，不僅是調整性的觀光需注意環境外，其實所有的觀光活動（包含大眾旅遊）都要考量環境保護，儘可能將對環境的衝擊減到最小，所以遊客從事觀光行為時應事前進行完善的規劃、周延的準備，而管理者也應對遊客行為進行適宜的管制與約束。其實，調整性的觀光活動並不是最近才出現的新名詞，早在第一次世界大戰後，就有一批德國人開始倡導所謂自然導向的旅遊，這可謂是自然旅遊的濫觴；而在十九世紀中葉大眾旅遊興起之時，自然旅遊已經同時存在了，所以某些學

者指稱因為環境運動興起後，才出現這些調整性觀光活動的論點是不正確的。

或許你我心中都會有一個疑問，那就是調整性的觀光活動是否會取代傳統的大眾旅遊？是否會成為觀光活動的主流？甚至造成大眾旅遊的式微甚至是消失呢？熟悉觀光旅遊發展趨勢的專家並不認為這樣的事情會發生，大眾旅遊仍會繼續存在，因為它的投資最省，投資報酬率高，對國家或區域經濟能提供實質的貢獻，而且效果常是立竿見影的；此外，遊客來源廣泛，不限哪個階層，能滿足各類型的需求。甚至還有學者預測未來會出現更大型、更大規模的旅遊（megamass tourism）。但是這些大眾旅遊的活動也會見賢思齊，開始修正部分行為，儘量減少對自然環境的影響，只是這類活動的基本出發點在於經濟誘因，以賺錢為目的，我們仍無法期盼它們會完全走向調整性旅遊的方向。

在整個觀光市場中，各種觀光活動都有其存在的必要性，各有其扮演的角色和定位，而每種觀光活動也應可在觀光市場找到其存在的位置，只要遊客的需求存在。每個國家在訂定觀光政策時，應充分考量該國自然資源特性和現況，擬定合宜的發展策略，有些國家本質上就不適合發展大眾觀光，只適宜發展小眾的自然觀光，如多明尼加；而某些地區則較適宜發展大眾觀光，如香港；當然也有些國家可以並行發展，如澳洲。在

這些可同時發展大眾觀光和自然觀光的國度，政府可適時讓各類活動百花齊放，增加遊憩資源的多樣性，吸引更多的國際觀光客。通常民眾也樂見這種發展型態，因為可以增加選擇的空間，增加遊憩體驗，他們可以在一趟旅程中安排欣賞不同景觀，可以享受自然知性之旅，也可以包括以娛樂為主的節目；或者這個假期到主題樂園去享受刺激，下週再到國家公園去賞鳥。所以，大部分學者認為某些國家企圖直接以「調整性的觀光活動」來取代原存在的「大眾旅遊」是不切實際的。

生態旅遊的興起

在所有經濟活動中，若說觀光和遊憩代表最為友善的土地利用方式是毫無問題的。然觀光仍會對環境帶來不少的負面影響卻也是不爭的事實，和污染情形普遍的重工業比較，觀光常能躲在所謂的「無煙囪工業」的保護傘下。一九七○年代隨著傳統大眾觀光（conventional mass tourism）人數大量增加，導致許多生態面和社會面的不良影響，大家開始質疑觀光對環境的友善關係？不僅從定性的角度檢視，許多研究學者也相繼投入嘗

試定量遊憩衝擊的強度，這樣的覺知隨著一九八七年布蘭德爾報告的出爐而加溫。布蘭德爾報告揭櫫人類的新方向：永續發展（sustainable development），說明不可因為現今需求而損及未來世代的發展。就如同永續發展國際研究中心的前任總裁漢生所言，永續發展的基本理念為「維護跨世代的公平」，我們這個世代的人絕不可以為了眼前的利益而忽略後來子孫的長遠發展。布蘭德爾報告在全世界受到極大的迴響，許多經濟活動開始接受並導入此觀念，這裡頭包含了觀光。我們可藉由美國對國家公園的定義來演繹為環境著想的永續觀光，「經營管理生態系以維護該環境的生態完整性」，並不損及後代子孫從中獲得愉悅」。艾德華和巴克斯則定義為「一種考量生態平衡的觀光模式」，理查·布萊特則定義永續觀光為「維持與管理一地在無限的未來仍繼續存在，且不對其環境造成損壞或改變的觀光」。換句話說，為環境著想的永續觀光即和布達斯基所提的共生模式相若，應使生態保育與觀光發展並行不悖。

根據伊麗莎白·布的講法，生態旅遊觀念的興起主要因為兩個現代潮流的轉變，第一個趨勢是在觀光的供給面上，經濟發展和保育的整合是一時代趨勢，尤其是在許多低度開發國家，觀光旅遊的收入往往是保護區或國家公園經營管理的衣食父母。第二個是

在觀光的需求面上的變化，人們對走馬看花式的觀光愈來愈不感到興趣，而愈來愈多人想成為主動出擊的旅行家，不喜歡再接受制式安排，他們喜歡到自然地區去探險、尋找新的遊憩體驗，而且關心自然保育和環境生態的人愈來愈多，這類的人往往喜歡進行所謂的知性之旅，在旅途中繼續接受知識和文化的洗禮。以上二個現代趨勢正促使生態旅遊在各地蓬勃發展，生態旅遊儼然已成籌募自然保育經費的最佳管道，所以許多國家更將生態旅遊提升至國家發展政策層級，成為該國觀光發展的主流價值，縱使許多國家對生態旅遊的界定可能不盡相同。

生態旅遊（ecotourism）是一種以自然為本，並以自然為導向的調整性觀光活動，較為類似的名詞如自然旅遊（nature tourism）和綠色觀光（green tourism）。生態旅遊主要包含一些對環境較為友善的軟性活動，如爬山、健行、自然觀察和自然攝影……等等。然而對其所包含的活動類型，不同學者有不同的見解，如有些人認為僅侷限於自然類型的活動，部分人士則指出應將欣賞人類文化也包含在內，如參觀歷史建築物、古蹟、考古遺址等。近來趨勢似有將參訪人類文化的活動也納入生態旅遊的範疇中，如世界觀光組織（WTO）也主張將人類文化的活動納入生態旅遊的範疇中，只是在處理上要非常小

心，因為通常在原野的保護區類都會留有具觀光價值的文化資產，否則極容易造成訂定生態旅遊規範時的灰色地帶，因為有時文化資產的維護與管理可能和自然生態的保育衝突，此時孰重孰輕？該如何拿捏？所以推動生態旅遊應該還是回歸到自然環境的考量上。

◎ 生態旅遊的概念

生態旅遊一詞最早出現可追溯至一九六五年，學者賀茲特建議對於文化、教育以及旅遊再省思，並倡導所謂的生態的旅遊（ecological tourism），發展至今生態旅遊已成國際保育和永續發展之基礎概念。生態旅遊起源自人類環境倫理觀之覺醒，一九六○至一九七○年代，美國部分國家公園和保護區的生態體系遭受嚴重的衝擊，引發人們開始對戶外野生動植物的自然庇護所與遊憩使用並存的再思考；在「生態永續發展」理念的催化下，便醞釀出「生態旅遊」這種概念。關於生態旅遊及永續觀光方面的名詞眾說紛紜，如綠色觀光、另類觀光（alternative tourism）、生態之旅（ecotravel）、環境朝聖（environmental pilgrimage）、倫理旅遊（ethical travel）、永續性旅遊（sustainable travel）、社

會責任性觀光（socially responsible tourism）……等。一九八三年，學者赫克特提出「生態旅遊」一詞，成為目前最普遍使用的語彙。廣義地說，生態旅遊可以從供給與需求兩個面向來加以界定，即是將資源使用方式界定為自然性、生態性，或者要求遊客具有「環境倫理及環境認知」；其中反映了生態旅遊與當地生態及社會共存的架構，也同時達成了社會、經濟及環境共生的目標。此外，可歸結出生態旅遊的三大特點：

1. 生態旅遊是一種仰賴當地資源的旅遊：以自然及人文資源為基礎的資源旅遊方式，人們帶著某一特定目的（例如：野生動植物觀察、現存文化特質欣賞等），到干擾較輕微的地區或未受污染之自然地區旅遊。

2. 生態旅遊是一種強調當地資源保育的旅遊：生態旅遊不僅單純為一種生態性、自然性的旅遊，也是一種透過旅遊來加強保育的觀光活動，甚至希望直接提供保育實質貢獻。

3. 生態旅遊是一種維護當地社區概念的旅遊：生態旅遊除了是一種提供自然遊憩體驗的環境責任型旅遊之外，也負有繁榮地方經濟、提升當地居民生活品質，同時

尊重與維護當地部落傳統文化之完整性的重要功能。

◎生態旅遊的定義

生態旅遊相對於大眾旅遊而言，是一種自然取向的觀光旅遊，並被認爲是一種兼顧自然保育與遊憩發展目的的活動。學者赫克特定義生態旅遊爲，到相對未受干擾或未受污染的自然區域旅行，有特定的研究主題，且體驗或欣賞其中的野生動植物景象，並且關心區內的文化特色。生態旅遊包含科學、美學、哲學方面的意涵，但並不表示從事生態旅遊者要變成這些方面的專家；重點在於一個人從事生態旅遊，就有機會沈浸在自然環境中，擺脫日常工作、都市生活的壓力，然後慢慢潛移默化，變成一個關心環境保護、自然保育的人。柯特則認爲生態旅遊是一種發展模式，在選定的自然區域中，規劃出遊憩基地以及生物資源部分，並標示出其與社會經濟面的連結。另一方面，相對於一般觀光旅遊大塊頭式的規劃，生態旅遊可被視爲是一種有事先妥善計畫，詳細謹愼思慮其利益和衝擊的旅行，它可同時促進地方文化的整合，可將規劃重點放在提升地方知

識、技能與生活型態，促進當地傳統價值的保存，並透過此管道向遊客介紹他們的文化。國際生態旅遊學會定義生態旅遊為一種負責任的旅行，其負有環境保育以及維護地方住民福利的使命。

綜合上述可了解生態旅遊是一種旅遊的形式，主要立基於當地自然、歷史以及傳統文化上。生態旅遊者以精神欣賞、參與和培養敏感度來跟低度開發地區產生互動，旅遊者扮演一種非消費者的角色，融合於野生動物及自然環境間，透過勞力或經濟方式，對當地保育和住民做出貢獻。所以，生態旅遊的概念不僅可應用於保護區，其他以自然資源為立基的遊憩方式都應注入生態旅遊的觀念；另外，生態旅遊還有另一層面向：國家和區域政府的角色與功能有責任維持地方居民的生活，可經由補助金錢、立法和實質改善計畫著手，來管理土地和提升當地民眾的生活水準。所以歸納來說，生態旅遊的特點在於：

◆ 將對環境的衝擊減到最小，不損壞自然環境，維護生態的永續。

◆ 以最尊重的態度對待當地文化。

◆ 以最大的經濟利潤回饋地方。

◆ 給參與遊客最大的遊憩滿足。

◆ 通常出現於相對少受干擾的自然區域。

◆ 遊客應切身成為對自然環境保護、管理的正面貢獻者。

◆ 以建立一套適合當地的經營管理制度為目標。

◎ 生態旅遊的原則

　　實際執行生態旅遊活動時可概分為兩大類型組織，一是具營利行為的私部門，另一種是非營利組織。有社會責任的企業若想經營生態旅遊市場不應受到抑制，但是似乎許多發展趨勢傾向由非營利的民間團體或公益組織來負責，如生態保育社團或提倡環境教育的訓練機構。此外，在許多第三世界國家，國家財政十分吃緊，常無經費從事保育活動，這時許多外國的社團或國際性的大型保育組織常會取代該國政府的地位，實質從事保育工作，改善原本保護區紙上談兵的窘境。但是千萬要記得只有該國的政府機構才能提供長遠的規劃與管理，例如從法令和政策面來確保保護區存在的合法性，維護後代子孫的寶貴資產。國外保育團體扮演的應是及時雨的角色，在該國來不及處理生態旅遊

時，給予協助或直接接管，並可為該國賺來外匯，以期早日脫離貧窮的困境，同時訓練當地管理人員，以便日後可接手管理工作。

根據學者華倫泰的說法，生態旅遊運作的方針如下：(1)給予當地社區適當的利潤；(2)將觀光旅遊活動與自然保護相連結；(3)在保護環境的前提下，利用適當的經營管理方法與技術，提供遊憩服務，使當地民眾能從中獲益，而且遊客可滿足其遊憩體驗。而為了達成上述指導方針的要求，有某些基本原則要遵守，舉例來說：

◆ 小而美。人為操作因素、人工設施愈少愈好。

◆ 重質不重量。觀光客人數不要太多，並且希望他們有良好的行為規範。

◆ 局部開放與管制。並非將整個保護區全面開放，而是開放較不敏感的地區提供遊憩使用，而且要好好管制遊客活動範圍，避免傷及未開放地區。

◆ 適度連結當地文化與環境。當地民眾世居於此，對當地環境特別熟悉，可發展出相應的文化活動，並將這些活動推介給遊客；但不可因此而違背生態保育的大前提，例如為展現原住民的狩獵活動，而去獵殺瀕危的野生物種。

◆ 謹慎的監測。這是相當重要的工作，但經常被忽略，所得結果可以回饋修正目前

的管理措施，使得各項管理工作愈趨於完美。

◆ 准許行為與可接受程度的訂定。在管理備忘錄中應明列哪些是准許的行為，而哪些活動是禁止的，明白揭示環境所能接受的程度，以使保護區的每一份子皆了解。

◆ 藉助遊憩規劃與管理技術，輔助保護區的經營管理，如遊憩機會序列、遊客衝擊管理、遊客不良行為管理、可接受改變程度……等等。

◆ 國家公園與保護區仍須將保護視為第一優先，當遊憩用途與保育用途相牴觸時，以保育用途為先。

◆ 私人保護區可扮演補充的角色：某些活動可在私人保護區進行，舒緩國家公園的壓力。

◆ 使用者付費的觀念。觀光客必須付一定程度的費用，用以換取遊憩滿足。

◎生態旅遊活動有哪些？

生態旅遊包含的範疇很廣，主要有下列幾種類型：科學性、教育性、探險性和農業

性，而上述主要分野在於遊憩行為的發生地點，如農業性生態旅遊常安排參觀有機農場或所謂的綠色農業。其中，科學性生態旅遊活動可算是最符合生態旅遊精神的典型活動；而農業性的生態旅遊活動可能僅有部分考量生態，主要目標還是在於「生產」，而採用多目標方式經營。科學性生態旅遊近來發展頗為快速，這種類型也是環境主義者最為推崇的，參與遊客有計畫地跟隨專家或研究人員進入自然環境進行休憩，所以這種活動方式不但可以將遊憩活動對環境的干擾減到最低，同時也是推廣自然保育的最佳機會教育。參與者從中獲得與自然直接碰觸的體驗，學習尊重萬物和明白自然保育的重要性，潛移默化之下，可使來愈多人具有環保意識，甚至誘使他們加入保育行列中。在遊客參與保育陣線有一個有趣的實例，在以色列的納格夫沙漠區，保育人士常會和軍方單位發生爭執，而喜愛在此健行旅行的遊客便加入保育人士的陣營中，一起保護這片沙漠環境。

在眾多的冒險性活動中，哪些才屬於生態旅遊呢？從吊橋或山壁所進行的高空彈跳、在山中進行運動、越野識圖比賽，滑翔翼、騎馬、泛舟、獨木舟運動等均不被視為屬於生態旅遊的範疇，因為這些活動不是確實地、直接地或明白地存在關懷環境的面

向，上述的活動大多屬於挑戰性的運動，是個人為了追求刺激或鍛鍊身體而從事的活動。至於浮潛和衝浪也應歸於運動範圍，而非屬生態旅遊，因為這種活動主要彰顯個人的技術層面，也缺乏環境關懷面向。但是是否為生態旅遊活動不可單從字面或活動方式加以釐清，需從遊客參與的心態，以及更重要的行為表現來評估。許多生態旅遊活動則是被穿插在傳統的大眾式旅遊中，如在肯亞、哥斯達黎加以及墨西哥的猶加敦半島，在這些地區所盛行的許多旅程可分成兩部分，一部分包括如逛街購物、夜晚俱樂部、住宿於五星級大飯店，而另一部分行程則在原野地裡進行動物觀察。生態旅遊也造就了自然研究的發展，如賞鳥風氣大盛、自然觀察與記錄、野生動物攝影，或者藉著浮潛或潛水觀察海岸生態環境；於是在世界的許多角落散布著各類的生態旅遊者，如賞鯨或觀察海豹、加拿大的狐狸之旅、到亞馬遜河熱帶雨林健行或乘船等。

生態旅遊是個人行為的自覺

生態旅遊的另一個面向是個人行為的自覺，尤以在許多高度開發國家生活的人們，

要「從自身做起」（do it yourself），或者是具自覺性的團體，如盛行於低度開發國家的生態旅遊團。生態旅遊有幾個共通點，如盡量減少不必要的人工設施，盡量減少外來物質的輸入，遊客到達該地後住民宿、山屋，食用當地的食物，盡量利用不具污染性的交通工具，汽車、機車等應受到嚴格的管理，僅可行駛於特定範圍。該區的供電也應符合環境友善原則，使用風力、水力、太陽能等綠色科技。總之，一切不屬自然的東西能少盡量少。

「盡量將傷害減至最低」是耳熟能詳的觀念，但許多來自開發國家的遊客，白天可興高采烈地參與生態旅遊活動，到了晚上卻需住在高級飯店裡，期望這些遊客住民宿是天方夜譚，所以在保護區或國家公園就常常會出現五星級的高級飯店，如在太魯閣國家公園也出現了天祥晶華大飯店，甚至還有遊客使用直昇機當交通工具，以及豪華的游泳池、俱樂部等，這種奢華的旅遊實在很值得省思。所以標榜為生態旅遊的遊憩活動員的確實對環境是友善的嗎？有不少的學者提出這樣的質疑，他們認為有太多文獻高估了生態旅遊，低估了生態旅遊在實際執行時可能出現的問題。此外，更嚴重的是「生態旅遊」非常容易成為政客和利益團體操縱的口號，假生態旅遊之名使更多原本不對外開放的保護

區因而開放，開始遭受人類活動的干擾；或者以此名目變相向遊客收取更多的費用；而且目前缺乏一套評估遊憩衝擊的定量方式，很難實質了解生態旅遊對環境的可能破壞，所以步伐實宜審慎，不可讓它成為披著羊皮的狼。後來更有學者質疑高消費的生態旅遊，將造成某些旅程只有有錢人才玩得起一般人將無力負擔，而造成階級化問題。生態旅遊活動很明顯地在許多開發中或低度開發國家推展開來，這些國家的政府一邊希望可藉觀光的增加提升該國的經濟，同時減低觀光活動對當地環境或社會的衝擊。部分國家打算只發展小規模的生態旅遊，完全放棄其他觀光旅遊活動，例如不丹，該國僅發展高消費、套裝的小眾觀光活動，有學者稱之為「虛偽的歧視」。

遊客實質行為的改變重於一切。一個素行不良的遊客從事所謂自然旅遊時仍可能對環境產生嚴重的傷害，而一位具保育觀念的遊客在從事大眾觀光時，也可能處處注意到環境。而遊客實質行為的改變需要透過教育的管道，而且需要時間。並有賴社會整體價值觀的改變和旅遊倫理的養成。推動相關教育是非常重要的，惟讓旅遊倫理深植人心，進而對其遊憩行為產生自覺性的規範作用，那麼對環境將是友善的。所以推動任何觀光活動，不是在名稱上、名目上大作文章，而應從導正行為、注入新觀念著手。

生態旅遊的正面效益

從永續發展觀點來看，推動生態旅遊是值得讚賞的，它對環境的正面效益是明顯的，絕非只是理論空談，而是可於實際環境中落實的。生態旅遊可以產生觀光和環境間的移情作用，減少負面傷害，建立一種和諧的共生關係，世界野生動物基金會（WWF）的調查報告顯示在所取樣的國家公園裡，推動生態旅遊確實可以減少許多環境問題。基本上，生態旅遊是一種低衝擊的遊憩方式，因為它的規模相對較小，且活動受到一定的規範。

參與者會被導向具環境意識、保育觀念，而且他們通常較一般人有較高的知識水平。生態旅遊者會以環境倫理為其行為的準則，而且在他們深切了解環境的危機後，化為實質的關懷行動，如回到工作崗位或日常生活中會主動宣揚自然保育的理念，或加入相關的保育團體中擔任義工。實際行動還包含主動勸導不遵守規定的遊客、撿拾園區垃圾……等等，如遊客會在遊覽阿爾卑斯山順便進行淨山活動，在德國許多熱愛大自然的潛水者，會利用潛水時順便清理珊瑚礁的垃圾。有時生態旅遊者會成為前哨觀察員，一

且發現某些珍貴資源正遭受開發壓力衝擊時，或者哪個生態系值得設立保護區時，發聲告知保育團體或學者，或者發起相應的保護運動。以台灣目前狀況而言這兩個團體成員的重複性極高，平日關心環境議題者通常會加入保育團體，而這些人進行觀光活動時會較注意環境的面向，行為較為符合生態旅遊的規範，效果僅為傳教士對傳教。

隨著許多著名國際保育團體的支持和加入，如地球守望者、奧杜邦學會、自然保育協會、世界野生動物基金會、山岳協會、史密斯研究所等，生態旅遊的品質也隨之提升，甚至許多大學或研究單位、博物館等也表現出極大的興趣，這些機構開辦專門的生態之旅，聘請專家帶隊解說、設計一連串的實際課程與節目，豐富了生態旅遊的面貌。

隨著世界經濟不景氣，許多開發國家在科學和保育上的經費也大幅縮減，連帶影響許多大大小小研究機構的經費，不可諱言地，這些需自籌財源的機構無不將生態旅遊視為募集研究經費的不錯管道，只是執行上得格外謹慎小心，絕不可因此違背環境保護的最初衷。

另一類由私人公司所主辦的生態旅遊活動在歷次出團的表現上似乎也不差，縱使其出發點為賺錢和利潤，成效明顯優於傳統的大眾旅遊帶團方式。這類的旅行團團員人數

較少、素質較一致，帶團和解說的人員也會事先自我訓練一番，遊客也大多能遵守規範。只怕這是一開頭許多旅行社為打好知名度、建立口碑而仍保有的堅持，日後的發展仍待觀察。生態旅遊對生態保育的實質助益是非常明顯的，許多集團不惜巨資買下土地作為保護區，使之成為生態旅遊的據點；或者在賺錢後定期捐款支持特定保護區的保育研究計畫，其實也是互惠的原則，因為保護區管理得愈好、研究愈詳盡，可提供生態旅遊的題材就愈豐富，遊客選擇的機會就增加，旅行社更有利潤，如位於哥斯達黎加的布洛里歐‧卡利歐國家公園，就曾因獲得捐款而增購二百零四平方公里的土地。部分遊客也可能因參觀過該保護區，了解在經費上的拮据而進行私人捐款，在哥斯達黎加部分國家公園缺乏管理經費，而無法聘用管理人員，遊客的捐款或生態旅遊主辦或協辦單位的捐輸，有時就是及時雨，讓許多公園管理人擁有基本的薪資。

而私人企業也可能捐款給保護區，如哥斯達黎加就和美國知名製藥公司默克合作，簽署名為INbio的生物多樣性保存與應用計畫，自一九九一年十月一日起生效，截至一九九四年默克公司已提供二百萬美金給該國的自然保育部門和國家公園管理單位，提供作為人員培訓、大學研究、保育工作等經費，而默克的交換條件是派遣研究人員和公園管

理人員一起調查與研究當地的野生物種資源（植物、昆蟲等），以提供日後製藥和農業科技應用。其實，其他地區也曾有類似的例子，如巴西的泰拉諾娃（Terra Nova）森林保護區也曾受到某一製藥集團的大力援助，用以保護傳統印地安人療法中常見的藥用植物。

當然，生態旅遊對保護區最實質的經濟助益來自參與旅遊者所交的觀光費用。在印尼有部分森林的擁有者便賴這樣的收入來維持生計。這樣的利益其實不容輕忽，就同目前盛行的名言：「活的動物比死的個體有價值」，活的動物所吸引觀光客的收益遠大於殺死牠、賣售其毛皮或肉來得有賺頭。以下舉幾位經濟學者在某些保護區的實際估算為例。

1. 菲利普‧史威瑟（一九八一）估算每頭公獅子在其一生中共可賺進五十一萬四千美元源自外國觀光客的錢，而殺死牠就僅可得到美金八千五百元的報酬。

2. 魏詩登（一九八二）估算肯亞安波沙提（Amboseli）國家公園裡的每頭獅子每年可賺進美金二萬七千元的觀光收入。此外，該國家公園單因提供野生動物觀賞活動

所具有的土地價值，每公頃達四十美元，而若開闢為耕地，則每公頃只剩○・八美元的價值。

3. 強生（一九八六）發表其在南摩士比（South Moresby）國家公園的研究，顯示生態旅遊的收益確實優於伐木的木材生產。

4. 學者布（一九九○）在其書上曾記載，同樣大小的土地面積若提供作為自然保育、生態旅遊，其淨效益將是提供畜牧肉類生產的十八倍。

5. 拉斯庫里恩（一九九一）以美國的維京島（Virgin Island）國家公園為例，計算此種利用型態的投資報酬率大約有十倍之多。

6. 托比爾斯（一九九一）計算蒙地維德森林保護區每公頃土地的觀光利用價值達美金一千二百五十元，而目前收購當地附近土地的價格約為每公頃三十至一百美元，所以利用觀光收益進行保護區面積擴大的機會很大。

其實，將某塊原野地設立為保護區或國家公園，其價值是難以計量的，上述的觀光利益只是其中的一部分，還有許多實質的功能，很難用貨幣單位加以衡量，如生物多樣

性的保護、災害的防治等。只是透過上述生態旅遊的角度，我們已可看出劃設保護區對一國的經濟仍有可觀的正面助益，而絕非堅持開發的人士的謬論。長遠來說，這樣的土地利用型態或許是更高收益的保證。對許多低度開發國家而言，未開發、原始狀態反而是該國發展的契機，生態旅遊便是其中的一解，除了上面論述的經濟收益外，其實還有許多外部經濟效益未被討論，如發展觀光後將可吸引外商投資機場或公共設施，國外資金和人才的流入，或可創造就業機會，增加當地住民謀生方式，如販售傳統手工藝品等或從事清潔維護工作。

生態旅遊的負面影響

掛羊頭賣狗肉是最恐怖的，因為這樣的經營者絲毫沒有環境意識，只覺得有利可圖，就隨著生態旅遊的風潮投入市場，未有周詳的計畫和事前的安善準備，領隊人員也缺乏這方面的專業素養，就把一群人帶到野地去，當然對野地造成很大的傷害。這種方式對環境甚至大於傳統的大眾觀光，因為大眾旅遊的地點大多落在人為開

發程度極高的地區，而不是發生在環境敏感的保護區或國家公園。此外，生態旅遊的資金流向也是大家所關心的，有人懷疑這些錢（收益）無法真正流向保護區所在地，無法對實質管理或保育工作有實質貢獻。遊客將錢交給承辦單位，究竟有多少比率助益於保護區管理，或者被政客、利益團體給私吞了，原先預測對當地居民帶來可觀的實質經濟是否存在？保護區鄰近的旅館也可能是某財團所經營，遊客中心的飲料販售、紀念品也極可能被壟斷，甚至是由跨國性集團所掌控，連員工都從外地引進，當地居民所企盼的就業機會寥寥無幾。應極力杜絕此情況發生，當地居民應受到尊重和權益保護，且應實質從立法面加以保護，保護區工作也應開放當地民眾參與，明白記載須於某一定比率以上。當地居民組成團體，和政府、管理單位進行協調，管理計畫也應和居民一起擬定，而非關起門來自行作業，最後弄幾個公聽會後，草草收場。生態旅遊的發展必須確實給當地居民實質助益，否則很難說服他們不去打獵、採礦、放牧，因為那是他們的惟一生存之道。保護區管理工作需全賴當地居民的支持和配合，才能落實執行，締造雙贏，而給當地居民實質幫助是關鍵。

還有學者認為生態旅遊常以西方強勢文化的姿態出現，對當地文化不夠尊重，譬如

說哪些地區該保護？哪些地區可開放參觀？常由來自外國的所謂專家學者決定，甚少接納當地住民的聲音，生態旅遊的方式也是西方文化面向與價值觀的呈現，似乎有那麼一點新的帝國殖民主義，因為主辦這些活動的團體、飯店的經營者等常是外來的人在運作，本地人常無插手的空間。同時要注意永續觀光（sustainable tourism）的界定，本書所立論的為讓自然環境永續發展的觀光活動，但也有部分觀光學者則將永續觀光定義為讓某種觀光活動或某遊樂區的觀光發展能永續地經營下去，即屬企業永續經營的範疇，這種基本出發點的不同，當然其所指引的活動也就不同了，後者的重點在於行銷廣告，以確保對民眾的吸引力，其中某些節目或行程的設計其實是違反環境保護的原則。

而談到真正從事生態旅遊活動者，其實或多或少會對環境帶來干擾，一是因為無知，人類對大自然的了解仍如九牛之一毛，許多大自然的奧秘仍不為所知，於是進行觀光活動時就可能因為無知而傷害了大自然，還有一些無心之過、不小心的行為也會造成衝擊。在哥斯達黎加的肯諾島生態保護區，帶領參觀的導遊常會從Vaca樹上割破一個洞，收集汁液供遊客體驗，只是當這樣的舉動過於頻繁時，許多樹都已傷痕累累。擁擠現象則是全球保護區在發展觀光時遇到的普遍課題，雖然這些遊客受過足夠的環境教

育，也被引導在一定的行為範圍內，即使是表現良好的遊客，旅客人數過多還是會讓旅遊環境品質下降，過多的人潮、擁擠現象的發生是常見的問題，台灣幾座國家公園都有這樣的問題，一到假日便有如菜市場，到處是人潮和車潮。

還有經常被忽略的一種影響是來自遊客的安全維護。愈來愈多人喜歡到荒郊野外去，甚至一個人到群山萬壑中去探險，因為事前的準備不夠周詳，加上大自然本來就存在的潛在意外危險，以致常會有山難、溺水等旅客安全事件發生，而管理單位在進行搜救和救難任務時常需耗去許多人力和物力，而生態旅遊浪潮一興，排擠現象便產生，管理人員都忙於這些救難工作和旅客安全維護上，保育工作的人力和物力就會不足。如根據《時代》雜誌的報導，美國的優勝美地國家公園一九九一年光是花在搜尋和急難救助的費用就高達一百二十八萬四千美元，一九九二年也耗去一百一十三萬五千美元；這些開銷和浪費其實是可避免的，只要遊客確實遵守規定，並做好事前的準備工作，加上管理單位認真執法，若有違規馬上取締，即可省下這方面的開銷，而將這些錢投注於自然保育工作的推動上。

保護區收費問題

到國家公園、保護區參觀到底要不要收費呢？合理的費率標準要如何訂定？可全憑經濟學的成本分析嗎？或是還有其他考量因素？是出賣景觀的舉動嗎？部分學者提出以價制量的收費方式，如此一來將可減少到訪人數，減輕對保護區環境的衝擊，但是這樣公平嗎？窮人將因此而被剝奪親近大自然的權利。照理說，地球上所有資源為全世界人類所共享，每個人理應享有相同的權利，故也有學者主張不應該進行收費，如紐西蘭國家公園便不收任何門票，而哥斯達黎加的杻初葛洛（Tortuguero）國家公園則僅收象徵性的一塊錢。

最近全球的發展趨勢為傾向收費，而費率則交由管理單位和當地居民會商決定；此外，還有另一逐漸形成的趨勢，那就是對保護區的當地居民不收費或收費極低，而對該國其他地區的遊客則收取一定的費用，至於外國來的遊客則收取最高的費用，例如造訪盧安達的Parc National de Volcans，外國遊客每天需付一百七十美元用以換取欣賞山野中的

大猩猩。以下將簡介尼泊爾和美國國家公園在收費和生態旅遊管理上的具體作法。

◎尼泊爾

尼泊爾位於印度和西藏間，面積十四萬七千一百八十一平方公里，領土高度由海拔七十至八千八百四十八公尺，全世界八千公尺以上之高山，尼國就囊括八座（包含世界最高的聖母峰），由於該地宗教色彩濃厚及山岳資源豐沃，遂成為極富盛名的登山勝地（在所有的觀光客當中，二四％係以登山或健行為目的）。尼國政府更將健行（hiking）與登山（mountaineering）兩種活動分開來管理，訂定不同的申請費用，所收取之費用則專用於改善相關設施。

健行

由移民局管理，開放供健行之地區分為一般、管制、限制區等三種；並對不同地區收取金額不等的費用（表5-2），另外進入國家公園或保留區時，需再額外加收門票費。

1. 一般區：設有良好的步道系統及基本服務設施之地區。

表5-2 尼泊爾健行申請費

健行區分類	繳費期間	費用（美元／週）
A.一般區	前四週	5
	後四週	10
B.管制區	前四週	10
	後四週	20
C.限制區	12月～8月	75
1.Manaslu	9月～11月	90
2.Mustang 及 Dolpa	前10天	70
3.Simikot-Mansarovar	後10天	70
	第一週	90
	第一週後	15

資料來源：亞太旅行協會，1995。

表5-3 尼泊爾登山申請費

頂峰高度 （公尺）	9人以下 （美元）	每增1人 （美元）	預繳清潔費 （美元／每隊）
聖母峰	50,000（5人）	10,000	4,000
8,000以上	8,000	800	3,000
7,501～8,000	3,000	400	
7,001～7,500	2,000	300	
6,501～7,000	1,500	200	2,000
6,501以下	1,000	100	

註：登聖母峰以5人為基點，最多增加至7人。登山途中意外之救援費用不
　　含於此兩項金額之內。

資料來源：亞太旅行協會，1995。

2.管制區：僅開放給有照健行社帶領之團體健行，並且每年有固定管制人數。

3.限制區：重要且易被破壞的自然或人文古蹟地區，僅開放由健行社帶領之團體前往，並且有移民局官員隨行監督。

登山

尼國於觀光部門之下設置登山科，負責管理登山事務，並由尼國之登山協會協助辦理。登山隊伍事先必須申請入山證，並依不同海拔高度以九個人為基點（聖母峰以五人為基點）繳交申請費（表5-3）；登山隊途中若遭遇任何意外，所有營救所需之費用得由當事人事後補交。此外，自一九九二年尼國為減少登山者在山區製造廢棄物之問題，規定到昆部區登山的隊伍，需事先預繳廢棄物清理費，但是登山隊若能將「非生物可分解」垃圾帶回時，該筆費用則可退還給登山隊。

◎美國國家公園

美國國會於一九九六年十一月二十六日通過法令，授權國家公園管理局、土地管理

表5-4　美國國家公園門票收費標準（美金）

國家公園別	個人門票	汽車	年通行證	商業巴士
大峽谷	10（4）	20（10）	40（15）	300
大堤頓	10（4）	20（10）	40（15）	300
優勝美地	10（3）	20（5）	40（15）	300
黃石公園	10（4）	20（10）	40（15）	300
其他	5（3）	10（5）	—	小　型　100 大　型　200 較熱門　200

註1：（）內之價格爲調漲前之原價，業已持續70多年之久。
註2：商業巴士是指載運26位或更多乘客之車輛。
註3：商業巴士入門票之調漲，自1998年元月起生效。
註4：公園服務將研發一系列給商業巴士的優待折扣，例如：載老人或是散發較少污染廢棄的巴士。
註5：通行於國家公園管理局、土地管理局及漁獵局三局轄區，適用一年之金鷹通行證，於1997年1月2日起，由US＄25調漲爲 US＄50。
資料來源：美國國家公園服務署，1997。

局及漁獵局，各從其所管轄之休閒娛樂地內選出一百處提高入門費，以改善園區之設施及服務。美國國家公園對於遊客徵收門票的管理措施業已施行七十多年。一九九七年元月起將調整票價，部分不收費之公園亦加入收費之行列（**表5-4**）。公園服務處當局指出，徵收之費用主要用於國家公園之改善，而八○％的費用必須留給徵收的公園。同時，國家公園結合土地管理局及漁獵局等

土地管理單位發行通行證，各單位之休閒遊憩區相互連線，構成全國旅遊網路。

如何減少生態旅遊的負面影響

如何減少生態旅遊的負面影響？或許可從下列幾個面向著手，首先要建立認證管理制度，至少每個國家應將境內承辦生態旅遊的業者或團體納入管理，並且建立完善的稽核制度，確保他們所主辦的生態旅遊活動確實對環境是友善的，發給一定的（綠色）標章，如此一來可杜絕那些掛羊頭賣狗肉的不肖業者。目前以那些原本就關心環境的保育團體所主辦的生態旅遊活動最能做到遊客行為規範，這類活動由教授、保育人士、專業領隊一起帶領，遊客也較能獲得完整且充實的知識。

其實，國際上具公信力的單位，如世界旅遊組織、國際自然保育聯盟以及世界野生動物基金會也可推動這樣的認證制度，定期出版符合標準的承辦團體名錄，以作為消費者選擇時參考。在缺乏上述名錄之前，明智的消費者也可瀏覽一下網際網路的資訊，或是從艾倫尼（一九九一）所寫的專書得到建議，他介紹美國境內數百個開辦生態旅遊的

單位名錄，並有詳細的評介資料。他遴選的準則為：強烈的環境倫理觀，有持續關心環境議題的紀錄，所提供的行程符合環境保護的宗旨，組織領導人是有名的自然觀察人士、環境運動者、科學家或相關領域的專家。書中所推薦的主辦單位大多已有多年經驗，而且受到各界的肯定，有良好的口碑。

縱使許多參與這類的遊客都已經是識途老馬，會有良好的行為表現，帶隊者還是應事前準備相關的書籍供遊客閱讀，因為事前準備重於一切。下列幾份出版品或可提供一般遊客參考，自我約束戶外遊憩行為：奧杜邦學會所出版的《旅行者核心倫理》（*Traveller's Code of Ethics*）、美國旅遊協會所出版的《對生態旅遊的十點建議》等，這些資料都應事前發送給遊客，並確保他們了解應該遵守的規範，並能化為實際行動。以國際南極旅遊聯盟的實際作法為例，工作人員會事前對潛水人員進行免費課程講習，藉由討論告訴潛水人員潛水時如何避免傷害珊瑚礁，而且還會另外針對操作船具者進行講習，傳授如何減少對海洋生態的干擾。而在墨西哥的洞穴參訪時，指導人員會發給特殊的膠鞋，以減少遊客對岩石表面的衝擊與破壞。

研究人員伯朗基和尼爾森會於一九九三年時歸納近六十篇不同團體所擬的生態旅遊

準則，而做出下列的結論：

◆ 不同領域（專業背景）者所擬的準則各不相同，可概分為五大類：民間環保團體、旅行社、政府管理部門、當地社區或協會、戶外裝備專賣店。

◆ 不同環境有不同的準則。

◆ 準則內容有兩大類：一種是規範哪些是可以做的，哪些是不可以做的；而另一種則是給帶團領隊的規範。

◆ 部分的準則同時也是具強制力的法律規章。

◆ 但是，大多數的準則僅為柔性的建議和告誡。

此外，研究遊憩衝擊的著名學者柯爾也曾提出七十五種人類在荒野地區如何降低衝擊量的遊憩策略，或許可作為減少生態旅遊負面影響的參考。

◎ 充分的事前準備

◆ 選擇顏色能與環境相融合的衣服及設備。

◆ 攜帶適當的設備（例如：小火爐、毛毯、有撐竿及防水的帳蓬、垃圾袋、營地用

軟底鞋、吊床、大型水容器）。

◆ 團體的人數愈少愈好，但避免一個人獨行。

◆ 避免將行程安排在土壤濕潤的地區和時間。

◆ 避免將行程安排在野生動物格外脆弱、不可受干擾的地區和時間。

◆ 避免離開步道行走。

◎ 通則性管理

◆ 限制隨行的寵物在發聲及實質上的自由，或乾脆將牠們留在家中。

◆ 在野地應保持安靜。

◆ 應將對自然特徵的干擾降低到最小（保持自然原狀，不帶走或留下任何東西）。

◆ 不可侵犯、破壞文化、文物或考古遺跡。

◆ 避免騷擾野生動物。

◆ 不可餵食野生動物。

◆ 將食物儲放在野生動物無法取用之處。

◆ 在荒野地區，選擇一處前人關用的營地。

◆ 絕不在僅受輕微衝擊的地區露營。

◆ 選擇一處面積夠團體留宿的營地。

◆ 選擇耐力較強的營地。

◆ 在營地附近應穿著軟底鞋。

◆ 選擇遠離步道、使用中營地、湖泊及其他水體隱密營地。

◆ 將對基地的有意改變和建造結構物降到最少（搬動岩石、挖洞、搭建桌椅）。

◆ 避免踐踏植物。

◆ 使用設置的露營區時，將帳蓬和活動限制在已受到較多衝擊的區域。

◆ 使用設置的露營區時，拆除任何你搭建的及任何不當的結構體，保持基地的原貌和吸引力。

◆ 關用新營地時，應分散帳蓬和活動。

◆ 關用新營地時，應縮短留宿的時間。

◆ 關用新營地時，應湮滅任何對環境產生的干擾和變動。

◎營火的管理及控制

◆ 限制營火的使用（如果可以利用爐火等炊煮時，絕不用營火）。

◆ 避免在薪柴不足的地方生火。

◆ 不可在火災可能性高的地方生火（例如乾旱季節、風大處）。

◆ 在礦質土壤上生火，以避免在樹、根、植物及岩石上留下燒痕。

◆ 使用已受到較多衝擊的營地時，在現有燃燒痕跡處生火。

◆ 使用已受到較多衝擊的營地時，切勿在現有燃燒遺跡處生火，並拆除任何營火圈。

◆ 薪柴應到遠離營地處、並分散到四處去收集，不可集中於一處收集。

◆ 僅使用死掉、倒下並小到可以用手劈折的薪柴。

◆ 在先前用過火的地方、淺坑或礦質土壤的灰燼土墩上生火。

◆ 不可以用岩石堆圍營火。

◆ 保持小的燃火面積、火勢及薪柴量。

◎排泄物及公共衛生

◆將木炭燒成白灰、用水浸泡灰燼以確保火完全熄滅；過多的薪柴則散撒遠處。

◆在現有營火點處，將生火圈清楚醒目地保留下；拆除過多的營火圈。

◆使用新闢營火處之後，移去所有燃燒的痕跡。

◆將無機垃圾帶離，或燃燒可燃之垃圾。

◆撿拾他人丟棄的垃圾。

◆將大量的有機垃圾帶走，小量者則可燒毀之。

◆如果有廁所就應使用之，不可隨地大小便。

◆在沒有廁所的地區，排泄物應在適當地點挖坑排放掩埋。

◆僅使用極少量之生物可分解性肥皂，使用時並應遠離水體。

◆在遠離水體、營地處洗澡、洗滌、倒棄污水。

◎牲畜同行，團體的額外策略

◆使用受過適當訓練的牲畜。

◆攜帶適當的設備（馬匹的腳鋣、免於樹受傷的皮繩鉤線、驅蟲劑、眼罩等）。

◆盡可能減少牲畜的數量。

◆牲畜應儘可能留在設置的步道上行走。

◆移去步道上的障礙物，而不要只是避開它而已。

◆引導牲畜走在步道上，而不要牠們鬆散地群聚在一起。

◆當離開步道要休息時，牲畜應安置在耐力較強的土地上。

◆避免將牲畜安置在已遭到過度放牧的地方。

◆牲畜應被安置在離營地愈遠愈好的地方。

◆縮短停留在一處的時間。

◆帶領牲畜到水源下游處且耐力較強的地點飲水。

◆攜帶適當數量的無雜草性飼料。

◆ 將飼料、鹽放置在飼料袋或容器內餵食牲畜。

◆ 不要過於限制牲畜吃草時之行動範圍；並經常移動繫於樁上的牲畜。

◆ 使用管理單位提供的現成鉤繩欄杆和畜欄。

◆ 當必須限制牲畜行動時，將牠繫在遠離水體且耐力強的地區。

◆ 避免將牲畜繫在樹上，尤其是小樹上。

◆ 修護被牲畜擾動的土地，移去樁釘及剩餘的飼料。

生態旅遊管理實例

◎國外推動生態旅遊的實際作法

以下將先以美國國家公園服務處、哥斯達黎加和夏威夷為例，介紹他們在推動生態旅遊上的實際作法，而後面將詳細討論非洲的生態旅遊經驗（第6章）。

美國國家公園服務處

美國國家公園服務處為消弭遊客憩使用與資源保育間衝突，特於一九九一年擬定有關生態旅遊的管理方法，有下列幾項重點：

◆ 以設立入口管制站之方法，暗示經營管理之權威，並提供遊客相關資訊。

◆ 將遊客中心視為環境教育之第一站，並提供完整之生態遊憩資訊，以降低遊客之不當行為。

◆ 具效率及有禮貌地執行區內相關法律。

◆ 避免植物、動物資源被攜帶出園區，以確保資源之永續性。

◆ 以各種解說教育方式，提供遊客豐富的生態之旅，且無造成破壞環境之虞；例如導遊同行之步道之旅、晚間節目、展示等環境教育。

哥斯達黎加

哥斯達黎加的杻初葛洛國家公園認為維持生態觀光之永續經營之關鍵在於：以自然資源為基礎，並結合資源管理者（包括公園經營者、科學家）、社會部門（包括旅館經營者、旅遊導遊）及遊客與居民的共同參與，才能達到整合經濟發展、自然資源保育、永

續發展、社會及遊客環境教育的目標。國家公園管理單位特為此擬定出一套「生態旅遊導遊訓練計畫」，其主要內容包括：

◆ 築巢海龜及其他國家公園境內野生動物之資源經營管理需求。

◆ 以當地導遊的興趣、知識及技術為資訊需求。

◆ 國內外觀光客的資訊需求。

◆ 基於國家公園遊客週期性及旅館容許量，考量旅遊引導計畫經濟可行之資訊。

夏威夷

夏威夷以「生態旅遊」之理念，來消弭休閒遊憩活動對海洋相關生物所帶來之衝擊；針對規劃者及經營管理者提出下列注意事項：

◆ 聘請專家發起各類有關之研究講座、座談會。

◆ 監測人類對海洋生物行為之影響。

◆ 研究遊客對海洋生物之遊憩體驗。

◆ 利用計量等標準化方式記錄各項遊客與環境互動之資料。

◆ 提升遊客之環境禮儀。

生態旅遊觀念之執行應同時兼顧軟硬體設備，並且謹慎地計畫各階段關鍵性之策略。由基地的選定到實質的遊憩使用與管理，大致可分為下列幾個階段來討論：(1)評估階段：透過周全的基本資料與分析，於開發前進行環境影響評估；(2)規劃階段：縝密的遊憩活動規劃與分區管理；(3)設計階段：設施在外形、材質、色彩上應設計與環境相融合，並制定全面性之設計準則；(4)施工階段：工程施作時採用降低污染及保護之施工方法與運作準則進行；(5)經營管理階段：制定必要之使用限制，並提供健全的環境解說及教育；(6)追蹤階段：透過專家研究講座、環境計量追蹤監測遊客與環境互動之狀況。

◎台灣略具生態旅遊雛形的地區

在台灣一提到生態旅遊，很多人就會直接聯想到國家公園；的確，國家公園確實是台灣地區略具生態旅遊雛形的地區，但是目前國家公園所存在的遊憩行為並非都屬於生態旅遊，仍有大部分遊客係以大眾旅遊的心態與行為表現進入國家公園園區，目前僅有少部分管理處推出較符合生態旅遊原則的參訪活動。所以說，國家公園確實是台灣地區極有潛力推動生態旅遊的處女地，有待管理處和政府有關單位著手規劃與管理，尤其是

當地住民參與和回饋的問題最為棘手，但也是至為重要，才能真正落實生態旅遊的理想。除了國家公園外，以下將介紹福山植物園和綠島，前者似乎是台灣生態旅遊的濫觴，目前已實施遊客承載量管制，成效頗受好評；後者則是被太平洋經濟合作理事會（Pacific Economic Cooperation Council, PECC）評選為自然生態旅遊發展潛在地區。

福山植物園

福山植物園位於台北縣烏來鄉與宜蘭縣員山鄉交界處，隸屬於台灣省林業試驗所福山分所管轄，全園為占地四百零九公頃之半原始地區。設立之目的乃在於有系統地收集、保存和栽培台灣中低海拔木本植物，以提供林業研究、教學實習、生態環境教育及保存林木基因等基地；遊憩觀光功能僅占其經營目標之極小部分。在開放遊客參觀之初，由於未進行縝密之評估與規劃，故對生態環境帶來莫大之衝擊，故園方盡速封園，重新研擬經營管理之對策，最後決採生態觀光之模式，引用遊憩承載量之觀念，並配合其他輔助措施：

◆　藉由規劃分區，減少人類對自然環境之直接衝擊。

◆　公告禁止事項，包括露營、野炊、烤肉、摘採植物等行為。

◆不販賣餐飲、不提供住宿。

◆區內不設置垃圾桶，所有的垃圾請遊客全數帶回。

◆建立解說教育制度，包括設立解說牌提醒遊客愛護自然資源、解說員與遊客面對面之溝通與說明、視聽室免費放映宣導錄影帶。

◆開園時間為每日之上午九時至下午四時十分，避開野生動物覓食的時間。

◆每年三月定期休園，以避免遊客對植物萌芽、花芽形成及野生動物繁衍之干擾及破壞。

綠島

綠島為具有山岳、海洋珊瑚、熔岩及優美海洋生物資源的島嶼，一九九一年被ＰＥＣＣ評選為自然生態發展潛在地區，該調查小組提出五項策略作為綠島發展方向：

生態性發展

以永續發展理念為基礎的旅遊發展，即不論在軟體及硬體建設方面需以不破壞生態為前提。其細部計畫包括：(1)朝向住宿型的度假勝地，同時作為環境相關研討會或座談會之理想地點；(2)所有基本設施皆採用降低污染及保護環境之規劃、設計、施工、維護

及運作；(3)制定資料調查、實地規劃設計、交通、能源及廢棄物處理之開發及執行準則；(4)制定生態住宿設施準則，及規定其外形、材質及色彩上皆需與環境相融合；(5)發動全島民眾參與生態觀光之執行，將生態及環保融入生活當中。

生態經營

保存生物之歧異度或多樣性，以確保生態系之平衡。在這方面亦提出五項發展方向：(1)在任何開發前必須進行環境影響評估；(2)縝密的遊憩活動規劃與分區管理；(3)適度的復育計畫，以舒緩生態資源及棲息地之壓力；(4)全面進行資源監測；(5)訂定並履行各種使用限制準則及規範。

環境解說及教育

提供環境解說及教育機會，並作為發展本區軟體之主構面；同時注意人員之訓練及建立解說設備中心。

生態資訊

建立發展生態觀光所需之資訊系統，使遊客、當地居民及管理單位皆能獲得訊息並通暢互動的管道。

生態網路

建立當地居民及資源管理機構之溝通管道，以期獲得各方對生態觀光之參與、合作與支持，其方法包括：(1)成立生態觀光促進會；(2)結合當地居民共同管理資源及擔任解說與教育之工作；(3)和當地居民或鄰近環保團體共同為此致力；(4)提供當地居民經濟利益之優先機會。

保護區的準備工作

一個保護區若打算提供生態旅遊，那麼需要做很多相關的準備工作，而這裡要特別介紹容易被忽略的「觀光行銷」。雖然產品非常精美，但若是消費族群不知道（它是什麼？包含哪些內容？），也很難賣得出去，這就是為什麼要進行廣告行銷的理由，這種道理同樣適用於保護區觀光的課題上。所以保護區仍需進行廣告行銷，雖然這些工作對保護區的工作人員來說可能極為陌生；尤其當保護區經費來源拮据而亟需仰賴觀光收入時，學會如何行銷是第一步。而要進行觀光行銷，約略有下列幾種工作要做：

◆ 調查現有的觀光資源和活動類型。

◆ 評估適宜的消費族群。

◆ 對這些特定的族群，設計具吸引力的活動與行程。

◆ 宣傳。

如何調查一處保護區既存的觀光資源和現有的觀光活動類型呢？**表**5-5 的明細表或許可以幫你忙，找出該保護區特有的觀光資源和適宜的發展方向。而在設定目標消費群時，可藉下列問題進行評估與確立：

◆ 我們所提供的活動可吸引哪一類型的人？我們可再吸引哪些人？

◆ 我們希望來的是哪一類型的人？

◆ 他們從哪兒來？

◆ 遊客的主要興趣是什麼？

◆ 他們的平均收入水準？他們願意付多少錢在假日休閒上？

◆ 作為一位觀光客，他想要作什麼？

◆ 下一站將往何處去？

◆他們真正想要獲得什麼？

◆他們如何抵達，交通是否方便？

◆哪兒可提供遊客住宿？

◆哪些因素決定他們的選擇？

至於如何針對這些特定的族群，設計吸引力的活動與行程，以及後續的廣告宣傳活動，則需藉助專門的廣告學問。保護區可聘用專門從事廣告的專業人員參與，或者最方便的作法爲將整個案子委託給廣告公司，進行整體戰略的擬定。

生態產業

以下要談的是與生態旅遊有關的生態產業。旅客造訪保護區進行各種參訪活動，有些人免不了要帶回一些紀念品，這些紀念品常取材自天然環境，如小昆蟲或美麗的蝴蝶製品，然而這些材料從哪裡來呢？天然的存量早已不敷使用，而且大多禁止捕捉，那怎麼辦呢？其實早已有專門從事復育和養殖這類昆蟲的行業出現，這就是所謂的生態產

表5-5　保護區發展生態旅遊遊憩資源調查明細表

1. 名稱和保護區所屬類別

2. 地理位置（國家、經緯度、高度海拔、附地圖）

3. 園區範圍（面積大小）

4. 進入園區的入口、途徑

5. 運輸動線

 5.1 車道和停車場位置

 5.2 人行步道

 5.3 騎馬專用道

 5.4 自行車和吉普車動線

 5.5 水路

6. 景觀資源簡述

 6.1 基本地形變化（險峻地勢、坡度平緩、平坦）

 6.2 地形景觀變化（獨立山頭、群峰、白雪覆蓋的高山、丘陵、峽谷、平原、壺穴）

 6.3 水文景觀變化（海洋、海岸、河流、湖泊、池沼、水庫、瀑布、溫泉）

 6.4 植被景觀的變化（單一林相、垂直分布）

 6.5 土地利用影響（存在哪些正面或負面的利用方式，可能改善之道）

7 氣候條件

 7.1 溫度

 7.2 降水（下雨、下雪、冰雹）

 7.3 風力和風向

 7.4 濕度

 7.5 大氣壓力

 7.6 能見度（時常霧氣朦朧或者晴空萬里）

8. 舒適指數：各季節的冷熱程度、濕度大小等

9. 自然條件

 9.1 地形和地質景觀

 9.1.1 山岳和火山

 9.1.2 山中的谷地、盆地、平原

 9.1.3 峽谷

 9.1.4 峭壁

 9.1.5 礦石

 9.1.6 洞穴

（續）表5-5　保護區發展生態旅遊遊憩資源調查明細表

　　9.1.7 沙丘

　　9.1.8 化石

　　9.1.9 小島

　　9.1.10 珊瑚礁

　　9.1.11 海岬

　　9.1.12 海灣

　　9.1.13 海濱

　9.2 水文景觀

　　9.2.1 海洋

　　9.2.2 河川、溪流、地下水文、冰川

　　9.2.3 湖泊、池塘、水庫

　　9.2.4 河口景觀（濕地）

　　9.2.5 溫泉（冷泉）

　　9.2.6 瀑布

　9.3 生物資源

　　9.3.1 植物

　　　9.3.1.1 主要植被帶（熱帶雨林、溫帶、草原、沙漠）

　　　9.3.1.2 優勢物種、珍稀物種

　　　9.3.1.3 特殊個體（神木）

　　9.3.2 動物

　　　9.3.2.1 昆蟲

　　　9.3.2.2 魚類

　　　9.3.2.3 兩生類和爬蟲類

　　　9.3.2.4 鳥類

　　　9.3.2.5 哺乳類

10. 文化遺產

　10.1 考古現址

　10.2 當地民俗

　10.3 歷史性或建築特色的地標

11. 提供遊客的硬體環境

　11.1 解說設施與服務：遊客中心、自然步道、帶團解說

資料來源：IUCN, 1996, Tourism, Ecotourism, and Protected Areas.

業。當然許多保育人士或許不贊成這類作法，尤其是主張動物權的先驅者，無法苟同人類這種因個人喜好而宰制其他物種的作法；讓我們先撇開其中無數的爭議，了解目前生態產業的發展趨勢。目前生態產業可分為三大類：一類是動物飼養，一類是花卉種植，最後一類並不賣任何具體物品，而是以服務和遊客交換金錢，如經營生態農莊，提供遊客旅遊住宿服務。

以牧場、農莊為單位，圈養一些具經濟價值的動物，如北美洲野牛、麋鹿、大羚羊、毛皮動物等是世界各地最常見的生態產業。這些物種大多可提供肉類供觀光客食用，或者是製成毛皮製品供遊客選擇購買，如養殖北美洲野牛，目前約有一千處的牧場，蓄養總數約為十五萬頭的北美洲野牛，因為傳聞這種野牛的肉質非常鮮美、而且具低膽固醇等好處，所以深受觀光客和老饕的喜愛。還有一些特別的養殖動物，主要是提供藥用，在中國和東南亞養殖的情形較多。當然除了食用與入藥外，還有些動物被飼養的目的是為了提供遊客娛樂用途，如當作寵物，或者用以騎乘，或者進行競賽（如馬和狗）。甚至某些動物養殖後是提供作為人類打獵嬉戲的目標物，這也是最為人所詬病的，如科羅拉多州就存在許多這樣的牧場，並成為該地區的主要經濟來源。

在哥斯達黎加和巴拿馬，飼養鬣蜥蜴已經成爲一種熱門行業，最主要是食用鬣蜥蜴的肉，政府單位並未禁止這樣的行爲，因爲這種產業收益較種植作物來得高，而且種植作物要砍伐森林，養殖鬣蜥蜴並不需要砍伐原始森林，反而還需要原始森林作爲棲所，這樣一來可同時排擠掉其他森林開發行爲，如伐木、採礦等。烏龜的養殖也曾盛行一時，在安那托利亞就曾出現這樣的抉擇案例，農民寧可選擇養殖烏龜，而拒絕某項大型飯店開發計畫的誘惑，因爲烏龜養殖已爲他們累積不少的財富。從事這類生態產業的老闆目前大多採取多角化方式經營，除了販售這些動物的相關製品外，也將園區規劃成可供遊憩參觀的農莊，開放遊客參觀從中賺取門票，或者兼營餐飲和住宿生意。

最近這幾年以動物養殖爲主的生態產業普遍受到環境保育人士的批評與質疑，他們主要提出下列的思考，第一是這些物種原本生存於自然環境，今天因爲個人私利而加以圈養，爲了取得養殖的種源，野外族群面臨人類捕捉壓力。動物的逃脫則是另外一個嚴重問題，逃脫的動物會威脅農場附近的生態，甚至會帶來流行病。另外，外來種引進則是影響更爲深遠的問題，許多農莊爲吸引觀光客，常會引進當地所沒有的外來種，可是這樣一來將會威脅當地本土原生種的生存。而將動物養來提供遊客嬉戲、取悅人類的舉

動更是受到質疑，因為其中涉及動物權的問題；以美國為例雖然這類需求仍持續增加，但是受到保育團體的抗議，美國已有部分州政府限制遊樂性質的野生動物養殖行為。

其實，養殖的對象並不侷限於哺乳動物，昆蟲和爬蟲類也是一大宗。蝴蝶農場如雨後春筍般的出現在熱帶和亞熱帶地區是習以為常的，例如巴布亞新幾內亞、中南美洲（以哥斯達黎加為龍頭）、泰國和美國的佛羅里達州等地。少數人質疑這類蝴蝶農場會破壞熱帶雨林生態，然而目前似乎還未見到這種蝴蝶養殖活動明顯破壞熱帶雨林生態的證據，反而是藉由這類蝴蝶農場的設立，成功地拯救許多原始林地免受其他開發行為破壞。若要說這類活動對生態有負面影響的話，大概就是飼主會為了吸引觀光客，刻意營造田園氣氛，因而加入一些人為設施；或者是刻意栽植蝴蝶喜愛的蜜源植物，但目前大多已改為當地的本土植物物種。巴布亞新幾內亞的蝴蝶產業著實對當地經濟帶來極大的貢獻，這些擁有漂亮翅膀的嬌客，或者一些體型特大的珍品是該國外匯的主要來源，如一對翅膀長三十公分的大型蝴蝶可賣八百五十美元，而某些小村落一年的總收入可能才僅有一千二百美元。當地政府扮演著鼓勵的角色，由政府出資建構養殖設備，教導民眾養殖技術，而這些產品就成了許多先進國家博物館、大學的展示品，或是學校教學時的

標本，還有大部分被製成各類手工藝品，外銷日本和台灣。

即使在開發程度較高的一些國度，蝴蝶養殖仍是主要的經濟來源，例如在哥斯達黎加，蝴蝶農場大多由私人企業經營，著名如拉格西姆（La Guacima）農場，因為外銷蝴蝶製品，每週可進帳六千美元，同時還有遊客造訪的門票收入，該園區共聘用二十至二十五名工作人員，並以多角化方式經營，販售紀念品和提供旅客住宿餐飲服務。拉格西姆農場並與生態旅遊業者合作，協力繁榮當地經濟，免除該地區森林遭受伐木和農業墾殖的壓力。所以我們似乎不該一竿子打翻整船人，不應全盤否定生態產業的存在價值，生態產業間差異極大，狩獵活動是最受到批評的項目，蝴蝶生態農場似乎為大多數人所接受。可將大部分的生態產業視為在未有更好選擇之前，可接受的替選方案，所以國際自然保育聯盟對生態產業也不持反對的態度，也贊成可以輕微地修飾野生物種的原始棲地，以增加某特定物種的產量。若從它可排除許多更為嚴重開發行為的角度來說，蝴蝶生態農園在此階段具有相當的正面功能。

飼養爬蟲類，除了當作肉類食用或是寵物外，更多是用其毛皮生產皮鞋、皮包以及各式各樣的皮件，如鱷魚皮。所以鱷魚是另一種高經濟價值的飼養動物，如在南非、辛

巴威、美國佛羅里達州、古巴和泰國等地都盛行養殖鱷魚，這些鱷魚通常被養殖在國家公園附近的池沼中，業者除了販售鱷魚皮外，還會舉辦餵食等表演活動，常可吸引數以千計的遊客。這種養殖活動最大的麻煩是業者對野生鱷魚的需求，因而誘導盜獵者到戶外去捕捉野生鱷魚，因而造成野外族群數量減少、影響生態系的平衡。

花卉種植也屬生態產業的一環，近來無性繁殖、組織培養的技術大幅進步，並已成熟地應用在園藝作物的繁殖培育上，可將許多生存在野外的稀有原生種，於溫室中大量繁殖量產，藉外銷這些爭奇鬥豔的花仙子可賺進大筆外匯，所以許多國家非但不會禁止這樣的商業活動，甚至鼓勵發展花卉種植。台灣原生種蘭花的培養也是一個非常有潛力的生態產業，已有部分企業投入這個市場。世界上最大的熱帶花卉農場就數位於哥斯達黎加的哥斯達（Costa Flores）花園，占地共一百二十七公頃，園區採類似公園的規劃和設計，總共僱用一百五十位工作人員，從事熱帶花卉的種植，每天約可出口價值三萬美元的花卉，空運至北美洲和歐洲市場，成為哥斯達黎加外匯貢獻者之一。

私人保護區

有些生態產業並不賣任何實質產品，他們提供生態旅遊和相關服務。早期大多生態旅遊的目的地都是政府單位所管轄的保護區或國家公園，然而漸漸地也出現一些所謂的私人農莊或保護區，這些園區也提供作為生態旅遊的場所，此情形在一些第三世界國家如非洲最為普遍，著名學者布曾評估這類私人農莊或保護區的功能，覺得他們對生態保育的貢獻是正面的，因為這些保護區同樣注重環境保護和生態保育，甚至有些私人保護區的管理工作做得比政府的保護區還要好，因為效率高，而相關規定更為明確，執行也更為徹底，同時往往也能創造就業機會給當地住民。

私人保護區當然會有一定的經濟規模，而且大多可賺進為數不少的觀光利潤，因為他們懂得行銷、懂得廣告，這時並非單是投資者或農莊的擁有者賺錢，當地的居民和政府均可同時受惠，如政府稅收增加，所以許多財政拮据的地方政府十分歡迎這類私人投資，因為光是稅收就可彌補許多財政赤字。而且無形中整個國家的保育版圖更形擴張

了，私人保護區常出現於國家公園鄰近區域，故還可將零散的公有保護區拼湊起來，建立生態連結，有利大型動物的遷徙。這裡有個有趣的現象，當初可能就是因為土地徵收價格過低，私有地擁有者不願提供土地劃為公有保護區；而今日生態旅遊興起，土地作為保護區也可賺錢，地主便會自行將土地管理成為私人保護區，投入觀光市場中。事實上，全世界私人保護區的數量正逐漸增加中，這種現象在拉丁美洲尤為明顯。政府或民間保育團體或許可樂觀此事的自然發展，但還有更積極的事要做，那就是扮演好監督、制裁的角色，一見有不法情事，應立即加以處罰，或禁止其再辦理生態旅遊，甚至收歸國有，絕不可容許「掛羊頭賣狗肉」的現象出現。綜合來說，私人保護區在生態旅遊扮演下列重要角色：

◆ 提供遊客所需的基礎食宿設施，如餐飲、旅館，如此一來可將這類人工設施移出公有的保護區，對公有保護區的環境是好的。

◆ 提供專業的解說服務和導覽活動。

◆ 增加國家保育版圖，愈來愈多土地利用型態是保護區。

◆ 這類保護區或農莊通常座落於國家公園或保護區周圍，無形中可扮演緩衝區的功

能，使國家公園的資源不致直接受到外來衝擊。

◆ 同時實質地增加每座國家公園的面積，延伸保育疆域，野生物種棲地擴大，有助於某些物種的保育和生物多樣性的維護。

◆ 大多數的經營者會非常重視園區環境品質的維護，以吸引觀光客前來消費，並希望該保護區能長久發展，所以應會致力於環境保護工作。當然，不包括某些短視近利、只想撈錢的商人，這時政府須嚴加把關，做好裁判的角色。

◆ 創造當地就業機會。根據奧德曼於一九九○年在拉丁美洲和非洲所做的研究，顯示平均每一千人住宿過夜，即可創造出每個月三十二至四十個工作機會。通常私人保護區較能聘用當地住民，因為公有保護區人員資格較受限制，如需通過國家考試。不知是否為特例，奧德曼的研究結果顯示其所調查的私人保護區，工作人員中竟有高達八四％是來自當地社區。一旦提供這樣的就業機會，居民生活獲得實質改善，公有保護區內的違法行為將可減少，如盜獵。此外，也可舒緩民眾不滿的情緒，改變當地民眾對「保護區」的態度，有助於消弭當地居民的抗爭事件。台灣原住民就曾發動還我土地運動，誓言要將國家公園趕出去。

◆ 提供遊憩和教育機會。國家公園和公有保護區只有少數幾座，加上若實施遊憩承載量管制，將使遊憩供不應求，遊客申請生態旅遊總得排上好一段時間。這時私人保護區的出現恰可滿足這些遊客的需求，提供大眾遊憩和教育機會，並可舒緩國家公園和公有保護區的遊憩壓力。

在自由發展的情況下，私人保護區呈現非常多樣的風貌，為了介紹與分類方便，我們或許可從下列幾種角度來看這些五花八門的私人保護區。

◎所有權和經營者

所有權可分為個人和法人（團體）兩大類，而法人可再細分為財團法人或社團法人。個人擁有或私人企業集團掌控的保護區，一般商業味道會比較重，營利成分居多。而民間社團所經營者，通常以教育成分為主，尤其是以關懷自然保育為己任的環保團體，會以自然環境保護為主。不過，私人保護區的經營也須重視市場競爭法則，否則容易在市場中被淘汰，反而失去充足的資源進行保育工作。

◎ 提供活動的類型

某些保護區會偏向教育為主的生態旅遊，安排各種知性之旅，如賞鳥等。某些保護區則會提供科學性的生態之旅，如地質考察等。有些則會與當地生態產業結合，安排遊客參觀附近的生態農場，順便賣賣生態農場的產品。

◎ 保護區的大小與設計

某些私人保護區面積很大，成千或上萬公頃，部分私人保護區的規模較小，可能僅有數百公頃，一般而言畜養大型動物的保護區面積較大，如存在非洲地區的私人保護區。除了面積大小，園區的規劃設計也很重要，所有設計應尊重生態，使用生態工法；園區若夠大應劃設不同使用分區，並且建立專業自然步道、賞鳥牆等，聘用有經驗的解說員進行解說服務。在拉丁美洲某些經營良好的私人保護區，甚至可提供大學教學參觀，或從事學術研究。

全球生態旅遊發展情形

目前全球推行生態旅遊主要爲先進國家及原始自然資源主要分布區域，例如美國、加拿大、非洲肯亞、中南美洲等地；**表5-6**顯示這些區域的資源特色與相關的生態旅遊活動。生態旅遊在世界各地呈現不均勻的發展，某些地區特別蓬勃，爲什麼會產生這樣的不均現象呢？欲發展生態旅遊，該地區須具備特殊的觀光資源，而且政局要穩定，沒有戰爭和種族暴動，最好還要靠近全球主要旅遊市場，外加境內基礎設施完善、人民態度友善。許多高度開發國家普遍滿足上述要求，如歐洲各國、美國、加拿大等，而新興的亞太地區，紐西蘭和澳洲似乎逐漸具備上述條件。在北美洲，美國和加拿大有出色和健全的國家公園系統，美國更是國家公園的發源地，政府所管轄的其他公有地也提供了多樣化的生態旅遊機會，如國家森林、水質保護區等，而民間保育社團所管理的生態旅遊園區也不少，例如美國自然保育基金會在奧克拉荷馬州便擁有一百四十六平方公里的保護區，提供遊客欣賞北美的原始地景。

表 5-6 著名生態旅遊地區與其旅遊資源

類型	地區	旅遊資源	主要活動
野生動物與原住民	肯亞（Kenya）	不但具有豐富的野生動物資源，也展現了非洲原始文化之魅力。	●野生動物參觀 ●原始部落之旅 ●探險旅遊
熱帶雨林	哥斯達黎加（Costa-Rica）	豐富的特有動物，包括：綠龜4種、潟湖魚類55種、鳥類350種、哺乳類140種。	動物資源之生態觀察：動物觀察中以綠龜爲主，如築巢、產卵、交配、覓食等之觀察。
熱帶雨林	巴西（Brazil）（爲全球第五大國，占南美洲大陸一半的土地，包括五種不同的生態體系。）	展現五種不同的生態風貌：大西洋叢林生態體系、亞馬遜雨林生態體系、灌木草原生態體系、紅樹林生態體系、沼澤生態體系。	●亞馬遜林住宿 ●亞馬遜河巡航 ●觀日出 ●森林徒步 ●賞鳥 ●生態解說 ●印第安民族文化活動
島嶼生態	厄瓜多爾（Ecuador）	位於厄瓜多爾西方太平洋上之加拉歌群島，是典型的島嶼生態系，具有多種獨特的動物資源。	●動物生態教育 ●動物觀賞活動
海洋生物資源	加拿大（Canada）	海洋哺乳類動物，例如：灰鯨、白鯨。	●觀賞鯨魚生態的海上活動
海洋生物資源	夏威夷（Hawaii）	火山、海洋生物（海豚、珊瑚礁及熱帶魚等）、島嶼民俗風情。	●與島嶼相關的人文與自然特質活動 ●海豚相關之生態活動 ●海豚之行爲研究

資料來源：中華民國戶外遊憩學會，1996，《台灣潛在生態觀光及冒險產品研究與調查》。

而最蓬勃發展的應屬低度開發國家或開發中國家，集中於非洲和拉丁美洲，因為這些地區仍有豐富的原始景觀未遭破壞，作為生態旅遊再適合不過了；其次是這些國家尚未步入先進工業國家的後塵，也決定不走歐美國家發展的老路，因為工業會造成公害和污染，再者技術和人才比不上先進國家，需大量依賴進口與外援。加上許多國際保育團體的大聲疾呼，已讓這些國家的決策者認知到傳統大眾觀光可能的衝擊，所以會選擇替代性、且報酬率不見得較低的生態旅遊，作為該國發展的主力方向。即使在面臨各種土地利用型態的選擇時，如伐木、畜牧、農耕、採礦、工業，政府也逐漸接受「綠色希望」，選擇發展生態旅遊；部分國家更視生態旅遊為基本國策，傾全國之力投入，所以生態旅遊在這些地區得以蓬勃發展。

在美洲，宏都拉斯首都百里斯號稱有廣大的熱帶雨林地區和西半球最長的珊瑚礁（三百公里），政府已成立各類型保護區，並發展生態旅遊。然而中美洲的生態旅遊重鎮要數哥斯達黎加，哥國境內的國家公園、野生動物保護區、自然保留區每年會吸引無數的國際觀光客，帶來將近三億美元的觀光收入，似乎已成為全球生態旅遊的聖地，但也因此出現過度擁擠的問題。該國約有一半以上的土地面積已遭受人類其他活動的干擾，

如居住、伐木、採礦、農業、畜牧等，所以僅剩不到一半的土地僥倖地保存下來，只是目前又面臨龐大的觀光壓力，政府單位須重視這嚴重的問題。該國國家公園系統的經費拮据，須倚靠民間的國家公園基金援助，而這些基金大多來自保育組織的捐款，尤其是美國的保育團體。當然這些國家公園的功能不僅提供遊憩和教育，同時建有許多重要研究站，提供科學研究，並且扮演保護該國淡水資源、海岸濕地的重要功能。最近境內的羅望子（Tamarindo）國家公園因為經費不足，經營管理工作無以為繼，而被降級為國家保留區，使得這環境敏感地帶亮起警示燈號，可能會遭受遊客不當行為破壞，所以不少人士大聲呼籲國外有錢的保育團體給予協助，買下或租下該保留區，以保護珍貴的海龜。

另一個生態旅遊氾濫地區發生於亞馬遜河流域，特別是巴西、厄瓜多爾和秘魯，這股熱潮在這些地區蔓延，甚至連著名的地中海俱樂部（Club Med）也考慮在此建立生態村。當然生態學者紛紛提出警告，一旦遊客人數超過當地環境所能負荷的量，環境品質將開始惡化，綠色旅行的美意又將蒙上大眾觀光的色彩，如今巴西境內世界最大的濕地（約二十萬平方公里），已被農業肥料、農藥、採礦業所產生的汞及畜牧廢水污染，最近

則還要加上每年超過十萬人次的觀光客的騷擾，他們既製造成堆的垃圾，還會在濕地裡頭亂抓魚，已引起巴西政府的注意。巴西也有廣大的國家公園系統，統計約有三十萬平方公里，但是許多國家公園只是徒具名稱罷了，沒有實質的管理行動，過去巴西的觀光業並不發達，因爲該國的長期貧窮、社會動盪不安，不時還有原住民的抗爭，所以不受國外遊客的喜愛；最近情況好轉，若好好發展生態旅遊，或許來自觀光的收入可協助那些保護區進行實質管理。智利則是另一個重要的南美洲據點，當地已發展出組織良好、規範嚴謹的生態旅遊團隊，智利可謂是南半球雨林的故鄉，擁有大片的溫帶雨林，約有六萬平方公里，這些雨林曾遭受伐木的壓力，目前推動生態旅遊結合其他非破壞性的利用方式，似乎帶來免於厄運的新契機。

回到亞洲來看，最早有生態旅遊活動的地區出現在印度、尼泊爾和印尼。最近不丹也開始提供這類旅程，如二週的行程收費三千零七十五美元，三週的行程收費三千九百五十美元，花費六千二百美元則可參加十九天的動植物之旅（一九九三年《紐約時報》資料）。一般學者不將日本視爲重要的生態旅遊市場，概因日本開發程度極高，大眾旅遊幾乎已遍及全日本。台灣生態環境非常多樣、擁有豐富的動植物資源，是發展生態旅遊

極具潛力的地區；另一個幾乎被所有學者看好的為大陸市場，大陸地大物博，加上受資本主義影響較慢，所以部分地區還保有原始狀態，如九寨溝、雅魯藏布江等地就很適合發展生態旅遊。非洲是重要的生態旅遊發源地之一，如今在許多國家其外匯就主要倚靠觀光，最典型如肯亞、坦尚尼亞、南非、波札那等地，刺激的野生動物之旅、人數少、收費不菲為其特點。本書將於後面章節特別介紹肯亞的生態旅遊發展經驗。

生態旅遊未來會如何發展呢？最令人擔心的是在生態旅遊已經非常蓬勃的地區，經大眾媒體或商業集團大肆炒作後，吸引大批人群，遠超過當地環境的承載能力，如此又將走回大眾觀光的老路子。所以應有「分散」的觀念，遊客不要一窩蜂前往某處，如此，既不會對已擁擠的樂園再製造壓力，同時可幫助許多經濟困難的國家，使他們也可分享生態旅遊的利益，如此才能抵抗其他的開發行為。最後要強調的是發展生態旅遊時，成長管理非常重要，而承載量控制是重點，否則極易步入大眾旅遊的後塵。

第 6 章

他山之石——肯亞生態旅遊發展經驗

肯亞是非洲各國推動自然觀光、生態旅遊的先驅者，在一九六三年結束英國殖民時代後，活躍、開放的資本主義開始將這個國家轉變成非洲最受歡迎的野生動物旅遊勝地，一九八七年時觀光已成為肯亞外匯的首要來源，遠超過茶和咖啡的出口，在一九○年代早期，沒有哪個非洲國家可像肯亞一般，從野生動物觀光中賺取巨額收入，同時肯亞列名為世界上生態旅遊者喜歡拜訪的重要國境。一九九○年時肯亞曾召開關於生態旅遊的區域性工作會議，一九九三年時肯亞的保育人士、旅遊業者、住宿服務業者更進一步組織起來，形成全非洲第一個生態旅遊協會（ESOK），一九九七年肯亞更主辦關於生態旅遊的國際研討會，由此可知肯亞舉國上下、各行各業對生態旅遊的關心程度。

一九九四年，野生動物學者大衛魏詩登（David Western）（同時也是生態旅遊協會的首任主席）出任肯亞野生物服務署（KWS）的署長，此半自治性組織主要負責管理肯亞國家公園的運作，他便發誓要將肯亞的國家公園轉型為兼顧當地民眾權益和保護自然環境，以及讓肯亞的野生動植物能永續生存的管理模式。

一九六四年以來肯亞經歷過兩任總統，第一任總統為喬摩肯亞塔（Jomo Kenyatta），他的成就足可躋身二十世紀最偉大的政治家之一，其作風強悍精明，帶領肯亞走向通往

自由與資本主義的道路，成就觀光業蓬勃發展的有利環境。繼位者為丹尼爾摩伊（Daniel Toroitich arap Moi，以下簡稱為摩伊），也就是目前的總統，依然蕭規曹隨地繼續推動自由市場經濟與資本主義化，肯亞能較其他非洲國家有利於發展觀光旅遊，就賴於政治局面的穩定，這與同時期其他非洲國家大多數處於政治與經濟破產邊緣，形成強烈的對比。

肯亞的第一座野生動物公園招待所在一九六二年時就於西察沃（Tsavo West）國家公園內的吉蘭吉尼（Kilaguni）設立，幾個月後在馬賽區（Maasai）又出現奇客羅客（Keekorok）招待所，從那時起興起一股興建招待所的風潮，使得舒適與設備齊全的招待所幾乎遍布每一個國家公園和保護區，部分招待所的經營者也會在肯亞受歡迎的野生動物區內，提供遊客露營的帳蓬設施。這些大多數為私人投資經營，也有一小部分是民間和政府共同投資的，這其實正是肯亞自一九六三年獨立後採行經濟模式的最佳寫照，資本主義、私人企業的投入，外加一點點的「非洲社會主義」色彩。

沒有幾個產業的成長與在型態上的變化能與觀光業相提並論，觀光業已成今日肯亞的重要衣食父母，海灘上成群的套裝旅遊觀光客以及參與原野生態之旅的大自然愛好者都是對肯亞經濟有助益的貢獻者。如同坦尚尼亞等非洲國家，肯亞的自然觀光、生態旅

遊也是立基於國家公園和大型的狩獵遊戲，這種狩獵遊戲起源非常早，大約與歐洲殖民

同時出現，歐洲人喜歡來此打獵、追求冒險和刺激，探險家、軍人、政治人物、大富豪

喜歡將肯亞的自然野地當成自己的狩獵園，恣意馳騁其中。西方白人的到來，除在政治

上統治肯亞，也從觀光活動上支配著肯亞人和其豐富的自然環境，因而長久以來東非一

直是巨富豪門特別青睞的旅遊地點，他們可以炫耀權力的表演舞台。美國羅斯福總統在

一九○九年所舉行的大狩獵之旅更帶起了這陣風潮，從此肯亞就開始以「沙法利」(safari)

活動聞名全球，「沙法利」在當地史瓦希利語的意思為「旅行」，目前大多被解釋為「野

生物巡旅」。遊客早期前往肯亞主要是為了好好地打一次獵，只有少數人是單純為了獵取

野生動物的鏡頭而去的。在肯亞，職業獵人一度曾是十分榮耀的工作，但是在一九七○

年代卻變得令人引以為恥，制度的濫用、官員的腐敗、商人的貪婪終使肯亞政府於一九

七七年五月宣布禁獵令。

關於保護野生動物的法律條文最早出現於一八九八年，用以控制沒有區別、趕盡殺

絕式的打獵行為，而當時的殖民政府也在一九○七年時成立專責處理野地狩獵遊戲的機

構。國家公園法令則於一九四五年出現，開始企圖將保育政策從打獵管制面轉變為透過

保護整塊土地的角度來保護野生動植物，當時的政策並強迫居住其中的原住民遷離。漸漸地、一步一步地向前邁進，累積至今肯亞共成立了二十六座國家公園、二十八處保護區和一處自然保留區，共占陸域面積的一二％，也就是說全國約有十分之一的土地用途為著眼於野生動植物的保護。只是這些國家公園和保護區的個別面積通常都太小（東察沃和西察沃國家公園例外），不足以提供野生動物安全的庇護，尤其對大型動物的遷徙造成不便，常會跑到園區外的農牧地，而和人類、牲畜發生衝突。

肯亞脫離英國殖民獨立後，自然觀光就迅速地發展，從一九六○年到一九七二年足足增加了三倍之多。一九七○年代早期，野生動物被視為肯亞的金雞蛋，因為不需要額外的管理與投資，遊客就會從四面八方湧入，就可以為該國賺取白花花的銀子。然而好景不常，到了一九七○年代中葉，由於國家在管理上的放任態度，許多問題便浮現了，最嚴重的要數濫捕野生動物的行為，同時缺乏妥善規劃與良好管理也造成旅遊品質的下降，遊客開始抱怨，國際旅遊雜誌也出現負面的評價，所以一九七七年時肯亞政府公布停止狩獵遊戲活動。一九七八年到一九八三年間，遊客人數出現下降趨勢，除了上述的問題外，還導因於國際大環境，如一九七九年的全球石油危機、世界經濟大恐慌，肯亞

也深受其害，加上非洲地區又爆發坦尚尼亞和烏干達獨裁者艾迪‧愛明（Idi Amin）間的戰爭。而此時肯亞也出現政局的動亂，一九八二年八月時空軍將領曾發動反政府的政變，最後因計畫不周而失敗，這都讓肯亞的觀光業倒退了好幾步。

直到一九八四年，遊客人潮開始增加，一方面因為國際環境改善了，同時肯亞致力推動自由經濟制度，由世界銀行和美國國際發展機構（USAID）協助，規劃如何增加經濟誘因，如透過免稅等手段吸引外來的投資者。在所公告實行的外商投資法裡存在許多誘導外國企業投資的條文，如投資者可將資本和利潤自由地匯回本國而不受限制，國際航空公司若在肯亞進行資金投資，可享免稅優惠，積極鼓勵這些國際航空公司投資肯亞的旅行業和旅館業，促進肯亞的觀光發展。而這些航空公司為了增加利潤，往往就會推出套裝旅遊行程，如安排旅客搭乘該公司的飛機，接受該公司所開設旅行社的旅程安排，住宿該公司所投資的飯店等等；同時透過國際航空公司的海外宣傳行銷活動，肯亞打響了國際知名度，可謂是項一舉兩得的好措施。肯亞政府同時採取開放政策，接受來自英國、德國、瑞士和義大利等國不同組織、機構所提的觀光發展計畫，從中獲取他們的資金、技術、經驗，使得觀光發展能向歐美先進國家看齊。碰巧的是，好萊塢於一九

表 6-1　歷年來肯亞的遊客數和觀光收入

年份	遊客數（千人）	觀光收入（百萬先令或百萬美元）
1955	36	KSh 80
1980	362	KSh 183
1985	541	$249
1988	695	$394
1990	814	$466
1993	826	$413
1995	690	$486
1996	728	$465
1997	750	$502

資料來源：World Tourism Organization.

八七年推出極為賣座的電影「遠離非洲」，隨著電影在世界各地放映，肯亞的遊客人數直線上升，當年就為該國帶來了三億五千萬美元的觀光收益。一九九〇年時，以野生動物為主的觀光活動收入已增至四億八千萬美元，占肯亞總外匯的四三％。（表6-1）

在此發展趨勢下，也使肯亞境內的商人、政治人物將重心移到觀光事業上。根據肯亞「野生物保育暨管理部」（WCMD）的前任部長斐瑞茲・阿林度（Perez Olindo）的觀察，發現自從一九七七年頒布禁止狩獵遊戲後，肯亞改以「用你的鏡頭來獵取肯亞」來號召觀光

客，這樣的改變對當地企業和民眾是非常正面的，因為在以狩獵遊戲為主的觀光年代中，旅遊活動的操縱者大多是西方的白人，觀光利益也大多由他們獨占。自從觀光型態改變後，肯亞有更多的私人投入觀光事業，並為當地居民帶來許多就業機會；而在商人、政治人物相繼將關切焦點移到觀光事業後，肯亞出現許多屬於國人自己經營的觀光集團、旅遊服務公司。肯亞觀光發展協會成立於一九六六年，當時主要設立宗旨為協助有興趣的私人取得政府的資本贊助，發展觀光旅遊事業，以和其他外國投資者分享「觀光」這塊大餅。此外，根據肯亞的法律規定，所有的工商行號都需有部分股權為肯亞人所擁有，所以肯亞觀光發展協會另一種重要角色就是扮演外國投資者、政府官員、本國商人間的仲介者、聯繫人。肯亞屬強人掌權的政府，權力大多掌握於特定某些人、某些家族手中，想要在肯亞投資觀光公司、旅行社、旅館、餐館、客運等事業的經營，就需特別重視和政治人物、相關利益共存結構的關係，外商對此也有因應之道，聯合其他外商組成所謂的策略聯盟，並與本地公司發展夥伴關係，一同和具有影響決策的重量人士打交道，可省去非常多的手續和麻煩。

肯亞觀光的興與衰

一九八〇年代早期，肯亞的觀光持續蓬勃發展，然而也逐漸出現隱憂，那就是國家公園和保護區的環境品質急遽惡化，大象和犀牛被獵殺的情形很嚴重，加上一九八九年時，曾先後發生好幾起手持武器的暴徒攻擊、搶劫遊客的事件，震驚旅遊市場。肯亞除了有世界著名的野生動物樂園外，其實還涵蓋豐富的生態環境，如海岸環境。從一九七〇年代後期起，海邊度假旅遊也大量興起，許多沿岸的城市都成了觀光的重要據點，如蒙巴薩島等。迄今，來到肯亞的遊客大約有超過六成的人會去海邊走走，當然這些發生在海岸的遊憩行為，大多屬於傳統大眾旅遊的活動型態，而且為歐洲的觀光客所鍾愛，如義大利和德國人喜歡跑到這些海灘享受日光浴，這樣的活動當然不同於國家公園裡以野生動物為號召的生態觀光。不過，野生動物似乎還是最吸引觀光客的，調查顯示約有七九％的觀光客是因為肯亞的原始自然環境和豐富的野生動物，才會選擇前往肯亞度假旅行。另一項調查也顯示，凡是造訪肯亞的旅客，約有九成以上的人會前往野生動物園

區進行旅遊。根據世界銀行所做的統計顯示，對於肯亞經濟的助益其中有六成係來自以野生動物為題材的觀光活動，而僅有二成是來自海邊的旅遊活動。

然而整體來看，一九九○年代對肯亞觀光業而言，似乎也有其危機存在，由於一九九○和一九九一年間波斯灣戰爭爆發，連帶影響了整個東非的觀光業；此外，其他非洲國家看見肯亞成功的發展經驗也開始仿而效之，紛紛發展觀光產業，所以肯亞也面臨前所未有的競爭，這其中包括南非、坦尚尼亞、烏干達和辛巴威等國家。肯亞的觀光業從一九八九年占全非洲市場的九‧三％滑落至一九九三年的七‧一％，而收入也從一九八九年的四億二千萬美元降至一九九三年的四億一千三百萬美金。從統計數值來看，一九九五年遊客人數也有減少的趨勢，可能導因許多遊客對遊憩品質的抱怨和不滿的情緒反應。一九九六年肯亞政府開始致力於推廣與宣傳，企圖重振觀光大國的雄風，但效果仍有限，行銷學者認為這是因為國際宣傳做得不夠。接著肯亞國內面臨總統大選，而政黨間的激烈競爭卻帶來政局的極度不穩定，雖然大選於一九九七年十二月落幕了，但政局不穩定、社會混亂的情形仍未改善，所以在一九九七年到一九九八年間，從北到南的海岸沿線地區常會不時出現政客所鼓動的種族衝突、暴亂，許多基礎設施在混亂中因而受

損，其中包括許多遊憩設施。當然許多觀光客面對此情境會望而卻步，觀光業出現衰退，保守統計當一九九八年還未過完一半時，就約有一半的肯亞旅館業者（尤其是開設在海邊者）關門歇業或是對員工大量裁員以節省人事支出，約五萬人因此丟了飯碗，整體來說大約減少了三○％的就業機會。

這還不是最壞的情況，更慘的還在後頭，一九九八年八月肯亞境內爆發舉世震驚的炸彈爆炸事件，地點恰恰發生在美國大使館和其附近的建築物裡，造成數以千計肯亞人的傷亡。此舉造成美國政府的極度恐慌，打算將肯亞列為危險觀光地區，勸告美國遊客儘量少到肯亞旅行，肯亞政府極力澄清與辯解，解釋炸彈爆炸事件為單純的恐怖事件，絕無任何反美的情事，美國遊客到肯亞是安全的。然美國政府最後還是將肯亞提列為危險觀光地區，許多觀光學者預估這將嚴重打擊肯亞的觀光發展，肯亞將面臨世紀末的寒冬，因為除了美國遊客外，其他國家的遊客也可能暫時取消前往肯亞的觀光行程。這似乎正提供了外在社會環境會影響觀光發展的活生生例子。

國家公園經營管理與生態旅遊的創新組合：立論雖好，但績效不彰

一九七〇年代中葉，許多肯亞的野生動物學者大聲疾呼，未審慎規劃、妥善管理的觀光發展將對野生動物的生存帶來嚴重威脅，而且甚至會衝擊到國家公園附近村落居民的生活，導致無法再從觀光中獲取可觀的利潤。在此聲浪下肯亞政府就著手整合相關部門，成立「野生物保育暨管理部」，期望能賦予此新成立的單位主導自然保育和觀光發展的重要使命。一九七五年肯亞政府更大張旗鼓地擬定許多重要的國家發展策略，其中特別將生態旅遊視為重點項目，希望能將馬賽馬拉保護區和安波沙提國家公園的生態旅遊實施經驗發揚光大，擴大至其他國家公園和保護區域。此時國家公園的野生動物管理政策為發展成為提供遊客進行歷險遊樂的場地，並且應廣邀當地住民參與，從事各種與野生物相關的利用行為，如觀光、狩獵、畜養以提供食物或製成紀念品、表演用途等等，甚至是動物活體的出口也是受到准許的。該項政策的基本思維為：部分（少數）動物需犧牲其生命，如此可讓當地居民從中獲取利潤，進而贊成與加入保育活動，藉此換取其

他（大多數）野生動植物能有較大的生存空間、較安全的庇護所，而非侷限於官方所劃設的小小國家公園區域內，可在保護區周圍的私人土地或其他用途土地上生活、遷移，不會被當地民眾驅離或加以射殺。更前衛的是，政策裡明白宣示主管野生動物的相關部門應放下身段，不要當高高在上的政府官員，而要成為當地居民的好朋友、好幫手，盡力給他們輔導、建議和協助。但這似乎只是句動聽的口號，並未真正落實。

一九七六年肯亞獲得世界銀行三千七百五十萬美元的貸款，用以執行野生物保育暨管理部的政策，包括加強取締盜獵行為、規劃該國的生態觀光發展計畫、研擬當地居民參與保護區管理工作的方案……等等。一九七七年，肯亞繼續獲得世界銀行的貸款協助，同時頒布禁獵命令，而且進一步將野生動物製品的商業貿易行為視為違法的。從此時起，所有對野生動物進行消費性的利用行為都是被禁止的，除了在某些國家公園以及在固定配額管理下的私人牧場仍可繼續進行受管制的遊戲性狩獵。嚴格的法令雖然公告實施了，然而盜獵情形還是非常猖狂，一是因為野生物保育暨管理部裡存在許多貪官污吏，甚至是內閣閣員的親信和家人，所以執行不力、取締效果極差；加上當時國際上象牙和犀牛角的價格昂貴，許多獵人覺得有利可圖，進而挺而走險。喬摩肯亞塔總統於一

九七八年去逝，而在摩伊繼任後，政府組織的腐敗情形並未見改善，另一批國王的親信繼起，接掌國家的政治和經濟活動大權與利益，貪污現象到處可見。從一九七五年到一九九〇年的短短幾年間，肯亞大象的族群數量足足減少了八五％，也就是大約有二萬頭象被獵殺了，而犀牛族群更是慘不忍睹，只剩下原族群的三％，在戶外的剩餘數量已少於五百頭。

肯亞所勾勒的美麗遠景並未開花結果，政府所宣示的多項政策並未被落實，而世界銀行所贊助的計畫也只是做個形式罷了，舉例來看，政策曾宣示野生物保育暨管理部的官員不應再當「官員」，而應以「朋友」的角色來協助當地居民解決保護區設置與管理所帶來的種種問題，但是這些官員不僅還是一如以往當個「道道地地的官員」，有時還變本加厲，向當地居民收賄。我們或許可從世界銀行於一九九〇年對援助肯亞計畫的檢討報告中了解一二；該報告指出「國家公園和保護區內的許多基礎設施已嚴重毀損，道路、車輛、遊憩設施以及植栽的維護管理工作幾乎停滯。野生物保育暨管理部已無法提供遊客安全的保障，遊客也對這些簡陋的設施產生不滿情緒，抱怨聲此起彼落；此外，這些未妥善規劃管理的遊憩方式已嚴重危害許多重要的野生動物棲息地。」該項報告同時也

指出，野生物保育暨管理部在處理野生動物和保護區周邊逐漸增加的農業活動間的衝突是失敗的，不管是移動式的農業活動如放牧，或者定點式的農業活動，皆對生存於保護區的動物造成影響，如阻斷牠們的遷徙路徑，干擾動物原有作息，甚至耕地的開發造成野生動物食物的短缺。此外，因為動物常會光臨這些農地（因為這兒是牠們原來活動的空間），常被農民視為「天敵」、「入侵者」，而想盡辦法欲將之除去。

摩伊總統執政時會一度開放動物狩獵活動，後來在國際許多保育團體和美國大使的強烈壓力下，趕緊喊停。一九八九年四月野生物保育暨管理部因執行不力、績效不彰而被迫解散，取而代之的是肯亞野生物服務署，首任主席為理查利基（Richard Leakey）。肯亞野生物服務署是一個半官方的組織，擁有自主的理監事成員，可獨立管理所屬業務，不受其他部門指揮，更重要的為預算是獨立的，不需和國家其他行政單位分享。因此來自門票、管理收費、租金、捐款等的歲收可直接作為國家公園和保護區的管理經費。該組織設計在理論上看似不錯，直接隸屬總統、工作項目充分被授權、有獨立自主的空間，似可消弭肯亞政府組織中普遍存在的貪贓枉法之事。收入專款專用，不需和其他單位共享有限經費，可推動整合式的野生動物管理與觀光發展計畫，較能有效且即時地推

動與保護區附近居民切身相關的計畫，不需透過政府的種種層級。肯亞全部的國家公園和二處保護區皆劃歸肯亞野生物服務署直接管理。

利基的傑出表現

俗語說新官上任三把火，利基上任後戰戰兢兢地戮力從公，的確為政府單位帶來一股新氣象，而一九八九年利基的傑出表現更讓肯亞聲名大噪，國際地位同時提升不少。

一九八九年利基在參加華盛頓公約（CITES）會議時大聲疾呼，籲請出席代表同意將大象提列為第一級「瀕危物種」，獲得許多國際保育團體的聲援與喝采，終使華盛頓公約會議最後決議將非洲象提列為「瀕危物種」，包括美國、英國、加拿大等西方國家共同簽署禁止象牙買賣的國際協議。

其實，利基在處理象牙問題曾有前後迥異的想法，早期利基曾提出販賣肯亞象牙，用以賺取肯亞野生物服務署在取締盜獵上的運作經費。然而，當華盛頓公約貿易調查團做出以下結論時，利基立即修改他的構想。華盛頓公約貿易調查團認為對於野生動物的

永續利用（大多為標榜受管制的打獵行為）是個理想的目標，在目前的東非環境中是難以實現的，民眾違法獵取野生動物的情形很嚴重，盜獵行為將使東非的大象和犀牛面臨絕跡的威脅，除了全面禁獵外別無他法。就在華盛頓公約會議召開前的幾個月，利基更有大動作的演出，而且一鳴驚人；他將肯亞各國家公園原儲存的象牙全部集中在一起，並請摩伊總統親自點火燃燒，瞬間價值三百萬美元的象牙化成白煙、煙消雲散。此項活動並透過大眾傳媒向全世界宣傳，宣示肯亞政府將致力於保護大象，嚴禁象牙貿易，而轉型為發展生態觀光，一夕間肯亞國際形象大增，而摩伊總統也被媒體捧為「對環境友善的領導人」，更重要的是此舉為肯亞在保護野生動物掙得更多的經費，贏得許多國際奧援。

燒象牙的這一把火似乎燒出了肯亞的保育希望，燒象牙的畫面也改變許多西方人對於象牙的觀點與認知，不再大肆收藏這類藝術品，當需求不存在時，價格自然下滑。就像利基所說的，在貿易禁令未實行前，肯亞每年平均約損失四千至五千頭大象，而貿易禁令公告實行後的幾年，象群損失的數字降低至每年一百頭。在此同時利基也明確宣布保育野生動物是國家公園最重要的工作，保育工作是極為神聖而不可受挑戰的，值勤的

工作人員應受到相當的尊重，並配發給管理人員自動步槍，授權他們在發現頑劣盜獵者時可加以射殺。除了這些，利基也著手推動許多國家公園的經營管理工作，企圖注入新活力，革除原有官僚組織的弊病，如嚴格督導收費過程，以免中飽私囊的弊端，結果實施第一年就有不錯的成效，肯亞野生物服務署在門票的收入上足足增加了一倍。利基和其幕僚更著手擬定全新的施政計畫綱要，即為眾所皆知的斑馬文件（Zebra Book），該文件明確指出肯亞野生物服務署將以發展自然保育和生態觀光共存共榮為施政依歸，在該文件中並明確地宣示下列政策：

◆ 將致力減少觀光所帶給環境的負面衝擊。

◆ 將致力對國家經濟做出實質貢獻。

◆ 訓練自然嚮導和司機，並實行專業證照制。

◆ 對遊客衝擊進行全面監測。

◆ 對於旅館等人工設施的興築，需進行環境影響評估。

◆ 提供遊客更豐富、更多樣的旅遊資訊。

◆ 將設計出一套與當地居民有效的互動模式。

利基在施政時非常重視與當地居民的互動關係，他特別強調要保障居民的生命財產安全，並盡力減少野生動物對居民生活的干擾。並於一九九二年推動成立社區服務協會（CWS），目地在於透過該組織給予居住於國家公園或保護區周遭的民眾實質的幫助，如提供經費贊助地方發展計畫。利基並大膽地開出支票，要將肯亞野生物服務署自門票所得收入中提撥二五％給受野生動物騷擾的村落作為回饋，只是最後這項支票並未完全兌現。

同時國際社會很贊成肯亞所做的調整與改變，也盡力給利基所推動的計畫實質協助，除了給予經費援助外，還有機構捐贈吉普車、巡邏飛機等。一九九二年時，利基更從世界銀行募得鉅額貸款（一億五千三百萬美元），而且如果前面執行得不錯，日後還可繼續獲得援助。世界銀行的允諾捐款有如保護傘，美國、荷蘭、日本、英國等國家的政府單位或民間保育機構紛紛給予捐款，並且共同簽署一項名為「保護區與野生物援助計畫」（PAWS），各自認捐特定的工作項目。「保護區與野生物援助計畫」實質內容有：

◆ 大象保育計畫。

◆ 濕地和海岸地區保護計畫。

◆ 反盜獵設備購置與人員訓練。

◆ 國家公園與保護區內基礎設施建置。

利基企圖透過「保護區與野生物援助計畫」，重新將肯亞的國家公園改頭換面，期盼可以增加國家公園自力謀生的能力，並希望能在五年內達到自給自足的目標（即一九九六年底），只是這樣的願景再度落空了。

此外，美國國際發展機構也提供不同於世界銀行的協助，美國國際發展機構推動所謂的「生物多樣區保育計畫」（COBRA），關懷國家公園周圍區域的問題，而世界銀行所贊助的計畫則主要在處理國家公園園區內的事情，兩者似乎可為互補。生物多樣區保育計畫出發點在於藉幫助當地居民站起來，即協助他們找到合適的工作項目，增加每個家庭的經濟收入，改善居民的基本生活條件，如此將可降低與國家公園管理間的矛盾與衝突。所以該計畫主要想協助當地居民在廣大的觀光市場中找到安身立命處，分享觀光所帶來的實質利益。然而據某項研究指出，國家公園緩衝區內有利可圖的機會都已被私人企業所捷足先登了，所剩的環節大多為吃力不討好的苦差事；其結論中也提到，若要幫助當地居民參與觀光事業，則必須再對當地民眾施予許多額外且足夠的訓練，使他們

擁有相關的謀生技能。

美國國際發展機構認為在五年內肯亞野生物服務署應可從其門票所得中提撥八百多萬給國家公園鄰近的部落，然而這樣的事情卻從未發生過。從一九九一年到一九九四年間，肯亞野生物服務署僅提撥門票收入的二％給國家公園鄰近的部落。此外，並不是所有保護區都可藉由生態旅遊獲取可觀的收益，在肯亞野生物服務署所推動的幾個個案中，也發現有些保護區無法吸引足夠的觀光客，所得收益低到無法平衡平日的經營管理開銷，如位於肯亞南部海岸的 Mwaluganje-Golini Community 野生動物保護區。

利基要將肯亞野生物服務署自門票所得收入中提撥二五％以回饋國家公園鄰近村落的支票遲遲無法兌現，終於導致他在一九九四年一月時因摩伊總統的施壓而辭職下台。

後來他在自我反省時也發現當初的決定充滿太多理想色彩了，二五％其實是很難落實的理想，因為這當中有許多政治與金錢利益的糾葛，就拿回饋對象的界定來說，很多人早已不住在這裡了，但他卻可因戶籍登記於此而領到回饋金。利基更曾洩氣地感歎，在現實的社會環境中，他很懷疑優先考慮當地居民利益的保育工作有無真正落實與成功的可能。

此外，他犯了官場大忌，如做了太多太強硬的決定，並因而樹立許多敵人。如當肯亞野生物服務署獲得許多國際援助資金時，許多其他政府單位十分眼紅也想分一杯羹，卻都被他悍然拒絕。而他曾誇下海口要在五年內讓肯亞野生物服務署自給自足，直到計畫一推動才發覺，要做的事情實在太多了，如研究、教育、訓練、基礎設施維護……等等，而這些都需要錢，你很難要一個還嗷嗷待哺的小孩馬上自立更生吧，所以要肯亞野生物服務署在五年內就自給自足實在有點天方夜譚。此外，最為人詬病的是他以國際薪資水準來支付五十五位專家學者（不管本國籍或外國籍），形成最大的資金吸口，很快就把經費花光了。除了人不和外，「天時」和「地利」也不怎麼配合，恰巧波斯灣戰爭爆發導致肯亞觀光業的衰落，門票等收入大幅衰退，所以肯亞野生物服務署在一九九三年便出現六百萬美元的赤字。

魏詩登時代

接替利基的是長期於安波沙提國家公園進行研究的大衛魏詩登，雖然他不若利基那

般世界知名，但他較為謙卑，行事較為謹慎，更能尊重野生動物科學家。就任後他將施政重點擺在保護區與周圍居民關係的改善上，並以「野生動物發展與利益分享計畫」取代於一九九二年成立的社區服務處，他認為保育是否成功以及生態旅遊的成敗關鍵皆在於當地民眾，他深覺這層關係在肯亞尤其重要，因為大約有七成以上的野生動物會遷徙或甚至是生活在國家公園或保護區以外的區域，只看守小小面積的保護區是很難收到成效的，而應將保育行動擴展至相鄰的周邊土地上。此外，他也表示不應將生態旅遊界定在小規模、昂貴的型態，有錢人才玩得起，此容易造成階級化現象；而觀光利益更不應盡由白人所主導的旅遊集團所獨享，當地民眾應分到該得的部分。他主張應對生態旅遊賦予更積極的意義，視其為推動自然保育的強大助力，尤其需讓當地民眾因從中獲取利益而感到滿足，才能說服他們放棄放牧、農作等其他土地利用方式，以及徹底解決盜獵問題。

　　魏詩登從利基要將肯亞野生物服務署收入提撥二五％回饋國家公園鄰近村落事件中學到教訓，所以只宣示在其任內會將回饋比率慢慢調至一○％，這其實正是坦尚尼亞境內國家公園所訂定的回饋比率，只是在坦尚尼亞境內也有許多國家公園無法提供此比率

的回饋。此外，他也重新調整肯亞野生物服務署的工作目標，主要訴求為：⑴保護生物多樣性；⑵連結保育與觀光；⑶建立地方、國家、國際等不同層級關心團體間的夥伴關係。肯亞野生物服務署從此開始權力下放工作，希望將許多決策下放至現場決定，邀當地居民親身參與、共同討論，而不再採由上而下的決策模式。

我們來看一下實行的成效，一九九五年底時約有一百六十萬美元的回饋金分配給當地社區、民間團體以及地方政府，約有三百個地方所提的計畫案獲得經費補助，其中約有三分之一用來興建學校或提供作為學生獎學金。最近幾年則更強調實質的建設，此舉有益於增加地方生產力，重點在於推廣與觀光或保育相關的謀生技能與活動，培養與訓練居民的工作能力，如教育民眾如何經營民宿、如何經營餐館、如何利用當地材料創作紀念品、如何在結合當地文化特色下發展具吸引力的節目或活動……等等。

一九九六年生物多樣區保育計畫進行評估檢討時有以下結論，「這些計畫對國家公園附近村落的實質效益已經產生，而且民眾也開始改變原來排斥肯亞野生物服務署的態度，更樂於支持生物多樣區保育計畫的推動」。所以在一九九七年肯亞國家公園慶祝國家公園系統發展五十五週年時，特別以「公園外面也是公園」為題來宣示日後將朝國家公

園與其周圍土地結合，共同推動自然保育工作，並且要藉開創多樣性的觀光活動，增加當地社區實質利益作為日後奮鬥的目標。

然而，一九九五年至一九九七年肯亞的觀光業仍是不景氣，九五％肯亞野生物服務署的經費全靠觀光收入，此不景氣的現象讓該服務署的財政赤字更為惡化。這時魏詩登決定下賭注，擬重新開放對某些特定物種可進行有限制的商業狩獵行為，但對象絕不是大象和犀牛。他不僅計畫對原本早期有經營此項活動的私人農莊解禁，更想將開放對象擴及居住於國家公園附近而想經營狩獵之旅的業者，這項措施有點類似辛巴威境內的作法，企圖藉此增加野生動物服務署的收入，改善財政赤字。

一九九五年肯亞野生物服務署和非洲野生動物基金會所共同完成的研究報告，以及一九九六年肯亞野生物政策草案中，皆和魏詩登唱同調，建議撤銷部分禁獵的規定，在國家公園鄰近地區、私人農莊准許所謂的「野生動物的利用行為」，如開放對某些特定動物的打獵活動、鳥類射擊、表演遊戲等，甚至是野生動物活體的貿易。這種構想受到居住於國家公園鄰近地區民眾的歡迎，而私人經營的觀光農莊（多為白人經營）更視為一大利多，紛紛拍手叫好。另一方面，這項政策卻受到保育團體的強烈質疑與反對，如馬

賽協會強力反對解除禁獵令，深覺一旦實行將會破壞肯亞辛辛苦苦建立的國際形象：保

育野生動物、發展純攝影的生態旅遊。

　一九九七年華盛頓公約會議召開前夕，保育界對象牙貿易禁令出現分歧的看法，許

多國際保育團體希望仍維持在原有的保護等級，全面禁止象牙貿易活動；但部分非洲國

家持不同意見，認為應可降低保護等級，開放進行有限度的貿易活動。最後透過投票方

式決議，擁有眾多象群數量的國家如那米比亞、波札那和辛巴威等國，將大象列為第二

級「應受保護物種」，而非第一級的「瀕危物種」，准許這些國家可以將其象牙賣給其他

國家如日本等。而在象群數量仍稀少的國家如肯亞、坦尚尼亞等則維持在第一級「瀕危

物種」。許多擁護動物權的保育人士批評此舉將使非洲的大象和犀牛再度受到威脅，因為

「部分開放」的效應等同於「全面開放」，國際象牙交易市場將復甦，而居住於開放國以

外的獵人不會甘心放棄這賺錢的機會，違法獵取象牙的事件將層出不窮。況且在得知華

盛頓公約的決議後，象牙和犀牛角紀念品製造業者就已蓄勢待發，象牙和犀牛角的價格

也開始上漲。

　連續三年觀光業的不景氣，肯亞民眾也蓄積許多不滿的情緒，尤其是那些投入大把

鈔票的經營者，還有仰賴觀光業爲生的民眾。這種不滿的情緒在一九九七年的大選中終於爆發出來，現任總統面臨前所未有的政治危機，反對運動、要求他下台的聲浪持續在各地興起。觀光業的不景氣致使肯亞野生物服務署的歲收減少了一半，這也迫使魏詩登不得不決定縮減該部門三〇％的薪水支出，同時解職了幾百名成員，甚至關閉超過三十處的現場工作站。屋漏偏逢連夜雨，當地報紙出現許多批評的聲音，譴責該部門在人事薪資耗去太多資源；而且將矛頭指向專家領太高的薪水，爲什麼採用國外的薪資水準，而不用肯亞的薪資水準？甚至有人攻擊魏詩登的個人操守，指控他爲自己編列高額薪水，年收入達十四萬八千美元。

　其實，更根本的問題在於關心自然保育工作的有識之士對於魏詩登的許多作法無法苟同。許多捐款者和保育人士開始質疑魏詩登的保育政策，批評魏詩登將大部分的資源都花費在緩衝區域的村落所提的案子，忽略了肯亞野生物服務署所管轄的國家公園以及保護區內的保育工作、基礎設施的改進以及提升觀光收益等相關工作。連不太講話的世界銀行也跳出來，不滿地控指魏詩登沒有正確地執行保護區與野生物援助計畫，將大部分的錢花在不切實際的需求上，導致肯亞野生物服務署離自給自足的目標愈來愈遠，甚

至變成一個吸收資金的黑洞、扶不起的阿斗。底下的談話更是一針見血地道出問題的癥結，世界銀行負責管理非洲環境事物的首席生態學者曾在《科學》雜誌表示，「我們愈來愈關心肯亞野生物服務署是如何管理它的資源（經費）以及決定使用的優先次序，而且愈來愈感到不滿意」。

最近世界銀行秘書處已做出嚴正聲明，表示當保護區與野生物援助計畫於一九九年執行結束後，他們不打算再繼續給予肯亞貸款援助。不僅世界銀行的反應如此，美國國際發展機構也出現微詞，負責評估生物多樣區保育計畫績效的人士也表示，野生物服務署實在在國家公園鄰近部落投下太多資源，這使野生物服務署變成在處理國家公園園區外的土地管理問題，似乎是放著自己部門該做的工作不管，跑去做其他部門的事，甚至因而惹出問題來。權位差點不保的摩伊總統也開始不滿魏詩登的作法，一九九八年五月時就宣布要將魏詩登撤換下來；魏詩登則一直喊冤，申辯野生物服務署財政惡化是早就存在的問題，而其他受爭議的問題錯不在他，他只是代人受過。他並聲稱總統先生之所以要撤換他，係肇因於他堅決反對財團將在西寮沃國家公園進行的寶石礦產開採計畫，因而得罪了利益團體與這些財團掛勾的政客。

魏詩登再次為自己的政策辯解，他解釋為什麼將錢大量花在國家公園的鄰近區域，他說若僅照顧保護區所劃設的區域，將無法對野生動物提供實質的保護，若按照動物服務署所管轄的範圍來施政，只有少於八％的土地受到保護，而這樣的保護措施無法涵蓋肯亞多樣化的生態環境，也無法確保幾種大型野生動物的生存不受人類干擾與威脅。因此，必須聯合保護區周圍土地的使用者一起進行保育工作，從當地住民生活的改善著手去展開保育工作。他的這番說法確也獲得部分主張保育應從當地村落著手的民間團體支持，甚至遠從美國和英國都有數十位專家學者聯名支持他的作法，希望摩伊總統不要撤換他。這些科學家認為在狹小的、孤立的保護區進行所謂的保育工作是不切實際的、徒勞無功的，而魏詩登的作法較能從問題的癥結處解決問題，才能真正保護肯亞國家公園的生態環境。

然而問題一直懸而未解，誰對誰錯亦未有定論，魏詩登是否要為政策負責而下台？直到一九九八年九月美國大使館炸彈爆炸案發生，摩伊總統再次要求魏詩登辭職，結果取代他的竟是前任的利基，其中的政治意涵頗令人玩味。許多肯亞國內和國際觀察家面對此發展情勢，不禁憂心地提出警告，肯亞政局如此的不穩定，連原本看好的野生動物

肯亞生態旅遊的濫觴

早在一九七〇年代肯亞野生生物保育暨管理部門出現前，在幾個肯亞著名的保護區內已經出現生態旅遊的運作模式，而管理單位也會拿這些區域的門票收入和當地民眾分享。

居住在公園周圍的民眾常會面臨保護野生動物所帶來的困擾，如種植的作物受到損壞、畜養的禽畜遭受損失、活動區域受限、對區域資源的利用受限……等，甚至會遭受野生動物的攻擊因而受傷或死亡，所以對他們的生命財產安全皆構成威脅。前面已提及在肯亞約有六〇％至七五％的野生動物生活於保護區園區外的土地上，這導致許多土地使用行為的衝突，特別是與農業利用的重疊。在肯亞獨立後，人口增加了不少，愈來愈多人搬到國家公園或保護區周圍地區居住，並在此從事農業活動，使得這種緊張關係持續加

服務署也不免被波及，這似乎暗示著要是肯亞的政治、社會持續紛擾不安，無法提供觀光發展的有利環境，那麼肯亞的生態旅遊勢必會衰退，甚至有可能因而結束，談不上永續發展，這或許就是肯亞經驗所帶給我們最大的啟示。

溫。

早在三十年前，生態旅遊還未被大眾所知悉時，安波沙提和馬賽馬拉兩處保護區早就展開類似的活動了，管理人員在此推動以當地民眾參與為主體的野生動物保育計畫，同時將觀光活動與緩衝區其他土地利用方式相結合，這種發展經驗後來被視為非洲地區最早出現的生態旅遊，也是全球早期的個案之一。安波沙提和馬賽馬拉兩處保護區所在地，正是早期游牧民族馬賽人放牧羊、牛等牲畜的牧區，以及賴以為生的重要水源地。

馬賽族人並不會去獵殺野生動物，他們和野生動物共同分享土地資源。綿羊和山羊是他們的主要肉類來源，很少殺牛來吃而只是作為祭儀用途，除了偶爾會獵食大羚羊和野牛外，其他野生動物的肉是禁食的。該族的最基本社會與經濟單位是「恩嵌」（enkang），係由數個家庭共牧家畜所組成的半永久性聚落，大約會將十至二十個小屋以有刺籬笆圍在一起。幾世紀以來，馬賽人的生活一直受水源與牧地需求而移動，在較乾旱的馬賽境內，季節性地遷移放牧，安波沙提和馬賽馬拉就是他們生活所賴的重要牧區，也成為他們心靈與精神的原鄉。

英國殖民政府統治肯亞後馬賽人開始受到影響，一九四○年代後期這兩處相繼被宣

告劃為國家保留區，一同納入皇家肯亞國家公園的區域內，從此馬賽族人不再能自由自在地進出他們的放牧區、水源地甚至是信仰聖地，使用當中的資源也受到相當程度的限制。後來馬賽族人都喜歡戲稱這兒是「那位老女人的花園」，當然指的是英國女王。在英國殖民時期，保護區的管理權歸屬中央，所有政策由上而下御行，此時所有公園的門票收入都須繳回殖民政府的公園管理單位。到了一九六一年，安波沙提、馬賽馬拉和少數幾處保護區改由地方政府或是議會進行管理，而不再歸屬中央政府。

馬賽馬拉保護區

就整個東非地區而言，馬賽馬拉保護區是最受歡迎的旅遊景點，吸引最多的觀光客，據估計約三成以上拜訪肯亞的遊客會到馬賽馬拉保護區一遊。雖然馬賽馬拉保護區面積不及塞藍蓋堤（Serengeti）國家公園的十二分之一，但馬賽馬拉保護區每年的遊客人數卻是塞藍蓋堤國家公園的十二倍多。比起非洲其他供作生態旅遊的保護區，馬賽馬拉保護區是極佳的討論個案，從中可以了解政府角色的扮演、當地民眾的態度，以及保

育、觀光、農作、放牧等土地利用行為的衝突與解決模式。

若把時間回到一九六一年，馬賽馬拉保護區由納若克（Narok）地方議會（以下簡稱NCC）所管轄，當時劃設此塊區域作為保護區的想法非常單純，就是為了發展野生動物觀賞旅遊，所以NCC就主導開發遊憩設施，進行道路鋪設與維護，收取門票和其他設施使用費，僱用管理人員、解說人員和清潔維護人員……等，並交由政府的遊憩部門負責訓練這些工作人員。一九六二年NCC興建第一批永久性的遊憩設施以及自助式帳蓬設備，幾年後原址蓋起了私人經營的奇克羅克招待所，後來興起一股興建住宿設備的風潮，許多私人就向NCC租用保護區內或周邊的土地，蓋起一間間的招待所、旅館。馬賽馬拉保護區外圍的緩衝區域是保護區的整整二倍大，主要分為兩種使用分區，一是提供狩獵之用，另一是提供遊客利用「鏡頭」打獵。NCC會向遊客收取門票、露營費、交通工具使用費，或是從販售紀念品中獲利，理論上這些從觀光旅遊所得的收益應和當地居民分享，所以NCC就計畫拿出部分盈餘來回饋地方。馬賽族人是最早使用這塊土地的人，只是在土地所有權上沒有名分罷了，發展觀光應徵詢馬賽人的意見才是，所以許多住在保護區內的馬賽人被納入觀光發展協會的基本成員。

馬賽馬拉保護區在前十年的觀光發展上交出頗為漂亮的成績單，尤其在保育活動與當地居民參與的結合上，透過參與，民眾漸漸都能接受此利用方式，保護區內甚少發生偷獵野生動物或盜取天然資源的情事，而遊客人數也持續穩定地成長，這時馬賽馬拉保護區幾乎成了肯亞自然旅遊的龍頭。NCC也很慷慨，拿出每年歲收的一部分來回饋當地居民，推動許多當地部落的發展計畫，如興建醫療服務站、學校、供水設備、改善牲畜蓄養設施以及道路的修築等。整體而言，在馬賽馬拉保護區的生態旅遊經驗是非常正面的。

由於馬賽馬拉保護區位處坦尚尼亞和肯亞交界附近，一九七七年後隨著非洲觀光旅遊的發展，夾於塞藍蓋堤和恩格洛格洛尼間的馬賽馬拉，是遊客往來兩地必經之地，於是變成非常重要的觀光景點，遊客人數急遽上升，已遠超過該保護區所能提供的服務能力，基礎設施根本不敷使用。同年肯亞政府頒布禁獵命令，傳統的馬賽族人無法再靠販售獵物維生，恰好觀光旅遊興起，帶來可觀的收益可用以彌補，這種收入比以往更為豐厚、也較穩定。於是許多地主對發展以觀賞野生動物為主的觀光旅遊事業興趣勃勃，一九八七年時超過半數的旅遊業者和土地擁有者都對該區域的觀光發展抱持極為樂觀的想

法，且對保育工作抱持正面的態度。由於觀光所帶來的收益是如此豐厚，居民也不願再冒險去打獵，所以偷獵的情形有非常大的改善，當肯亞境內其他地區的犀牛和大象數量銳減時，馬賽馬拉保護區內的犀牛和大象族群數量卻能穩定增加，一九九〇年時在馬賽馬拉區域只記錄到五頭大象的死亡，其中還有三頭是自然死亡的；僅有一頭犀牛死亡，這頭犀牛還是六年來的首次紀錄。

◎馬賽馬拉保護區的問題

雖然如此，在生態旅遊的發展上，馬賽馬拉保護區還是存在一些和錢有關的問題，而且大多是卡在如何分配的環節上。在錢的分配過程主要存在三個互相糾纏的問題，第一是NCC後來不僅將錢用在保護區附近的村落，更將許多錢花費在全縣的其他計畫上，此舉讓當地居民非常的不滿。他們認為長期遭受野生動物侵擾、生命和財產飽受威脅的人是他們，而那些居住在其他區域的人根本沒有這些困擾，他們憑什麼要分一杯羹。長久以來政府對他們受野生動物騷擾的問題不聞不問，好不容易熬到這一天，終於可以出頭天了，地方議會竟然要將他們長期犧牲所得的報酬和其他不相關人士分享，哪有公

平、正義可言。此外，當地居民也對ＮＣＣ部分的回饋計畫實施細節有些質疑，舉例來說，對成績優良學生頒發獎學金，但通常成績優良的學生來自生活富裕或有政治背景的家庭，基本上這些小孩不是非常需要這筆錢；而真正需要救濟的貧苦小孩卻拿不到這筆錢。

第二是貪污問題，肯亞政府貪污情形極為嚴重，在地方議會的情形也和中央政府裡的現象一模一樣，甚至有過之而無不及。他們不但從門票收入中動手腳、中飽私囊，更在私人申請興建旅館、餐飲設施時收取鉅額的紅包，更惡劣的是為了錢可以篡改資料、偽造文書，譬如在回饋金的發放上，原本與保護區不相關的人竟可在賄賂官員後取得在當地居住或農作的證明，用以詐領回饋金。只有走後門才能辦好事，只要賄賂就可以分享到好處，似乎已成肯亞各級政府的通病。

第三個問題便是ＮＣＣ組織的透明度，尤其在資金流向上無法交代清楚，而該議會成員的遴選方式也一直為人所詬病，因為並非透過民主選舉產生。照理說該議會應每年固定召開一次大會，對外界公布財政的收入與支出情形，門票收入到底有多少，各界的捐款有多少，如何使用這些錢。然而ＮＣＣ並沒有這樣清楚地向社會大眾交代，甚至連在哪

裡開會都視為機密，所以該組織的透明度很差，讓民眾普遍缺乏信賴感。在一九九○年代中期時世界銀行曾進行推估，認為NCC每年應有一百五十萬至二百萬美元的收入，但沒有人真正知道確實的數字是多少，很可能高於此推測，但惟一可斷言的是保護區附近村落居民所分到的僅占極少的比率。

◎現在的馬賽馬拉

進入一九九○年代後，馬賽馬拉保護區本身、當地民眾和觀光業者需一起面對官員貪污、土地使用衝突和缺乏投資等問題，而遊客過多所造成的問題也非常嚴重，導致鄰近旅館區域的環境因為人類過度使用而品質下降。國際野生動物保育組織（WCI）曾於一九九一年針對馬賽馬拉保護區進行調查，發現馬賽馬拉保護區內的許多基礎設施、遊憩設施以及住宿設備因遊客過度使用而損壞，和許多野生動物保護區的情形是一樣的，實在有待改進。該保護區共計有二十四座招待所和固定式營帳設施，主要集中分布於南北兩個區域內，現在這兩個區域普遍存在垃圾過多無法處理、薪柴不足以提供煮飯或燒熱水的問題。此外，由於道路的分布不均與路面狀況不良，車輛對地表所造成的負

面衝擊不輕；這兒的司機僅在固定的幾條路線上行駛，一方面是因為較易讓遊客親眼目睹野生動物，另一方面則為了減少油品的消耗、輪胎的磨損和車輛的損壞，而這些路面已因過度使用而滿目瘡痍，急待維護與修整。越野車在此區域是禁止使用的，但違規駕駛的情形非常普遍，這種車輛常會留下巨大的車痕，並且會傷害許多動物所覓食的草地和低矮灌叢；而大量湧現的車輛也會對野生動物造成干擾與傷害，尤其是印度豹和獅子。

遊客的遊憩體驗也呈現下降趨勢，對馬賽馬拉保護區而言這是一個重要的警訊，造訪國家公園或保護區的遊客通常對環境變化十分敏感，在選擇遊憩區上大多有自己的想法。要是管理績效、服務品質良好的保護區，他們通常會有重遊的意願，而當這些保護區經費拮据時也願意捐錢贊助。遊憩體驗差、管理不善的保護區是很難再次獲得生態旅遊者的青睞。國際野生動物保育組織曾對造訪馬賽馬拉的遊客進行訪問調查，發現他們並未接受充足的旅遊資訊，僅有一五％左右的遊客拿到管理處印製的「哪些可以做？哪些不可以做？」小冊子；在這裡遊客通常是從開車的駕駛獲得相關的資訊，也就是說司機常要兼做導遊，解說馬賽馬拉保護區的自然環境、野生動物的行為與生態習性。受訪

的遊客普遍表示這些司機的生態學知識普遍不足，對於野生動物行為、保育等專業知識所知有限，所以遊客在這樣的生態旅遊中所能增長的知識便受到限制，遊憩體驗往往無法滿足。

在馬賽馬拉的發展歷程中，曾有好幾次被建議設為國家公園，納入肯亞的國家公園系統中，如一九九〇年代時，利基便曾構想將馬賽馬拉保護區劃為國家公園，納入肯亞野生物服務署的管轄中，但受到許多利益團體的反對，如NCC便強烈反對這項建議，以免自己會下金雞蛋的母雞不見了。一九九〇年代中葉起，NCC管轄馬賽馬拉保護區的權力開始受到當地社團、民間團體以及政府其他管理單位的挑戰，說穿了大家都想分享這隻母雞所下的金雞蛋，想要從門票的收入裡分一杯羹。造訪馬賽馬拉的遊客常會感到困擾，甚至有被敲竹槓的感覺，因為每到不同區域就需繳費，不同的單位在其管轄分區裡自行收費，這隻「遊客」肥羊被剝了好幾層皮。這種各自為政的狀態也對旅館業者帶來困擾，不同管理單位常會來騷擾業者，巧立名目進而收取各種規費。早期業者只需向NCC這個大老闆繳費，而NCC在慣例上也是透過肯亞旅遊業公會（KATO）來收取這部分的觀光收益，現在卻要應付這些三天兩頭就出現的「死要錢鬼」，經營者的實質利益也

減少了許多。

◎波馬

一九九二年所進行的調查發現該區域超過一半的家庭有二名以上的成員在從事與觀光旅遊相關的活動，而約近一半的人表示他們透過販售飲料、珠寶藝品、露營用品賺取生活費，或是從遊客進行文化活動參訪時獲得報酬。由此可見目前當地居民對觀光活動的依賴度。對馬賽族的婦女而言，民俗中心和手工藝品是其最主要的收入來源。馬賽族的舞者會在許多飯店從事民俗舞蹈的演出，通常她們也是飯店的受僱員工，白天幫忙飯店的雜務，晚上才進行舞蹈表演；對遊客來說飯店表演常是免費招待的或是收費低廉。

還有許多有名的民俗中心，當地稱作「波馬」（bomas），散布於馬賽馬拉和安波沙提附近，而馬賽族的舞者就會在這些民俗中心演唱、舞蹈和販賣珠寶飾品，這種收入通常會大於在飯店的演出。在波馬採使用者付費方式，遊客需付費後才可以觀賞這些「傳統」活動或對展覽品拍照，然而大多數波馬的經營管理不怎麼專業，容易讓遊客趕集式地走馬看花，也容易讓遊客感覺到擁擠和吵雜，無法真正感受馬賽傳統文化之美。

波馬設計的初衷為引領遊客接受馬賽文化的洗禮，但因為經營管理不善，而扭曲其原有的意義與功能，司機將一批批的旅客帶至民俗中心，這些遊客卻無法藉此對馬賽傳統文化有真正的認知，只是下車去買買紀念品罷了。更糟的情形是部分波馬竟然經營起色情行業來，媒介觀光客色情交易或販售色情書刊、春藥，許多觀光客到波馬不再是為了欣賞傳統舞蹈表演，而是來尋歡作樂的，真正的舞者喪失工作機會，取而代之的是犧牲色相演出的妙齡女郎。許多學者對此現象十分憂心，紛紛提出警告，如約翰柯西蒙便說「此種轉變已讓馬賽人蒙羞，惹上落後、野蠻的污名」。這情形愈來愈嚴重，甚至有所謂專門的「買春團」出現，許多馬賽婦人或因害羞或因怕被騷擾而躲在家裡；這些為了自己荷包的投機商人，為了賺取觀光客的鈔票，卻出賣了馬賽人的人格尊嚴和生存價值。

當然也有許多清流之輩不願同流合污，紛紛跳出來自清，如開設於奇古娃坦普附近的阿拉蘭那馬賽民俗中心，提供遊客九十分鐘的精彩節目，完整展現傳統馬賽人放牧、飲食、等等的文化風貌。阿拉蘭那馬賽民俗中心在節目設計上不但受到專業學者的建議，還受到南非白人組織的資金協助，該組織已成功建立如祖魯等多個高品質的民俗

村。這個民俗中心共僱用七十位馬賽人，並將部分所得回饋地方，如曾先後興建五座小學，誠如阿拉蘭那馬賽民俗中心的顧問傑克森露西亞所言，「我們的目的在於教育遊客，讓他們真正認識馬賽人的文化，並將這些傳統生活和文化活生生地保存下來，讓下一代的年輕人不會忘本」。

◎最佳女主角：沃邱羅奧魯協會

在馬賽馬拉保護區的緩衝區內發展生態旅遊最成功的單位要屬沃邱羅奧魯協會，主要由八個當地的家庭所組成，目前共擁有八千九百零三公頃的土地，該協會約可提供五百人工作機會。沃邱羅奧魯協會成立於一九九二年，最早的訴求為反對NCC的許多不合宜措施，該協會的靈魂人物威利‧羅伯（肯亞白人）最早是計畫在這個區域種植小麥，後來宣告失敗，改以發展生態旅遊觀光。他曾為了土地和租稅問題和NCC糾纏了好一陣子，他贏得最後的勝利，NCC每年需付四十六萬七千美元給該協會，幫助該協會發展生態旅遊，該協會也對造訪該區的觀光客收取門票，外國人每次二十美元，肯亞人則為三‧三美元。此外，他們非常有生意頭腦，還將部分土地出租給「天堂招待所」和其他

三家豪華旅館，在一九九〇年中葉時，該協會平均每個月可賺進三十三萬三千三百三十三美元。該協會為取信於社會大眾，每半年便會召開會議對外公布帳目，其中約有三〇%的收入由八個家庭分享，並且拿出總收入的四%再投入各種發展計畫，至於要從事哪此建設則由協會成員開會共同決定，如興建小學、補助學生學費、作為聘請老師的薪資、建設醫療站……等等。

沃邱羅奧魯協會為人所稱道的是他們不僅發展觀光事業，還投入野生動物保育以及環境教育工作。他們會拿出觀光收入的六%，加上來自民間團體的捐款，用以從事犀牛保護工作，以及教育當地居民關於野生動物的知識。該協會提供犀牛良好的生存環境，並計畫在未來成立環境中心，專門推動野生動物保育與環境教育工作。南非國家公園管理當局曾捐贈十頭白犀牛給肯亞，其中有二頭就是移贈給該協會。該協會的管理人員史蒂芬‧克羅在一九九五年時就曾興奮地表示，「在短短的幾年內就明顯看到當地民眾態度的轉變，現在他們視野生動物為重要經濟資源，不僅不會去傷害牠們，還會盡力去保護牠們；年輕的下一代更容易接受此觀念」。肯亞生態旅遊協會的創辦人克里斯‧達可夫也曾推崇該協會的成功模式，他說「雖然該協會僅涵蓋少數幾個家庭，但卻是個極為成

功的典範，該協會的運作模式應可推廣至其他地區」。

令人惋惜的是該協會未能如此平順地發展下去，半路竟殺出個程咬金，兩個鄰近的管理單位向NCC抗議，要求能分享一些觀光利益，並宣稱野生動物會跑到他們的土地去，造成他們的損失。史蒂芬‧克羅對此激動地表示，他們對於這樣無理的要求實在束手無策，因為這兩個管理單位曾威脅要殺死所有的野生動物，而讓他們無法再經營生態旅遊。所以最後還是和這些「死要錢者」妥協，每年分享部分的觀光收益，只是到底要給多少金額一直沒有達成協議，所以緊張關係一直存在。一九九七年時該協會的關鍵人物史蒂芬‧克羅突然病逝，一下子失去最重要的靈魂人物，該協會因而群龍無首失去活力。

◎馬賽馬拉保護區所面臨的問題

歸納這幾年許多學者專家在其研究或相關報告的討論，馬賽馬拉保護區目前所面臨的最嚴重問題為某些區域因為遊客過度使用而導致環境品質惡化。他們建議在馬賽馬拉保護區內不應再設立任何新的旅館，若要興建新的旅館則需選擇在園區外設立且應盡量

分散。不管在園區內或者園區外，規劃新的動物表演廣場時也應選擇在較偏僻的地方。此外，多數學者認為應提供遊客更豐富、更多樣的資訊，且在他們進行野外歷險之旅前就應提供，讓遊客了解哪些行為是禁止的；同時應對導遊施予更專業的生態旅遊訓練，讓遊客能透過他們的解說獲得豐富的知識，不致入寶山而空手歸。肯亞生態旅遊協會的創辦人克里斯‧達可夫指出更為基本的應是建立政府決策者、規劃者、旅遊業者和當地居民間緊密的關係，即發展所謂的工作團隊，進行整合式的國家規劃。某些建言早就被提出了，但是情況似乎沒有多大改善，生態旅遊的品質仍持續下降。就如同一九九五年肯亞當地的《Wajibu》雜誌裡有篇文章所說的，馬賽馬拉保護區為了吸納大量的觀光客，近年來所進行的改善與調整似乎不盡理想，許多改變已讓遊客無法再感受到原來想像的原始非洲，他們看見「成群的車輛」圍繞在落單的動物旁，而不是被成群動物包圍的景象；原想在野外感受的歷險經驗也全然消失，取而代之的是搭乘汽車在大型動物園區繞圈圈，尋找早已對干擾麻痺的動物。

安波沙提國家公園

談論肯亞的生態旅遊，有個地方一定得去瞧瞧，那就是安波沙提：肯亞生態旅遊的發源地之一，而且和馬賽馬拉保護區走較不一樣的路，地方議會對安波沙提的管轄權限較小，取而代之是國家公園系統，在觀光利益共享方面，安波沙提當地農場經營者享受更多的回饋。雖然安波沙提國家公園的例子較馬賽馬拉保護區更為成功，但它也面臨數十年的土地使用衝突問題與主管官員的貪污情事，這些都阻礙當地基礎建設的進程，也影響以當地部落為出發點的生態旅遊發展。

一九六一年時英國殖民政府將安波沙提保護區的管理權責交給卡吉亞多（Kajiado）議會，當時共有二萬平方公里區域受到保護管制。由於安波沙提離首都奈諾比（Nairobi）僅為幾個小時的車程，觀光客一離開國際機場後常可驅車直入安波沙提，所以該地觀光旅遊發展十分快速，一九六八年時卡吉亞多議會從安波沙提保護區中賺取的觀光收入就占年所得的七五％。然而卡吉亞多議會和當地馬賽族人間一直存在嚴重的衝突，馬賽的

精神領袖領導族人在保護區的管轄權和觀光利益分享等議題上，長期向卡吉亞多議會抗爭。馬賽族人仍繼續移入此地從事農牧活動，安波沙提集水區對馬賽人而言是非常重要的水資源，由於野生動物出沒、觀光客行為或多或少會影響農牧活動，所以馬賽人對觀光發展頗有微詞，因為他們並未得到實質的利益，反而增加許多生活上的困擾。

問題未隨殖民政府時代結束肯亞獨立而獲解決，一九六○年代後期衝突持續擴大，因為安波沙提將劃設成為國家公園，而平日居住或活躍其中的馬賽族人將被迫全部遷出此區域。肯亞總統於一九七一年宣布中央政府擁有安波沙提的管轄權（包含其內的集水區），限制馬賽人進入國家公園區域，此舉也迫使馬賽人需另覓水源。這種來自中央的強硬措施激怒了馬賽人，他們大肆獵殺草原上的犀牛、獅子、印度豹、大象等進行抗議；清楚地表達自救意識，要是中央政府要強取該塊土地，馬賽人就要讓生存其上的動物消失，使其喪失作為一個國家公園的資格。

這時魏詩登出現了，並加入居間協調工作，希望能將馬賽人原來所生存的環境好好的保護下來，不論是自然生態還是生活風貌的文化環境，藉由整合野生動物觀光和牲畜放牧經濟繁榮地方。協調目標仍放在讓國家公園順利成立，而且保證提供居住於安波沙

提區域的馬賽人較以前更為豐富的收入，分享生態旅遊和野生動物保護的利益；然上過幾次當的馬賽人不再輕易讓步，希望政府當局僅將安波沙提設為管制較不嚴格的一般公園，而不是國家公園。一九七四年協商終告一個段落，在中央政府主導下安波沙提順利成為肯亞野生物保育暨管理部所管轄的國家公園，政府則答應當地村落下列承諾，用以取得馬賽人的讓步：

◆ 政府須在鄰近湖泊興建取水和引水設施，將水送至馬賽人的土地。

◆ 中央政府保證卡吉亞多議會可對在國家公園範圍內經營招待所的業者徵稅。

◆ 中央政府須將部分門票收入用於國家公園的管理與發展上。

◆ 政府須聘用當地居民從事園區管理工作，增加就業機會。

◆ 馬賽自治團體對其他剩餘土地保有擁有權。

◆ 在世界銀行所援助的三千七百五十萬美元計畫中，應提列六百萬美元用於安波沙提國家公園。

大原則決定了，一些細節問題仍然存在，中央政府、地方議會、農莊代表、招待所經營者以及公園管理單位對於彼此的權限和利潤分享的比率仍繼續協商談判。最後，另

外一個塊狀土地（其中包含旅館預定地）變成國家公園計畫所附屬的一部分，並且交由當地的馬賽人管理。此種協商激發出保護區周圍土地新的管理構想，結合相關單位與利害關係團體共同管理國家公園周邊的土地（緩衝區），在這些緩衝區內興築招待所、旅館、露營地、遊戲場或是表演的廣場，也可發展狩獵探險活動，如此一來大家的觀光收入便可增加，這些收入可用以補償農牧地被徵收作為野生物棲地所造成的損失。同時可降低國家公園範圍內住宿等人工設備的密度，加上緩衝區延伸至周邊的土地，野生動物將擁有較安全的生存環境。

此外，當地村落的基礎建設得以推動，學校、醫療站和村民活動中心就蓋在公園邊上，方便當地居民使用；並且改善國家公園周邊以及區內的道路狀況，支援生態旅遊發展。為了報償當地民眾在禁獵野生動物所達成的共識，魏詩登一開始就回饋當地居民二十七萬元美元，從此馬賽人覺得擁有這些野生動物是很棒的一件事，因為牠們是高經濟收益的象徵。有時還是不得不承認錢是萬能的，白花花銀子入帳後，馬賽人也致力於保護野生動物；老一輩的馬賽人還打趣地告訴公園管理處的人員，「無形中國家公園管理處已多聘用了二千多雙眼睛，他們將協助管理人員取締盜獵者」。

這些協議在前幾年很順利地推行了，然而好景不常幾年後抗爭事件再次爆發，因為上述的協議只流於口頭承諾而沒有寫成具體協議文件，以致許多承諾未能貫徹執行。而且這時的肯亞野生物保育暨管理部正陷入貪污腐敗、族閥主義盛行的黑暗時期，加上錯誤決策百出，很難取得民眾的信任。彼此冷戰了好一陣子，直到一九八〇年中葉情況才開始改善，拜遊客人數增加所賜，管理安波沙提的人員又開始積極活躍起來，認真執行野生動物保護與觀光發展等計畫；而此時馬賽族新的領導人也誕生了，他採取合作的態度，配合國家公園朝保育野生動物和發展觀光的方向前行。

當時成功的案例非常的多，不勝枚舉，一個全由馬賽人所組成的工作團隊，以經營露營地為業，在一九八七年時每年便可賺進一萬八千美元。此外還有專門提供原野探險行程的當地團體，如其中的歐雷雷瑞奇組織就與兩個大型旅行業者簽訂合作關係，代為安排與管理八處露營地，如此每年可獲得美金二萬的權利金。某些團體賺錢後也會投入野生動物保育工作，如某個由二百個家庭所組成的管理團隊，便自掏腰包建立九‧七公里長的太陽能柵欄，用以隔離野生動物。經驗法則果然應驗，當民眾吃飽後才可以和他們談論自然保育問題，所以當這些居民可以從觀光旅遊獲得可觀利潤，生活情形改善

了，他們就不會再去打獵，所以這時安波沙提國家公園和前面談過的馬賽馬拉保護區成了全肯亞盜獵情形最為輕微的地區。

一九八九年時安波沙提國家公園和奈諾比國家公園、馬賽馬拉保護區名列為肯亞最受遊客喜愛的遊憩地區，安波沙提國家公園每年約吸引十萬人次的遊客造訪，每年平均約可賺進二十萬美元，所以有足夠的利潤可和當地民眾、地方議會和中央政府分享，但是那些住在非常接近國家公園、經常飽受野生動物侵擾的民眾卻相對分得不多，地方議會和中央政府拿走大部分的盈餘。一九九〇年早期，肯亞野生物服務署取代肯亞野生物保育暨管理部後，政府和安波沙提的管理團隊達成幾項協議，其中包括重新調整利潤的分配，並且聘用當地馬賽人組成一個偵察隊，執行保護野生動物的任務。

前面曾經說過利基會承諾要回饋國家公園或保護區鄰近村落的比率為二五％，一九九一年時安波沙提管理團隊成為第一個收到這筆回饋金的國家公園。安波沙提的管理團隊就拿其中的十萬美元來蓋四所學校、幾處牲畜養殖場，並僱用十二名馬賽人組成巡守偵察隊。當肯亞野生物服務署無法再提撥二五％的回饋金時，幾處安波沙提區域內的農莊便自己串連組合起來，進行保育和觀光發展計畫，譬如在一九九六年時吉馬拉農莊集

團就在安波沙提的東部弄了一個廣達四十平方公里的野生動物保留區，主要經費由美國國際發展機構所推動的生物多樣區保育計畫贊助，吉立馬札羅歷險俱樂部和肯亞野生物服務署也認捐部分經費。吉馬拉農莊的負責人奈葛洛就曾表示，當初提出這樣的構想有點冒險，許多馬賽人都擔心此舉只會單純地將他們原有的土地變成保護野生動物用途，因而有所排斥。奈葛洛曾仔細評估該私人野生動物保留區若要贏得八百四十個當地家庭的支持，就需提供他們合理的經濟收入，那樣吉馬拉農莊每年至少要能賺進十三萬美元。結果在其開始營運的第一個星期卻僅有十七名遊客造訪，每人繳付十元美金門票，雷聲大雨點小，整個構想宣告失敗；奈葛洛接受《紐約》週刊訪問時就說，「吉馬拉就像隻小羊，它剛誕生沒多久而且還在學走路，無法挑此重擔」。

雖然安波沙提國家公園區域內仍存在許多問題，但是整體而言算是不錯的生態旅遊發展經驗，就像魏詩登所說，「安波沙提國家公園劃設的原始目的在於維護安波沙提生態系的完整性，以及改善當地地主（馬賽人）的生活條件，這兩大訴求皆已經或正在被達成，盜獵現象非常稀少，是非洲地區的模範生，當地民眾對野生動物保育工作也轉成正面、支持的態度，而保護這些野生動物確實可為當地民眾帶來財富，目前馬賽人收入

最主要的部分就是仰賴生態旅遊」。所以生態學者克里斯·達可夫在一九九○年代中葉時曾論及，安波沙提國家公園的經驗優於馬賽馬拉保護區，這兒的民眾已經了解他們的權利，自己努力經營觀光事業、保護環境，且奮力將政客趕出去，雖然安波沙提只是個小地方，但它的成功確是眾人皆知的事實。

生態旅遊的另一風貌：肯亞的私人農莊與保護區

在政府單位所管轄的國家公園和保護區紛紛出現遊客過於擁擠、設施普遍遭受破壞的情況下，許多造訪非洲的觀光客轉而進入民間所經營的農莊或私人保護區尋找所謂的「非洲體驗」，這些私人農莊與保護區經常會提供普通以及高消費兩種行程安排，如提供自然探險之旅，或者安排賞鳥活動，以滿足不同的需求。其中最受遊客歡迎的屬釣魚活動，大型鮭魚（tilapia，約七磅重）、撒哈尼、尼羅河鱸魚（五十至四百五十磅重）的拉竿經驗最令遊客難忘。其實，有些私人農莊早在殖民時期就已存在，經營者不少是來自英國的大家族，而目前所有權人大多為政治關係良好的肯亞白人。這些私人農莊與保護

區其實也有助於自然保育工作，如黑犀牛、格雷纖細紋斑馬（Grevy's zebra）等瀕危物種的保育。

大部分的農莊提供遊客與大自然獨處的機會，讓他們享受難得的靜謐感覺，每日所服務的遊客人數不多，通常不會超過二十四人，所以非常適合個人度假或三五好友的出遊。他們提供乘吉普車賞景、自然步道健行、夜遊探險、騎駱駝或馬追尋野生動物、水塘野餐以及大草原黃昏晚宴等等節目；他們也提供甚至鼓勵使用越野車輛，這類車輛在國家公園裡是禁止的。這裡還有許多情形是和國家公園不同的，相較於國家公園一切盡量保持在自然狀態，這兒的許多景觀特別加以修整，許多活動設計是故意的，舉例來說他們平日會餵食野生動物，並為每隻動物命名，當遊客造訪時只要嚮導呼喊動物的名字，牠們就會活生生地出現在你的眼前，甚至伸手即可摸到。當然旅客在這些地方的開銷會明顯高於國家公園，所以有人就說，你可以選擇到國家公園去和野生動物不期而遇，遠遠觀賞牠們在自然環境的活動；你也可以到這種「超大型的動物園」，伸手觸摸野生動物，滿足你的非洲體驗。

根據調查顯示，在非洲存在的私人保護區平均而言面積都大於拉丁美洲的規模，有

七三％的私人保護區面積超過二千五百公頃。另外一項於一九八九年進行的所有權調查，指出非洲私人保護區約有六○％為非洲公民擁有，三三％為外國人所擁有，六‧七％由兩者所合作經營；但是部分學者持懷疑態度，他們認為在非洲公民所擁有的六○％中，不少只是掛名登記而已，背後真正的大老闆是外商。此外，這些保護區大部分的經營模式為結合旅遊和農業，約占全部的五三‧三％；其中有二六‧七％的經營模式為單純的旅遊；還有二○％的私人保護區會將保育、研究、教育視為經營管理目標，其中有些提供觀光遊憩，有些則謝絕參觀。與拉丁美洲的私人保護區互相比較，位處非洲的許多保護區設立的初衷係為提供打獵用途，目前約有四成左右的非洲私人保護區仍提供所謂的狩獵歷險之旅，但在肯亞是禁獵的，所以位於肯亞的許多私人保護區經營者便一直遊說政府開放商業狩獵活動，肯亞野生物服務署於一九九六年曾表示原則上支持，後續發展為何有待觀察。

◎伍勒唐斯私人保護區

伍勒唐斯是肯亞最早成立的私人保護區之一，擁有二萬四千六百八十六公頃的遊憩

原野上去追尋野生動物。伍勒唐斯私人保護區僱用許多當地的居民，如聘用十至三十名

心，並且提供餐點服務，由於該公路中途並無其他可休息的地方，所以大部分的遊客都會停下來休息、用餐，順便餵餵白犀牛，或進行賞鳥之旅，甚至停留久一點還會乘車到

保育工作。該園區在經營管理上非常有技巧，他們在接近主要高速公路附近興建遊客中

棲地，後來南非還捐贈了白犀牛給此私人保護區，白犀牛已是珍稀物種，在東非的野地已無法看見了。此外，部分保育組織也捐錢給伍勒唐斯私人保護區，協助他們進行犀牛

該園區在一九八○年代早期便接受安娜‧馬茲的建議，將部分土地提供作為犀牛的

動，慢慢讓部分土地回到它原始的自然狀態。

和保育視為他們的主要收入來源，也是未來發展的主軸，目前已嘗試減少畜牧養殖活

護區除了提供觀光旅遊外，並且從事畜牧養殖業，但據亞曼‧克利格表示他們已將觀光

別墅。目前住宿一個晚上的代價約為四百美元，其中包含餐點供應以及乘車旅遊。此保

座帳蓬，不久馬上增為十五座雙人帳以及增設露營地，後來更蓋了三棟非常漂亮的度假

遊客以徒步健行方式進行探險之旅，經營與野生動物相關的旅遊活動。創立初期僅有四

區以及犀牛保育區，該園區由威廉和亞曼‧克利格共同管理。二十年前這兒就開始提供

婦女幫忙旅館、餐廳工作，還有十五名男性用以開車，帶領旅客進行探險之旅。

伍勒唐斯私人保護區在事業有成後，也積極敦親睦鄰，因為他們知道野生動物是不會去區分人類的土地所有權，他們配合肯亞野生物服務署以及美國國際發展機構，一同推動生物多樣區保育計畫的計畫，在此計畫下發展符合潮流的生態旅遊。他們曾協助艾琳維西農莊興建旅客住宿設備，該農莊的位置就緊鄰著他們的保護區，邀請艾琳維西農莊加入保育的行列，如此一來野生動物便可於兩個私人領地間穿梭而不致受限於圍籬。

伍勒唐斯保護區同時也樂於和當地居民合作經營旅遊事業，如與瑞基達斯圖公司結盟，請他們代為安排與處理遊客乘坐駱駝的相關事宜，同時付給當地地主一些錢，以借用他們的土地提供遊客露營。瑞基達斯圖公司是當地一家小型業者，主要由當地居民經營（原來多是從事放牧工作），如此一來該公司就容易生存下來，居民就不會再回頭從事放牧，土地將可提供野生動物利用。伍勒唐斯私人保護區一直將生態旅遊視為一種負責任的旅遊，強調在進行遊憩活動時需對你所在環境抱持最大的敬意；此外，遊客人數不應太多，早期伍勒唐斯同時間內僅提供十二名遊客進入該園區。

◎私人保護區的功與過

雖然私人保護區也進行野生動物的保育工作，但是許多保育學者對此成效一般持較保留的態度，他們普遍認為肯亞野生動物的宿命為何，仍以國家公園以及保護區和周邊緩衝土地上的保育成效為其關鍵，而非在多為白人所經營的農莊與私人保護區裡。雖然這些私人保護區提供土地作為某些瀕危動物的庇護所、提供遊客具教育性的野生動物體驗，以及聘用當地人、回饋地方等許多正面作法，許多生態旅遊學者卻提出下列警訊：

這些保護區所得利潤大多納入私人口袋中，甚少會拿出來和當地民眾分享，他們對中央政府所帶來的好處也不多，也不投入花錢的基礎研究工作；他們只是利用肯亞的天然資源來吸引觀光客，將遊客導入肯亞，將利潤放入自己的口袋，而不考慮環境與社會所付出的外部成本。

此外，私人保護區經營者關心的是如何累積自己家族的財富，甚少關心肯亞的文化、當地居民的生活。一位旅館經理曾明白地道出，生態旅遊僅為私人農莊帶來好處，獨厚這些少數白人的事業，而居住在這些私人保護區附近或於其內工作的當地人所得利

潤卻十分有限。馬賽族的活躍份子歐列‧底佩斯就把這種白人擁有農莊一直增加的情形

稱為「令人憂心的趨勢」，他認為許多本地人所經營的小型農莊，如位於馬賽馬拉的沃邱

羅奧魯協會以及安波沙提國家公園的吉馬拉，將不敵這些主要來自歐洲先進國家的經營

者，而一一退出市場。因為這些外來者（商人）與肯亞政治界、傳媒界都有很好的交

情，而且財力雄厚，舉例來說，許多軟片業者、野生動物攝影師、國外旅遊雜誌都會替

這些農莊宣傳，本土業者哪來那麼多資金，哪有辦法迎戰別人的銀彈攻勢。

雖然這些私人農莊、保護區看似對生態保育有所助益，如前面提及的保育犀牛動

作；但是若從另一角度進行省思，將發現並不是如表面所看到的樣子。這些私人農莊很

少會將所獲得的利益回饋給國家公園或政府所管轄的保護區、認捐環境維護經費，或是

贊助保育研究計畫，卻經常使用這些區域，享受別人辛苦維護的成果。他們對遊客收取

極高的費用，通常這樣的行程每人每晚約為二百五十至六百美元，安排遊客於國家公園

區域內活動，而回饋給國家公園的少之有少，甚至只有門票部分（況且團體票還有折

扣）。如此一來國家公園就如同兩頭燒的蠟燭一般，要應付自行前往的散客外，還要應付

這些私人農莊所導入的遊客。

這些政治勢力強悍的白人旅遊業者更進而操縱肯亞生態旅遊協會，且擬定各項對自己有利的政策，肯亞生態旅遊協會成立於一九九三年，並於一九九六年向政府註冊為非營利組織。肯亞生態旅遊協會係由旅行業者、旅館業者、教育機構、專業學者、觀光發展組織、保育組織、當地居民以及地方協會所共同組成，成立宗旨在於將經濟、保育和當地村落緊密地結合在一起。肯亞生態旅遊協會在角色與功能扮演上為設立觀光活動相關標準、準則，協助嚮導與司機的訓練和專業認證，遊說政府給予旅館投資業者經濟誘因，發展對環境友善的觀光系統與發展模式。然而實際運作上，肯亞生態旅遊協會並未做到專業角色的演出，反而成為圖利特殊利益團體的「幫兇」。肯亞生態旅遊協會本為非營利組織，卻也參與許多投資案、涉足商業利益；該協會本應扮演守門人的角色，卻為某些特定集團進行遊說、背書、宣傳，已喪失其中立立場。

魏詩登曾說若欲矯正此一錯誤發展情勢，需要更為強勢、更有能力的當地民眾組織站出來，提供比白人經營農莊更好的服務品質，並且了解宣傳的重要，積極投入行銷工作。而一個有為的政府應重視與關心此問題，成立專責單位處理這些弊端，惟有執行公權力來維護遊戲規則，那麼發展以當地村落利益為出發的生態旅遊計畫才能實現。不

過，魏詩登也不諱言地表示，就目前肯亞現實的政治環境而言，欲達成此目標實在很難。

我們學到了什麼？

肯亞可謂是生態旅遊的先鋒者，它正催生非洲發展結合當地居民進行保育活動，讓國家公園或保護區同時發展自然保育和生態旅遊，以提供當地村落實質回饋，改善當地居民的生活水準。而導入此概念的正是總部設於美國的生態旅遊協會，這也是肯亞第一個非官方的生態旅遊社團。但是肯亞政局的不穩定、社會的不安定，以及到處存在的貪污舞弊情事卻是發展生態旅遊最大的殺手，其實這些問題也同時阻礙肯亞一般大眾觀光旅遊的發展。在一九九○年代末期，肯亞面臨許多層面的問題如犯罪率高、氣候惡劣、政局不穩定、街頭暴動等，最嚴重的就是美國大使館的炸彈爆炸案，這些外在環境的負面效應都將肯亞的觀光推向凋落的深淵，生態旅遊亦深受其害。

一九九七年十月時肯亞野生物服務署主辦一項名為「停在十字路口的生態旅遊」國

際研討會，廣邀許多國際學者一同討論肯亞的生態旅遊發展經驗，以及未來將何去何從。在研討中魏詩登曾打趣地表示「肯亞做了最好和最壞的生態旅遊示範」，很少國家有這樣的機會，可如肯亞一般快速發展生態旅遊，但其所受外在大環境的影響也是前所未有的。該研討會還有一個重點落在討論生態旅遊是否真能解決問題？未來發展的願景為何？肯亞的實驗經驗是否可提供發展永續觀光活動的一些準則？康乃爾大學教授克雷斯·卡辛並大膽假設說，如果肯亞的生態旅遊經驗是失敗的，那麼對全世界的衝擊將是非常巨大而且直接的，如同高溫溫泉所噴濺的水花般。因為全世界都視「生態旅遊」為一帖解決環境保護、經濟開發、當地民眾（原住民）三者矛盾的良藥，各地都積極地推動生態旅遊活動，尤其是第三世界以及開發程度較低的國家。肯亞的例子可是世界上前所未有的大實驗，如果無法從中獲取寶貴的經驗以及了解與當地民眾互動關係，那將是全人類重大的損失。回過頭來，我們不禁要問那麼肯亞經驗給我們哪些啟發呢？

◎到自然環境旅遊

從一九六〇年代起肯亞就變成全非洲最受遊客青睞的自然旅遊勝地，超過九〇％的

觀光客到肯亞是為了在廣大的戶外公園進行狩獵探險，而經由對旅客的訪談調查也顯示近八成的人是為了接近大自然、觀賞野生動物才選擇到肯亞進行旅遊。所以，到自然環境旅遊是人類眾多觀光活動中重要的一部分，尤其在高度文明化後的人類社會，自然旅遊會愈來愈重要。

◎將負面衝擊減到最小

其實，在此項目標上肯亞的表現很差，尤其是在那些遊客大量聚集的熱門觀光景點。一九七〇年代起肯亞國家公園和保護區的品質開始惡化，此肇因於不良的規劃與管理，在十二處熱門景點中有一半的觀光發展已超過可以負荷的規模。保護區裡充斥太多的山莊、旅館，如此一來對當地資源如水、薪柴、電力的需求是很龐大的，此外也會產生大量的廢棄物，而越野車輛除會破壞地表植被與土壤外，也會對野生動物帶來干擾。

盜獵情形在禁獵令後似乎減輕了，但仍有少數在公園和公園間的緩衝帶裡流竄。此外，人類族群的拓展也是一大壓力，常在保護區周邊形成大大小小的農業活動帶，而約有三分之二的野生動物是生活在保護區外的土地上，所以人類活動和野生動物間的衝突時有

所聞。

魏詩登便會感嘆地表示，肯亞為什麼會變成如此呢？早期是生態旅遊的先驅者，後來的發展卻遠落後於拉丁美洲和南非。他也中肯地評論道，今日肯亞的方向有點錯誤，如成群的小巴士圍繞著獅子，遊客對印度豹的傷害與威脅，未妥善管理的越野車輛破壞野生動物的棲地，以及山莊、旅館如雨後春筍般出現，而珊瑚礁也被那些掠奪性的遊憩行為搞得遍體鱗傷。所以問題癥結在於未能好好規劃觀光發展，約束遊客行為，將遊客的負面衝擊減到最小，導致這個野生動物的樂園變成「失樂園」。

◎建立民眾的環境意識

對肯亞而言，此經驗是混雜的、有好有壞。肯亞宣稱擁有優良的旅遊公司以及自然旅遊嚮導，但是遊客最經常出現的抱怨卻是這些嚮導缺乏解說技巧，因而降低他們自然生態旅遊的整體品質。對於環境意識的喚醒，肯亞擁有許多不同的自然保育團體（不管是國內的或是著名的國際保育組織），但是這些大多由白人或者是外來的菁英份子負責，所以要將環境保護觀念打入一般民眾（黑人為主的社會）是有問題的。肯亞也有許多野

生動物的協會，經常舉辦一些活動鼓勵民眾（尤其是小朋友）認識他們所生存的環境，以及了解動物行為和生態習性，但是大多數的肯亞人都無機會造訪國家公園或保護區，喪失寶貴的現場體驗。大家原本對肯亞生態旅遊協會寄予厚望，期盼它可扮演守門人的角色，好好看守肯亞生態旅遊的發展，但是生態旅遊協會眼光太短，加上政府對該組織的猜忌，而且主要掌握在權力極大的白人手裡，所以成效有限。

從歷史的角度來看，對馬賽人和許多原居住在荒野的放牧者來說，他們擁有許多的生態智慧，如何與野生動物和諧相處之道，但是強勢的殖民政府以及後來的白人主宰，都缺乏對這些傳統文化充分尊重，甚至加以打壓而造成馬賽人的反感。雖然後來在實施生物多樣區保育計畫後，已使馬賽人改變許多態度和看法，願意與政府合作，支持保育活動。但是在其內心始終仍存在一層顧忌，而且認為現代的環保運動是白人或統治者的工具或口號，而野生動物保育所帶來的經濟利益仍由狡詐的白人、投機者以及有政治力量的少數黑人所獨享。

◎將生態旅遊的經濟收益直接用於自然保育

直到最近肯亞才開始面對其他非洲國家的競爭，否則生態旅遊一直是肯亞的霸業；

觀光已是該國最大的賺錢活動，而且無須進行海外宣傳，基礎建設投資或國家規劃與管理成本都相對較低，是一種投資報酬率極高的經濟活動。此外，數以百萬計的國際援助資金源源而進，自從一九七〇年代起用以資助肯亞國家公園和保護區的各項發展計畫；

但是由於貪污、管理不善以及目標方向錯誤，這些金錢資源僅有極少部分用在環境保護和自然保育工作上頭。雖然頒布了禁獵令以及國際上對象牙貿易的管制，但是肯亞國家公園和保護區內的野生動物數量仍一直在減少中，僅有上面討論的安波沙提國家公園和馬賽馬拉保護區以及少數幾個小型保護區是例外的，因為當地居民確實能從觀光和野生動物保護中獲取直接的好處。

而私人經營的保護區似乎一直想朝彌補政府功能不足的角色發展，他們也投入部分心力於野生動物保育工作，但大多是為了吸引觀光客，所以作法上大多採短視近利的行為；雖然如此但仍有其實質貢獻。其實，在殖民時代某些私人農莊就已存在，已是肯亞

的一份子了，而且目前這些私人農莊對國家財政有其正面的貢獻。所以肯亞政府應樂觀其成，只是在對其管理上應有更積極的作為，如對其徵收更合理的租稅，調整門票收益比率，鼓勵（甚至強制）他們和鄰近社區建立夥伴關係，聘用當地人，適度回饋當地社會，並且應要求他們定期開放給當地小朋友參觀，增加小朋友的野生動物知識和環境保護理念。此外，政府也應積極輔導當地人加入經營行列，如輔導建立以村莊為單位、當地民眾自行運作的農莊或私人保護區，提供高品質的服務。

◎增加當地居民經濟收益以及提供就業機會

除了私人保護區和海岸觀光的成長外，肯亞自然觀光和生態旅遊產業的核心仍落在國家公園、保護區和其周邊的緩衝區裡，在這些區域內肯亞已發展出歷史悠久的、具創新性的生態旅遊經驗，如本書所特別介紹的安波沙提國家公園和馬賽馬拉保護區。三十年來在安波沙提國家公園和馬賽馬拉保護區裡結合當地民眾發展保育的實際經驗是非常珍貴的，雖然它們採取的途徑不同，但從中都有值得學習的經驗。這些成果是非常顯著的，因為參與者不僅包括當地民眾、社會菁英、政府官員，還有許多國際保育組織都發

揮了力量，所以這不僅是肯亞的國內經驗，更是個國際合作成功的案例，部分概念或可成為非洲或其他地區國家參考。

在觀光產業人員的聘用上，安波沙提國家公園和馬賽馬拉保護區的例子告訴我們，由於地方議會的強勢介入，所以大量的馬賽人獲得工作機會，這與坦尚尼亞境內的情況不同。馬賽人可擔任嚮導、司機、旅館工作人員、藝術工作者、民俗表演者等。而傳統手工藝品製造可說是肯亞觀光發展的一個特色，這種活動不需投入大多的資金，所用人力通常是賦閒在家的婦女，而且這種具地方特色的紀念品非常受觀光客喜愛，銷路極佳。在旅遊業的擁有權與掌控上，整體而言大多落在政治關係良好的白人手中，或是由國際性的集團所操控，還好肯亞政府對於投資觀光業的私人企業有一套完善且強制的回饋規定。然而，在一九八〇年中葉時隨著產業政策的調整，貿易自由化和開放國際投資的風潮下，不僅造成政府在社會服務或基礎建設上漸漸撤守，而且本土企業不敵外國集團的強勢競爭而紛紛關門。

◎對當地文化的尊重

若拿此準則來檢視肯亞的發展經驗，成績一定不及格，表現可謂是非常差。首先從整體架構來看，肯亞的保育或觀光政策始終繫於大型狩獵遊戲、殖民控制以及西方社會所信仰的價值，而犧牲肯亞當地農人和傳統游牧者所信奉的價值和需求。許多學者研究指出，當政府投入資金和人力用於保護區的野生動物保育工作時，常會同時宣稱將提升大家對野生動物在倫理或文化價值的欣賞，但後者的推動工作實質上是不存在的。除了少數幾個民俗中心關心當地傳統文化問題，提供藝術工作者展示以及傳統舞蹈表演機會外，大多數的民俗中心所關心的只是門票收入的多寡，甚至犧牲馬賽人的人格尊嚴，媒介色情交易。政府和旅遊業者也是一樣，只拿傳統文化來進行宣傳，只關心所換取的報酬有多少，鮮少關心傳統文化的發展與延續。

◎對人權和民主運動的推波助瀾

肯亞目前較為棘手的問題是，每年高達四％的人口成長率，以及隨之而來逐漸升高

的糧食不足問題，以及種族在社會地位貧富差距懸殊的問題，這些趨勢無可避免都將成為日益增強的社會與政治緊張情勢的根源。而生態旅遊的發展對於人權和民主運動有推波助瀾的作用，因為鼓勵地方民眾參與過程，無形中增加他們的民主素養和對自我權利的重視。一九九○年代肯亞在政治上的紛爭變得十分緊張，許多地方民眾開始進行抗爭，訴求始終圍繞著土地利用問題，如誰該主管公園和保護區？觀光所得利益該如何分享？雖然強烈質疑政府在許多結合當地部落發展的生態旅遊計畫中所扮演的角色，但焦點還是圍繞於要求增加收入、改善社會福利的老問題。關於國家政治機器的運作，除了民間團體和反對政黨不斷地成長外，反對摩伊政府的力量仍然非常分散，摩伊政府仍大步向前進，縱使有時需用強力手腕掃除反對的聲音。

一九九○年代肯亞政府在觀光業表現呈現衰落趨勢，一九九七年的大選所造成的政治暴動，加上一九九八年發生美國大使館爆炸，導致國際投資遲滯不前，旅客為了自身的安全也不敢前往旅遊。肯亞已蒙上污點了，甫上任的魏詩登表示需有革新性的作法才能挽救此頹勢，再將肯亞推回國際生態旅遊的版圖上，甚至重回核心、龍頭地位，但是以魏詩登所擁有的有限權限，此項任務之艱鉅有如螳臂擋車般的困難。這時要再好好發

展生態旅遊是很難的，除非等到肯亞政府政治民主化，大眾可自由參政，社會充滿正義，尊重基本人權，政治穩定，社會安定。

第7章 旅遊新典範

若訪問遊客為什麼不待在家裡，而要大費周章地跑來跑去？或許所得答案會五花八門，但是追究旅遊的終極意義不正代表人們追求一種自己真正想要的生活環境和生活方式？只是在現有體制和大環境下，人們常常無法滿足自己的欲望和需求，所以只好藉助短暫的空間轉移和角色切換，來撫慰與填補身心對現實生活的失落感。而且面對一成不變的生活方式以及同樣的活動空間，人們不久就會感到厭煩，偶爾也想要換個角色演，或者出現在不同的舞台上；絕大多數人無法在相同空間裡待上非常長的時間。

所以觀光其實是人類追求多樣化的一種行為表現，人們想要看看不同的山脈、冰川、海洋，想要聽聽不同的語言、音樂，想要嚐嚐不同的食物等。開始之初，大眾旅遊確實可以滿足大家的需求，但是發展至今許多套裝的大眾旅遊已經定型了，參與的遊客往往會被放入既定的框框中，心靈無法自由飛翔與想像，於是追求多樣化的欲求將無法獲得滿足。即使不是參與旅行團的活動，許多的遊客未多加思考而盲目地追逐「標籤化」的旅遊活動，如看見雜誌或媒體的介紹，不管是否是自己想要的休憩方式，就隨著大批人潮趕集去。這些遊客常居於被誘導、被控制的角色而不自覺，在一次又一次的來去間，既沒有留下深刻的遊憩體驗，更遑論自我意識的累建；由於這種一窩蜂的旅遊方

式，很容易產生塞車、人潮擁擠、排隊苦候等現象，所以遊客不但無法如願地紓解平日所累積的壓力，反而更使身心匱乏或疲倦。所以，你應該要作個聰明的旅遊消費者，不要隨波逐流，而是在每次休假時做好規劃，選擇自己真正想要的旅遊活動，你才會滿足自己內心的需求；要作個童心未泯的遊客，以一顆好奇心看世界，到鵝鑾鼻去不僅只是看燈塔，而會去走走海邊的自然步道，境隨心運則悅，每次將有新的發現與感受。

生態旅遊就是一種要你轉換心境、轉換欣賞角度的一種另類旅遊方式，原本你到戶外會覺得遍地野草，雜亂而不整齊，現在的你終於了解一支草一點露，這些生命力強韌的小草在生態上都有其重要的功能。以前的你可能只用與生俱來的眼睛看世界，而在參與生態旅遊活動時，你可在望遠鏡的輔助下，欣賞美麗的飛羽，以及機靈的野生動物，最重要的是你還學會了帶一顆尊重萬物的心，包含對當地文化資產的關懷。

仍有許多遊客容易陷入廣告風景的迷失中，舉例來說，透過電視媒體或錄影帶節目，常可見到成群的野生動物於原野上奔跑，當你興沖沖地趕到這些原野地，卻往往看不到影片中的壯觀畫面，因而大失所望。這時的你應有更深一層的體會才是，野生動物因為害怕人類而躲起來了，所以身為遊客的我們要放輕動作與聲音，以免干擾牠們的作

息；或者是了解到某些物種因為人類的濫捕而瀕危了，所以要加入保育工作行列。大家常會因為看見電視裡汽車廣告所拍攝的迷人畫面，而對某一地心生嚮往，如前幾年被大肆炒作的司馬庫斯，若是遊客一窩蜂地擠到該地，而且不知要愛惜當地環境，將使風光明媚的桃花源消失，台灣剩下原始自然的處女地將愈來愈少。

在山上健行時，你只要沿著垃圾走就不會迷路，雖然這是一則笑話，但也貼切地反應出台灣一些熱門山岳遊憩路線的現況，這些熱門地點往往因為遊客的不當行為而受傷，無法再回復其原始美麗。許多登山隊常喜歡到處綁紀念繩，標榜某某登山團體的功績，曾經蒞臨某某山頭，或者宣稱是方便遊客認路，可是這些五顏六色的塑膠帶已搞得整個山頭紅一塊、黃一塊的，破壞青翠的山野景觀。另一個普遍存在的污染是保麗龍、塑膠與瓶瓶罐罐等人造物，許多台灣民眾喜歡到溪流旁烤肉或野餐，缺乏公德心的遊客就任意棄置這些垃圾，以致我們的河川常可見到保麗龍、塑膠與瓶瓶罐罐等漂流物。

如果下列的旅遊方式一直存在，即當我們到台灣各地旅遊時，口中吃著鮮美的水蜜桃、水梨，休息時泡著高山茶葉，用餐時叫來鱒魚，回家時還帶著大包小包的高麗菜、水果，那麼台灣的環境品質將日漸惡化。因為一旦有上述這些需求存在，就會有人從事

生產行為，那麼山坡地超限利用情事就會存在，除了土石流、一雨成災的夢魘會重演

外，原活躍於山林的蟲魚鳥獸也將喪失生存的樂園。或許部分人士已驚覺這些事情的存

在，了解問題的嚴重性，開始抱怨與提出警告；然而，大家都忽略了一個重要的問題，

那就是旅遊是需要學習的，民眾是需要教育的，所以除了消極的抱怨外，我們還可以有

積極的作法，如下面**表7-1**所提示的就是一些常用的管理策略。旅遊業的建設與發展絕不

只是修築更多的道路，增加各據點的可及性，或是在各旅遊據點蓋更多的度假設施，或

是製造更多的噱頭，如引進國外各種珍禽異獸。政府或民間單位不應只把眼光放在硬體

建設上，而應進一步加強軟體建設，第一步就應教育觀光從業人員，使他們有充足的環境

保護以及生態保育知識，並且應儘早開始，如從觀光相關科系的學生著手。而且要教育

社會大眾，讓他們建立新的旅遊倫理，也就是說我們要建立新的旅遊典範，讓大家從事

觀光遊憩活動時對環境所造成的傷害能減到最小，符合生態旅遊所揭示的準則。

表 7-1　處理遊客不當行為可採取的管理策略

類型	主策略	次要策略	可採用措施	施用時間
遊客社會環境管理	遊客教育	遊憩資源介紹	遊客中心	現地
		說明行為後果	標誌	去程、現地
		教導使用環境	發行物（摺頁、遊客手冊）	準備、去程、現地
		技能	無線電電子設備	準備、去程、現地
		解說	大眾傳播媒體	準備、去程、現地
			面對面溝通（解說員嚮導）	準備、現地
			公聽會	準備
		身分認同	報酬獎勵	現地
			榮譽感責任感賦予	現地
	使用限制	使用量	預約系統	準備
		使用時間	遊程設計	準備、現地
		使用資格	指定路線	現地
		使用區域	彈性票價	準備、現地
		活動內容	指定使用區域	現地
		物品種類	許可證制度	現地
			取締罰款	現地
			檢查攜入出山區物品	現地
			服務限制	現地
			法令規範制定	準備、現地
	降低使用	改變遊客使用（型態、時間、地點、方法）	資訊傳播	準備、現地
			解說教育	現地
			巡邏取締	現地
			彈性價格	現地
			阻止使用（不改善交通）	準備、現地
		分散遊客使用（時間及空間）	資訊傳播	現地
			規定使用空間及時間	現地
			彈性票價	現地

（續）表 7-1　處理遊客不當行為可採取的管理策略

類型	主策略	次要策略	可採用措施	施用時間
遊客社會環境管理	降低使用	集中遊客使用（時間及空間）	資訊傳播	現地
			規劃相容性活動	現地
	封閉	暫時性封閉	定期休園	現地
			不定期休園	現地
			分區輪休	現地
		永久封閉	全區封閉	現地
			分區封閉	現地
實質環境管理	規劃計畫	目標設立	建立適合資源之發展目標	規劃設計階段
			檢討目標	經營階段
		分隔衝突性遊憩活動（時間空間）	設置障礙物	經營
			改變出入口數量地點	經營
			交替使用	經營
			設置緩衝區	規劃、經營
		設施規劃設計	規劃正確設施位置	規劃
			提供足夠的設施數量	規劃、經營
			提供所需設施種類	規劃、經營
			加強設施耐久不易破壞性	規劃、經營
	經營管理	移去破壞痕跡	加強巡邏	經營
			加強維護修護工作	經營
			環境清理	經營
			環境監測	經營
		合理化管理措施	解說措施	經營
			遊客意見徵詢	經營
			討論遊客管理規則	經營

資料來源：交通部觀光局，1997，「山岳遊憩系統資源評估與規劃」。

台灣山岳遊憩管理

接著我們將討論的焦點放在特定的生態環境中，依據遊憩行為所發生的地點可概分為山岳型遊憩、海岸型遊憩、平原型遊憩等等，台灣地區多山的地形提供豐富的遊憩資源，多數的遊憩據點位於山岳環境中，大多數的人也都有前往山區進行觀光旅遊的經驗。然而山岳屬於較為敏感的環境，在遊憩管理上若稍有不慎，容易對環境造成極大的傷害。所以想要利用部分篇幅特別探討一下台灣的山岳遊憩管理情形，從資源管理面分析可能減少環境衝擊的著力點；透過對現行法令條例、管理辦法以及各單位執行情況的通盤性掌握，了解政府對於台灣山岳遊憩管理的風貌。

◎ 相關法令規章

首先從台灣複雜的法令條文中，尋找與觀光遊憩區、風景區、山岳資源經營管理相關的法規，並進一步分析判讀，其中與山岳遊憩行為相關的法令規章整理如**表7-2**。各法

表7-2　遊憩行為管制法規適用之山岳遊憩資源類型一覽表

山岳遊憩資源分區 法規名稱	國家公園	森　林 遊樂區	古　蹟及 自然保護 （留）區	風　景 特定區	其他 林地
國家公園法	ˇ				
發展觀光條例		ˇ	ˇ	ˇ	
風景特定區管理規則				ˇ	
廢棄物清理法	ˇ	ˇ	ˇ	ˇ	ˇ
文化資源保存法	ˇ	ˇ	ˇ	ˇ	ˇ
森林法	ˇ	ˇ	ˇ	ˇ	ˇ
森林遊樂區設置管理辦法	ˇ	ˇ	ˇ		
野生動物保育法		ˇ			
人民入出台灣地區山區 管制區作業規則	ˇ	ˇ	ˇ	ˇ	ˇ
國家安全法施行細則	ˇ	ˇ	ˇ	ˇ	ˇ
加強山坡地保育利用管理 查報與取締要點	ˇ	ˇ	ˇ	ˇ	ˇ
維護野外活動安全 實施要點	ˇ	ˇ	ˇ		ˇ
高山嚮導甄選辦法	ˇ	ˇ	ˇ	ˇ	ˇ

資料來源：交通部觀光局，1997，「山岳遊憩系統資源評估與規劃」。

令規章所適用範圍各不相同，其中存在頗多重疊區域，以致容易造成一個地區多法管理的多頭馬車情形。嚴格說來，在現行的中華民國各法規中，針對行為的管制規定並不多，特別是針對觀光遊憩行為的規範更是少之又少。若根據廣義的行為管制規範，將遊客不當行為歸納為環境污染、設施破壞、活動行為指定、自然生態破壞、人文環境破壞等方面，則可從既有的法令規章內容找出部分適用的條文。

◎主管單位的管理辦法

對於遊憩行為之管理除依據法令執行外，相關管理單位也會依其經營管理目標、特定目的以及環境資源特色等，另外公告相關的管理辦法。由於這部分大多是直接根據遊客行為以及所在遊憩環境所量身訂製的，故較能精確地反映出當地的問題；然而美中不足的是，由於這些規範缺乏司法作為有力後盾，所以執行成效不易彰顯。國內目前大部分遊憩資源管理單位對遊客行為管理部分鮮少進行深入的探討，然後依此建立合宜的遊憩行為管理規範。僅有國家公園較有系統與規模地進行遊客行為管制的工作；此外，最近這幾年國家級風景區管理處和林務局也逐漸關心遊憩行為管制的重要性，開始著手進

行此項工作。

國家公園

由於國家公園具備較爲完整的遊憩行爲管理規範，以及健全的執行系統，故較其他管理單位具有較完善的遊憩行爲管制架構以及執行績效。

遊憩行爲管理辦法

各個國家公園依其資源特性，會著手訂定遊憩行爲的管制規範，其內容主要包括在下列相關規定中，如國家公園公告禁止事項、國家公園保護區管制要點、國家公園山莊住宿要點、國家公園宣導事項、高山步道管制要點……等等。

執行系統

環視相關的管理單位，國家公園擁有最健全的遊憩行爲管制執行架構，同時能結合軟體及硬體雙管齊下，其中所包括之項目如下：

1. 出版品：是一種非口語的傳播方式，主要是藉由文字來傳遞訊息，遊客可以在進入公園前、到達現地時獲得該項服務，如解說摺頁、遊客服務手冊……等。

2.遊客服務中心：是傳遞遊憩資訊的最傳統方式之一，其服務項目包括：(1)查詢、建議有關事項法令解答；(2)國家公園區域內治安秩序維護及環境保護；(3)國家公園生態保育宣導；(4)提供解說服務、摺頁資料；(5)多媒體節目放映、國家公園照片展示等等；目的在使遊客能真正了解自然資源之可貴，進而化爲行動愛惜它。

3.標誌：在現地適當地點設立指示牌、解說牌等，說明環境資源特色、指示方向以及說明禁止事項等。

4.面對面溝通：遊客與管理者之間也可以直接的接觸與溝通，除了透過遊客服務中心人員的詢問解說之外，部分團體也可以透過同行的解說人員、嚮導及不期而遇的巡山員，了解園區的資源，以及防止不當行爲產生。此外，國家公園警察隊也扮演直接面對遊客的角色，取締違法的遊憩行爲。

5.電子布告欄系統：透過電腦網路，國家公園管理處可以全天二十四小時提供遊客相關資訊，如遊憩資訊、國家公園動向、保育專欄、國家公園景觀窗、保育叢書簡介、法規公告資料，提供遊客在進入國家公園之前，取得各類服務資訊以及遊樂注意事項。

基本上，國家公園由於有管理處的設置，擁有獨立的經費和專職的工作人員，所以較其他保護區有健全的管理架構，但是由於員額編列的不足、遊客環境基本倫理的欠缺，以及相關資訊的可及性或接受性的不夠廣泛，所以在執行績效尚有待加強。

林務局森林遊樂區

林務局由早期的林產開發利用為主，到近年來轉向森林遊樂事業的開發，說明了該單位在山岳遊憩資源的管理上也扮演舉足輕重的角色。林務局為加強提供對遊客之服務，除現地的遊客中心以及解說摺頁之外，也提供旅遊服務專線電話，提供民眾了解林務局所屬森林遊樂區的旅遊資訊。服務專線除介紹各遊樂區的特色、交通及住宿等訊息外，亦告知遊客進入該遊樂區應該注意的事項，但是主要內容為安全注意事項和遊客行為管制規則，僅少數為資源保育概念宣導。

其他山岳型遊憩資源管理單位

其他山岳遊憩資源管理單位，例如：一般風景特定區、民營之私人森林遊樂區等，絕大部分對於遊憩行為之管制遠不如上述兩個政府單位的周全。雖然部分園區內同樣設有遊客服務中心，但往往流於過度商業化，而喪失原有傳布訊息及環境解說教育的功

能；此外，他們所提供的解說摺頁以介紹資源之廣告為主，鮮少會涉及資源保育、不當遊憩行為禁止事項與限制等。加上經營者著眼於節省成本，所以經費常常受到限制，解說人員及管理員往往不足，所以對遊客行為的約束與管理是少之又少，甚至擔心因此吸引不到遊客，使得遊憩資源被遊客不當行為破壞殆盡，遊客之體驗也互相干擾。

◎ **執行現況**

若從台灣山岳遊憩管理的實際執行層面來探討，可先依司法權的有無加以區分，可分為具有警察權的森林警察、風景區專業警察、保育警察、國家公園警察；以及資源管理單位編列之管理人員，包括：山坡地保育利用巡山員、國家公園巡山員、林務局林班護管員、遊樂區管理員等。而若就管理機關或設置所依法令之分區來分析，國家公園、森林遊樂區、歷史古蹟及保護區、風景特定區及其他國有林地各有其執行之人員（**表7-3**）。

表7-3　台灣地區山岳遊憩行為管制執行組織表

執行單位	主要業務	所屬單位	資源類型					法　源
			(1)	(2)	(3)	(4)	(5)	
森林警察	保護森林	內政部警政署	✓	✓	✓	✓	✓	森林法第22條
風景特定區駐衛警察／專業警察	風景區內法令執行					✓		風景特定區管制規定第18條
各縣市省政府	古蹟管理	省政府民政廳	✓	✓	✓	✓	✓	文化資產保存法第27條
保育警察	保育野生動物	內政部警政署	✓	✓	✓	✓	✓	野生動物保育法第22條
山坡保育利用巡山員	按村里山坡地分布狀況及實際需要劃定巡查區，負責查報不當使用山坡地行為	縣市政府	✓	✓	✓	✓	✓	加強山坡地保育利用管理查報取締要點第3點
國家公園警察隊	維護區內治安秩序、保護環境、協助處理違反國家公園法等有關事項	內政部警政署	✓					國家公園管理處組織通則第13條
國家公園巡山員	國家公園內之路況巡查、設施勘察、遊客安全看查、遊客不當行為遏止	國家公園觀光課	✓					
國家公園保育巡山員	自然資源基本資料建立、監測和評估，以及緊急追蹤、事件處理	國家公園保育課	✓					
林務局林班護管員	森林資源保護	林務局	✓	✓	✓		✓	
遊樂區管理員	遊樂區資源及遊客管理	公、私營山岳遊憩區		✓		✓	✓	

註：(1)國家公園、(2)森林遊樂區、(3)歷史古蹟及保護區、(4)風景特定區、(5)其他國有林
資料來源：交通部觀光局，1997，「山岳遊憩系統資源評估與規劃」。

◎山岳遊憩管制現況與建議

在回顧與分析中發現台灣地區現行的山岳遊憩管理似乎存在下列問題：

不同執行單位間缺乏橫向溝通

同一山岳資源範圍，可能同時具有多數不同單位來執行資源及遊客管理，但各單位各行其道，缺乏橫向溝通，故無法使其執行工作達到加成的效果。

同一地區存在數種法令條文

台灣山岳資源往往同時歸屬多個不同的管理單位，而依循多種設置法源執行著各種法令條款。理論上，由繽密眾多的法令條文同時把關，似乎可以徹底匡正各式各樣不當遊憩行為；但事實上，卻往往流於各執行單位怠忽職責的藉口，互踢皮球，以及對守法民眾的重複苛求，易招擾民之怨。

單一行為多種罰則

由於所依據法源各異，單一不當之遊憩行為便可能有多種罰則。一般而言，特定地區可利用其專屬之法令執行之，例如：國家公園園區可依國家公園法直接對其違法行為

加以處罰之；但對於一些無明確指稱之區域，便會因為適用之法令繁多而無所適從。

遊憩資訊普及性低

除了國家公園外，其他單位所能提供的遊憩相關資訊少之又少。而且這些遊憩資訊大多偏向遊憩資源的介紹，甚少進一步說明遊客行為對環境可能產生的負面衝擊，以及明列出哪些行為是可以的，哪些行為是禁止的。

加強司法權之執行

依法設立之機關及單位（如國家公園警察）具有司法權，對遊客不當遊憩行為可以直接取締，故可發揮強而有力的制止效果；但是，有時亦需仰仗該單位對巡邏取締工作之積極、徹底執行狀況，方可使遊憩行為之管制達到最佳之效果。

落實執法人員與警察人力之編列

許多執行組織只是虛有法令條文為依歸，實際上卻無實際設立執行之專業警察，例如：森林警察、風景區駐衛警察、保育警察等等，對於遊憩行為管制上，無疑減少了極大的助力。

加強管理人員執行法規之權威性

其他無司法權之遊憩行為管理執行者（如巡山員、解說員等），往往無強制抑止不當遊憩行為之能力，如對違法情事可直接開單告發，無須再會同警察，以爭取時效。

<div style="border:1px solid">原住民觀光</div>

對大多數的原住民族群而言，資本主義的市場經濟和原子彈的威力一樣巨大，摧毀他們的家園與故土，更破壞他們的文化與生活方式。苟延殘喘的剩餘物也被樣板化，用以創造觀光價值。坦白說，除了長期研究原住民文化的人對原住民可能有較為深刻的感受外，大眾旅遊的觀光客各自以其理解的模式在解讀諸多特殊的原始文化意涵，或是讚賞、驚訝，或是輕蔑、同情，許多種族、偏見、誤解、刻板印象都在其中浸染，為迎合市場原始文化常需裹上商業包裝的糖衣，不僅變了樣也走了味。

許多原住民的祭典儀式是神秘而不隨便開放外人參與的，但是隨著觀光活動的舉辦，一般人都可參加。部分所謂的文化工作者、媒體記者更會要求主祭者配合攝影擺弄

姿勢，或者在祭儀進行時隨便插話、發問，甚至在一旁交頭接耳、品頭論足一番，破壞祭典原有的莊嚴氣氛。到底祭典的意義何在？參與者應該懷著怎樣的態度？應有一定的禮儀和特殊的規範需遵循。無論何種自然遊憩資源，其中往往夾藏著豐富的人文資源，亦成為觀光遊憩之重點之一；然而國內目前對於觀光遊憩資源之保護，首重自然資源之保育，但對於歷史和人文資源之保存則著墨較少。以下介紹喜馬拉雅山地區的例子，藉以說明他們是如何結合原住民文化保存與觀光發展的。

◎山岳觀光客規範

喜馬拉雅山觀光客規範（The Himalayan Tourist Code）雖然僅是些簡單的規則，卻能夠協助尼泊爾當局，同時保護喜馬拉雅山獨特的環境與古老的文化。其主要內容為懇請遊客應該耐心、友善與敏銳，觀光者應以客人之身分，尊重當地傳統，協助保存當地文化，維護當地尊嚴。

自然環境方面

◆ 限制砍伐樹木，不要在空曠地起火，並勸阻他人。若要燒開水，請盡可能使用簡

單的煤油或高效率的汽油爐。

◆ 清除垃圾，燃燒或掩埋紙張及攜回無法腐化的垃圾。勿在牆壁或岩石上刻文字圖案，以免對環境造成永久的污染。

◆ 保持當地的水質清潔，避免在河川或湧泉裡使用類似清潔劑的污染物。假如沒有廁所可以使用時，應確定是在距水源三十公尺處如廁，並掩埋或覆蓋糞便或污物。

◆ 植物應被保留在自然環境中生長，勿在喜馬拉雅山砍伐、採種或掘根。

◆ 請配合、幫助嚮導、挑伕遵循保育措施。

文化習俗方面

◆ 照像時請尊重他人的隱私，應先徵求允許及使用限制。

◆ 尊敬神聖的地方，保護所見之物，從不碰觸或移動宗教物品；參觀寺廟時，應脫鞋。

◆ 施捨給小孩會鼓勵行乞的行爲，不如以捐款給某項計畫、醫療中心或學校的方式，較爲具體有益。

◆ 如果遵循當地的風俗習慣，將會受到歡迎。只使用右手吃飯及打招呼，不要共用刀叉及杯碗等。使用雙手給與和接受禮物是一種禮貌。

◆ 尊重當地禮儀將贏得尊重，穿著輕鬆、輕便衣物比暴露、緊身的衣物較易受到歡迎。握手或接吻是不受當地人接受的。

◆ 觀察一般標準的食物與住宿費用，不要縱容過高的費用。

◆ 尊重當地傳統價值，將鼓勵當地人保持當地文化，並幫助當地人獲知西方國家生活的實際觀點。

產業觀光化是一種多目標的土地利用方式，在各種單純生產活動上再加入觀光服務的功能是全球發展的趨勢之一。過去在各國輕農重工、抑農助商的主流政策下，農業變得非常弱勢，年輕人普遍不願從事第一線生產工作，而喜歡投入服務業的職場，鄉下只留老邁的農夫在無法變更爲建地的田裡賣老命。產業觀光似乎是一線曙光，爲農村經濟注入新利多，只是政府在休閒農業的推動上似乎雷聲大雨點小，實質對農民的協助有限，發展觀光農業也要不少的資本，所以經費便是首要障礙，而且大部分農民一生從事農作，對於觀光行銷與管理缺乏經驗，需再接受教育與訓練。更重要的是觀光農業裡頭

存在一個頗耐人尋味的問題，那就是資本主義真的凌駕一切了，連這項維繫人類生存的最古老行業，也在現實的洪流中敗陣下來，受到觀光等商業活動的支配，最神聖的農業活動卻要淪落至出賣色相來維持生計，或許是這個只追求經濟發展、笑貧不笑娼時代的最佳註解。

資本主義主宰著世界的脈動，全球各地無不在追求經濟發展，觀光產業也是其中的一隻大魔手，支配許多地區的發展，控制許多地球土地資源的利用方式。舉例來說，某些原野地可能因其高潛力的觀光價值而被保存下來，這時發展觀光看似推動保育的助力；只是若再往深一層想，資本主義、商業利益是如此的強勢，已成主宰保育與否的關鍵力量。而且就地球演化歷史來看，每種生物都有其存在的道理，許多東西的存在更有其既有的價值，不需人類帶有色的眼鏡去闡釋。所以表面上觀光似乎有其推動自然保育、文化史蹟保存的功能，然實際背後潛藏的破壞力無窮，如在第一輪就殺除許多不具觀光潛力的資產，保留下來也無法倖免於難，還要繼續接受商業炒作以及種種人類破壞。生活於現代的人，總喜歡去主宰或控制些什麼，而將千萬年來自然運行的規律與和諧給破壞了，將自然萬物的存在價值簡單化約為人類所用；以觀光業為例，人們就會戴

上濾鏡，檢視可供觀光的東西，好像自然界的存在與演變的價值就是為了服務我們觀光消費的目的，甚至還千方百計利用種種方法加以控制，使它停留在某一種適合我們觀賞的演化狀態，而不理會其自然演變的必要性。

所以，我們最急迫需要的是建立新的旅遊典範，培養欣賞大自然時應有的尊重態度和習慣。陳玉峰教授談論他在合歡山的某次調查感覺而撰寫的〈誤闖禁地的雲〉（發表於《聯合報》，八十五年五月二十三日）一文中的論點，或許可以給我們更深層的啟發。

　　我們在斜雨中上山，打著傘講解合歡高地的傳奇。這一班的上課，我一直讓春雨選修或旁聽，當然它們喋喋不休地辯證，遠勝於我微弱的解說，以至於當我沈默，彰顯出我們不過是誤闖禁地的雲。

　　夜晚的松雪樓，我以幻燈片娓娓陳述三千多個日子以來，我對窗外冷杉林及玉山箭竹所謂的研究成果，而學生們訝異於我對生界濃縮時空的細膩描繪，眼神的讚歎，很讓人受用。然而，滂沱的水珠，依然狠狠的敲擊，故事中的主角，驕傲的挺立水霧中，磅礴莊嚴的身影，聆聽我對它們身世的詮釋。第一次，我感到耳臊與心

虛。實在很難忍受，課堂上獨自一人的聒噪與空洞。

伴著自己賣力演出的聲光劇碼，我的心神游離而出，面對冷杉林和那個滔滔不絕的我。那個我，以他多年的專注觀察它、測度它、體會它，嘗試詮釋它原本即豐盛卻一向被漠視或曲解的存在方式，但他還是他，它也永遠是它。他利用它投射出的影像，創造一些符號、言語，並且以為他了解它，但它還是它，他也只是他。

雖然我了解研究者必須研究出荒謬與無知，才算是個開始。然而，無論人類是如何解析自然，就像我所熟知的冷杉，及令我從裡到外，從根毛到枝梢，從解剖到生態，比它自己還「了解」它，我仍然只不過抓住一把影子，隨者歲月不斷變化的影像。知識之外，一些終極的探尋，毋寧是我與它共同的宿命與永世的結。

研究者與被研究對象存在如上述的微妙關係，而觀光客與被觀光的人事物間不正也存在相同的微妙宿命和情緣，或許我們更能珍惜這時空交於一點的緣。著名野生動物研究專家夏勒博士在其《最後的熊貓》一書裡，也曾深刻地描述研究者內心的矛盾，以及針對觀察者與被觀察者兩者角色扮演與互動提出省思，期勉每位觀察者以客人身分進入

一地區時，應嚴守分際、遵守一定的倫理規範，不可輕舉妄動。每位遊客在其從事觀光旅遊活動前，若能好好想想這層道理，或許就可放棄本位主義，以作客的謙卑態度進行旅遊活動，如此必可將觀光遊憩活動對自然環境以及人文環境的負面衝擊減至最少；而遊客本身也會因放低身段，虛懷若谷以納百川，更能融入觀光環境中，獲得更充實的觀光體驗。

提倡生態旅遊的目的在於改善遊客的觀光旅遊行為，因為遊客實質行為的改變重於一切。一個素行不良的遊客從事所謂自然旅遊時仍可能對環境產生嚴重的傷害，而一位具保育觀念的遊客在從事大眾觀光時，也可能處處注意到環境。而遊客實質行為的改變需要透過教育的管道，而且需要時間，並有賴社會整體價值觀的改變和旅遊倫理的養成，透過教育與社會風氣的改善，建構新的旅遊典範。推動相關教育是非常重要的，惟讓旅遊倫理深植人心，進而對其遊憩行為產生自覺性的規範作用，那麼對環境將是友善的。

所以推動任何觀光活動，不是在名稱上、名目上大作文章，而應從導正行為、注入新觀念著手。或許其中所牽涉的細節很多，但是萬事源於心，最重要是遊客心裡的想

法，所以要讓遊客打從心底，自自然然地養成「尊重」的態度；此外，生態旅遊裡頭最重要的一層意涵在於從自己行為做起，當日後大家出國旅遊時應有下列共識：(1)勿對旅遊地當地生態環境造成壓力，充分「尊重」當地的自然萬物以及文化環境，具體表現如拒絕購買野生物製品（如燕窩）等；(2)勿對自己的國家帶來威脅，替自己國家的自然生態著想，回國時不要攜進外來物種，而且要確實遵守政府防疫與檢疫的相關規定，避免危及國內的生態環境。

生態旅遊──21世紀旅遊新主張　　　　　NEO系列4

著　　者／郭岱宜
出 版 者／揚智文化事業股份有限公司
發 行 人／葉忠賢
總 編 輯／林新倫
執行編輯／晏華璞
登 記 證／局版北市業字第1117號
地　　址／台北縣深坑鄉北深路3段260號8樓
電　　話／(02)2664-7780
傳　　真／(02)2664-7633
E-mail／aervice@ycrc.com.tw
網　　址／http://www.ycrc.com.tw
印　　刷／偉勵彩色印刷股份有限公司
初版一刷／1999年10月
初版四刷／2007年10月
定　　價／新台幣350元
ＩＳＢＮ／957-818-031-4

國家圖書館出版品預行編目資料

生態旅遊：21 世紀旅遊新主張 / 郭岱宜著. --
初版. -- 台北市：揚智文化, 1999 [民 88]
　　面；　公分. --（NEO 系列；4）
ISBN　957-818-031-4（平裝）

1. 旅行　2. 生態學　3. 自然保育　4. 環境保
護

992.7　　　　　　　　　　　88009004